营地——毕业设计训练表达

广州美术学院 设计学院 建筑与环境艺术设计系 杨岩 李小霖 陈瀚 谢菊明 编著

中国建筑工业出版社

U0330787

MARCH.15-JUNE.8

图书在版编目（CIP）数据

营地——毕业设计训练表达／广州美术学院等编著．—北
京：中国建筑工业出版社，2008
ISBN 978－7－112－10272－3

Ⅰ．营… Ⅱ．广… Ⅲ．艺术—毕业设计—高等学校—教
学参考资料Ⅳ．J 06

中国版本图书馆CIP数据核字（2008）第121328号

责任编辑：唐 旭
责任设计：崔兰萍
责任校对：孟 楠 关 健

营地——毕业设计训练表达
广州美术学院　设计学院　建筑与环境艺术设计系
*
杨 岩 李小霖 陈 瀚 谢菊明 编著
中国建筑工业出版社出版、发行（北京西郊百万庄）
各地新华书店、建筑书店经销
北京图文天地制版印刷有限公司
北京中科印刷有限公司印刷
*
开本：787 × 960毫米·1／16 印张：18 字数：432 千字
2008年8月第一版 2008年8月第一次印刷
定价：**78.00元**
ISBN 978－7－112－10272－3
　　　　（17075）

空间的故事

我们做的是一个有故事的空间，同时也记录我们做空间的故事。
WE CREATE SPACE WITH IT'S STORY
AT THE SAME TIME
WE INNOVATE SPACE'S STORY.

228

设计成果展示·临建组 ● ● ●

MAR.15

设计成果展示·三雄组

林耿帆　刘 晶　钟文燕　骆嘉莉　陈艺文　张宗达　曾美桂

JUN.8

三雄组

成员：林耿帆 刘 晶 钟文燕 骆嘉莉 陈艺文 张宗达 曾美桂

① 企业销售终端研究目的

现时企业产品面向的销售人群：

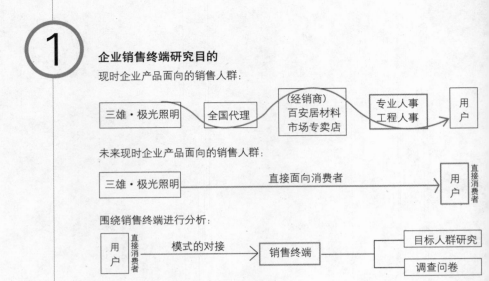

现时企业产品面向的销售人群：

三雄·极光照明 → 全国代理 → (经销商)百安居材料市场专卖店 → 专业人事 工程人事 → 用户

未来现时企业产品面向的销售人群：

三雄·极光照明 —— 直接面向消费者 —— 用户（直接消费者）

围绕销售终端进行分析：

用户（直接消费者） —— 模式的对接 —— 销售终端 —— 目标人群研究 / 调查问卷

② 对消费者分类/研究其购买行为

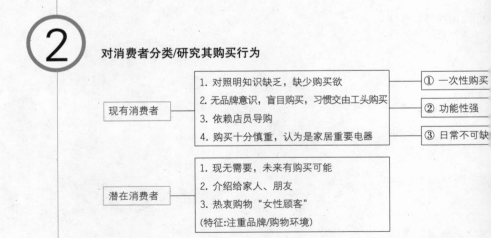

现有消费者

1. 对照明知识缺乏，缺少购买欲
2. 无品牌意识，盲目购买，习惯交由工头购买
3. 依赖店员导购
4. 购买十分慎重，认为是家居重要电器

① 一次性购买
② 功能性强
③ 日常不可缺

潜在消费者

1. 现无需要，未来有购买可能
2. 介绍给家人、朋友
3. 热衷购物"女性顾客"
(特征:注重品牌/购物环境)

经销商/客户研究

经销商使用期望： 1. 顾客十分在意店内的消费环境；
 2. 销售终端应该较重视展示方式；
 3. 现有销售终端，产品摆放比较混乱。

经销商使用情况： 1. 销售终端能够满足一定的货量储存；
 2. 展示方式应该与产品有很好的模式对接；
 3. 销售终端应该与品牌形象有很好的结合。

客户购买行为： 1. 受视觉因素影响为主（80％）/色彩，形体比例；
 2. 希望了解产品再产生购买行为；
 3. 在没有店员的情况下更容易引发互动。

客户购买心理： 1. 不喜欢被店员跟着，也不喜欢被店员忽略；
 2. 购买熟悉的品牌；
 3. 有附加服务的产品增强购买信心。

销售模式研究结论

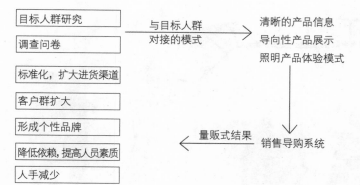

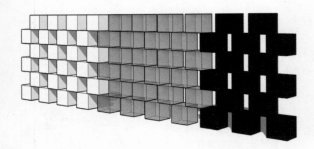

企业销售终端设计方案:
用不同的颜色来区分产品类型和功能分区，达到导购的目的。

通过不同的构件来连接方盒，不同的节点有不同的
组成形式，以此来适应不同的建筑空间。达到销售终端
空间设计语言复制的目的。用不同的组合方式，不同的
示方式达到丰富的功能与视觉效果。

堆叠方盒：

　　根据产品的基本尺寸，我们确定了三种方盒的尺寸，并利用方盒进行模数扩展。

　　凹凸的方格形成许多小空间，它们作为灯具缩小的情景体验和放置商品，同时利用材质和色彩以及盒子形状、大小，将产品的展示进行分类。专卖店发挥最大的展示功能。

企业总部展厅设计方案:

　　展示路线与人流路线相互穿插，参观过程中可同时将体验空间与展示空间联系在一起产生人与灯具的对话。体现企业文化的"照明传说"展厅情景体验各个空间中，以灯具为构件组合成的小型装置，结合到大装置体内。装置的各个空间之间产生明暗色调差异，参观者在这些大、小空间穿梭。

光源展示区

灯具区
（室外篇）

灯具区
（室内篇）

会议区
（多媒体）

历史区

正门标识：磨砂玻璃立面墙，简洁鲜明的企业名字，直观而令人印象深刻。晚上，立面墙上散发着漫射光，增添了建筑和企业的魅力。

企业厂房再设计：

1. 利用整体折线的造型，形成富有动感的建筑曲面，迎合企业倡导的自然理念，也与周围建筑相关联。

2. 色调主体为绿色，强而有力地宣扬企业形象。

3. 材质利用铝合金板贴面，利用金属材质展示了工业气息。

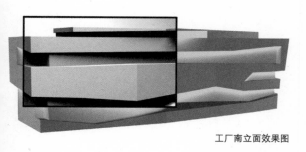

工厂南立面效果图

工厂北立面效果图

厂房采光示意图

厂房通风示意图

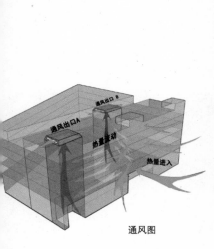

通风图

员工宿舍右立面效果图

办公空间再设计：
会议空间与办公空间有机结合，更多的交流空间提高办公效率。

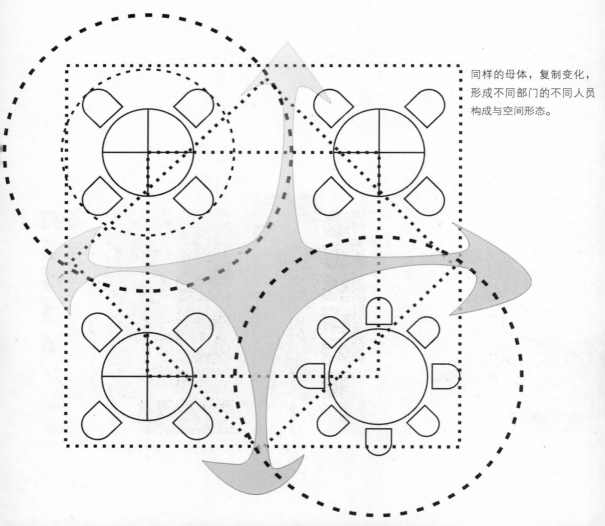

同样的母体，复制变化，形成不同部门的不同人员构成与空间形态。

更多组合

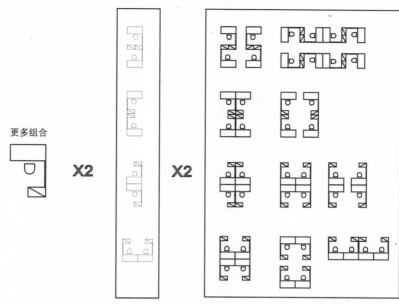

一个母体通过多种不同的组合改变，可以满足不同工种与不同空间的需要。

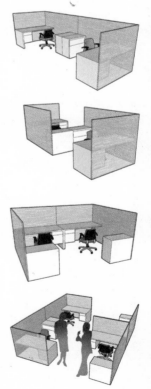

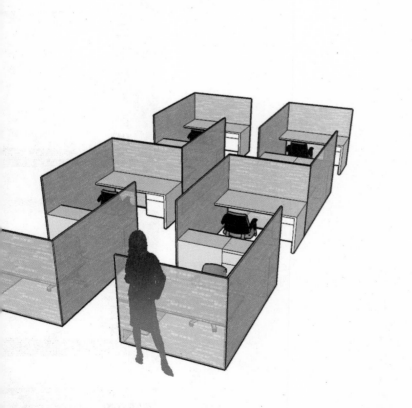

三雄组 > 成员：陈艺文

三雄·极光照明销售终端

一.设计方案说明与价值评估

A. 设计项目的场地分析

1. 项目地点：广州商业繁华地段，利用繁华地段的人气，通过传播产品性能及使用的信息来推广三雄品牌

2. 目标人群：广大的普通消费者

3. 主要经营产品：户内类产品

B. 概念来源及相应的设计价值

1. 从专卖店经营的产品出发分析：主要经营的是户内类产品，电器配件类（电子镇流器），光源类（电子节能灯、节能管、荧光灯管），灯源配套灯具类（灯管支架、筒灯灯具）等系列产品。分析以上产品的特点，一是功能性强；二是光源可灵活多样性的结合市场上其他界面材料配套使用，达到不同的效果需求；三是同系列灯具的不同点在灯罩内部的界面材料（反光材质、透光材质）或是颜色纹理的不同。

2. 从目标人群出发分析：普通的灯具使用者，目标人群的不同导致空间功能的不同，普通使用者与专业人士对专卖店功能需求的最主要区别是对产品的性能特征的认识。在这个目标人群为普通使用者的专卖店里，它的功能主要是两个，一是品牌的推广，二是产品性能的清晰传达产生导购。

3. 从人的行为出发分析，人们选择灯具主要从两个方面出发，光源的性能效果以及灯具的设计形态。经营产品的种类，主要分三大类：一是电器配件，二是光源类，三是灯具类。根据人买灯时的需求，专卖店的主要功能区域可分为光源体验区以及灯具陈列区。路线为顾客路线和员工路线。

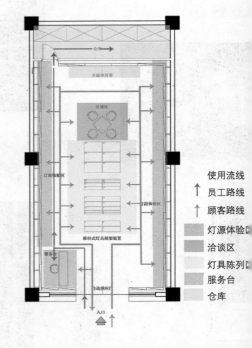

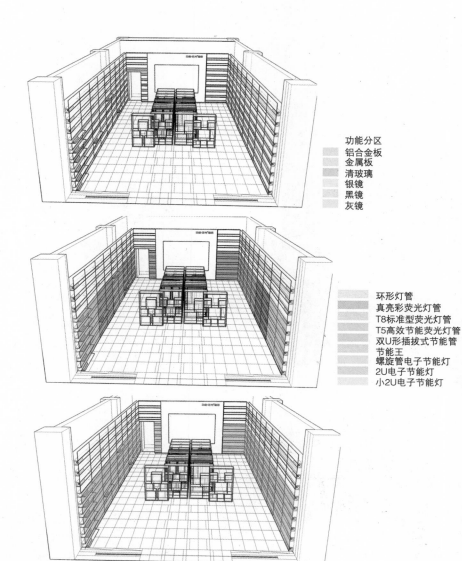

功能分区
铝合金板
金属板
清玻璃
银镜
黑镜
灰镜

环形灯管
真亮彩荧光灯管
T8标准型荧光灯管
T5高效节能荧光灯管
双U形插拔式节能管
节能王
螺旋管电子节能灯
2U电子节能灯
小2U电子节能灯

光源体验区：利用光源产品可灵活结合其他界面材料配套使用的特点和灯具内罩界面材料不同的特点，作为光源体验区装置的概念来源，在墙上设置各种不同的界面材料（灰镜、黑镜、银镜、清玻璃、金属板、铝合金板等），消费者可自选灯源安装进行对比不同界面下的不同发光和了解光源的特性。

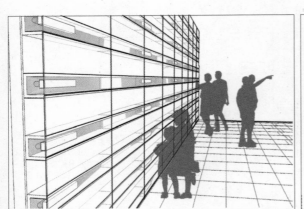

主要空间透视图

主要使用材料是黑镜、透明玻璃、木材、黑色不反光大理石、白色大理石、白色ICI涂料、绿色ICI涂料等，灯离不开透明的材质，推拉式的玻璃展柜的作用除了展示产品，同时也作为一个大灯箱展出，暗示消费者专卖店的定位和从视觉上吸引消费者。

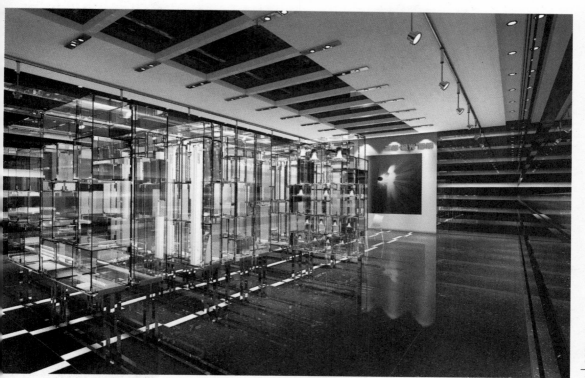

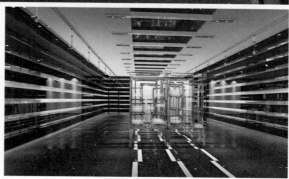

陈列区：用可方便拆装的模数板块根据灯体大小的需要进行组合成方体，垒叠安装成展架，达到产品陈列的功能。方形板块可采用多种材料（全玻璃、全木材、全塑料、玻璃+木材、玻璃加塑料、木材塑料）等组合方式。可根据不同的平面，不同的需求进行组合。在方案里方盒的材料主要采用玻璃构成推拉式的透明展柜。展柜不被拉动的时候，从旁边看里面的灯具与灯具上的三雄·极光的标志透过玻璃一层层透出来，呈现的是一个凌乱的方盒；当消费者拉出细看时，呈现出的是整齐清晰的产品陈列方式，产生由混乱到有条理的过程。

6M × 6M × 6M
展厅建筑体系设计
—— 三雄极光（

6M x 6M x 6M

Exhibition hall architectural system design
San Xiong Ji Guangheadquarters exhibition hall des

6M 是代建筑建造/工业零的数字体系多以3为倍数
6米高6米宽6米长的一个空间成为这个展示空间系

6M comes from the construction and industri
6M x 6M x 6M becomes the dimensions and ide
of the exhibition space system.

03建筑与环境艺术设计系 林耿帆
指导老师 杨岩, 李小霖, 陈瀚, 谢菊明

建筑外观设计图　Perspective of the con

三雄组 >　成员：林耿帆
6m × 6m × 6m展厅建筑体系设计

建筑入口外观设计图　Perspective of the main entrance

这是一个暗示进入的入口。
超特的门与内部灵活的空间形成呼应关系。
It is an adjusted entrance.
The resulting door is in response to the flexible interior space.

展厅建筑平面　Exhibition hall architectural plan

计

细胞单体 Cell unit	细胞单体繁殖 Reproduction of the cell unit	整体中的其中一部分 Part of the whole	代谢 Metabolism

设计概念图 Concept design illustrations

设计概念：

动物细胞具有的特征 繁殖/代谢

一个新的展示建筑体系满足:
1. 传达信息
2. 承载不同的展示方式
3. 可以改变展示场地

Animal cell bears the characteristics: reproduction/ metabolism

A new exhibition architectural system satisfies the following functions:
1. Convey information
2. Provides possibilities for various exhibition setups;
3. Bears the flexibility that the exhibition space could be modified as per need later on.

新的展示空间有如动物细胞。可以繁殖、变化。衍生展示空间与展示内容。它应该是工业化、标准化的。它同时是代表现代发达工业的展厅建筑体系。

适用性强的临时性建筑单体6M×6M×6M，面积与空间最大合理化

The concept of the new exhibition space has been inspired from animal cell. The exhibition space and content could be reproduced, modified and regenerated. It is an industrialized and modular exhibition architectural system which represents cutting edge industrial technologies.

Most flexible temporary building unit 6M×6M×6M, rationalization of area and space

展厅建筑:

重视与总部周边环境融合，与地块形状结合的企业总展厅重新成为企业总部最具活力的场所

The exhibition hall:

How to response to the surroundings is one of the major concerns of the design. the exhibition hall becomes the most energetic part of the headquarters.

室内设计:

满足多种设计可能的室内空间

Interior design:
an interior space Satisfy various possibles of design

设计概念

新的展示建筑系统 -细胞的繁殖与代谢

Design Concept
New exhibition architectural system-the reproduction and metabolism of cell

新展厅设计

为了满足各种功能的要求以及达到展示效果，一个移动能，产生多种流线/展示模式的空间，把九个6M×6M×6M的建筑空间组成一个企业部展厅空间

The new exhibition space:
In order to meets diverse exhibition requirements and create dramatic spatial effects, 9 6M×6M×6M units are orchetrated to form the exhibition space in which multi-flow and multi-function are provided.

广州番禺 城镇
Guangzhou Panyu Town
农田 企业总部
Farmland Fast development of the company

基地

处于广州番禺区的三雄极光照明企业总部周边环境是与城市主干道、农田、城镇融合，共存的空间，总部再规划将会把总部与周边的环境，总部内部的关系进行调整（设计见A3报告书）

Site:
Located in the suburban area of Guangzhou, San Xiong Ji Guang's headquarters is surrounded by go-through expressway, farmland and town. There are two major challenges of this project, one is to weave the complex into the surroundings, and the other is to reorganize the interior spaces so as to achieve better performance.

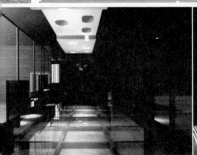 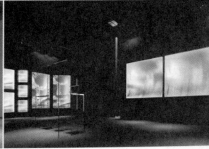

Ante hallconference room

光线、端承预照环境，顶灯脱离造型体验不同的简深度与光线形状构的关系

会议室 Conference romm

空间与会议室构成联系/隔断，又与入口会间联建"进一出"的关系
Connected with/isolated from the conference room. Form an "enter-exit" relationship with the ante hall.

多媒体室 Multimedia room

空间与会议室间构成联系/隔断，又与入口构成"进一出"的关系
还是一个活泼与灵活性的空间
Connected with/isolated from the conference area.Form an "enter-exit" relationship with the ante hall& is active and flexible space

新的展示空间有如动物细胞，可以繁殖、变化，衍生展示空间与展示内容。它应该是工业化、标准化的，它同时是代表现代发达工业的展厅建筑体系。

The concept of the new exhibition space has been inspired from animal cell. The exhibition space and content could be reproduced, modified and regenerated. It is an industrialized and modular exhibition architectural system which represents cutting edge industrial technologies.

6mx6mx6m展示建筑体系设计

—企业总部展厅设计

6m 是代建筑建造/工业零部件的数字体系多以3为倍数。6m高6m宽6m长的一个空间成为这个展示空间系统的尺度与名称。

设计概念：

　　展示空间的功能需要一个能够灵活改变展示形式与内容的空间。因此，一个由展示空间的可变化研究引发细胞概念形成，并把6mx6mx6m建筑单体作为整个设计方案的研究核心。如何灵活，如何适用于展示功能，如何方便建造，都在深化方案的过程中，不断得到发展与解决。

　　系统形成后，根据三雄·极光企业的产品，企业理念，展示的内容，功能区域划分，委托企业的设计限定，而得出一个由9个6mx6mx6m建筑单体组合而成的总部展厅空间。这个展厅空间，通过几种门的开启方式的不同，对不同的空间进行不同的连接，根据空间的特性与功能，最大化地实现空间的灵活性。

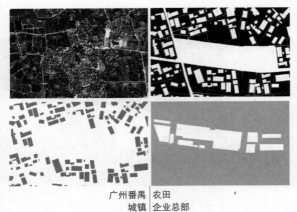

广州番禺　农田
城镇　　　企业总部

基地调研：

　　处于广州番禺区的三雄·极光照明企业总部周边环境是与城市主干道、农田、城镇融合、共存的空间。总部再规划将会把总部与周边的环境、总部内部的关系进行调整。

| 细胞单体 | 细胞单体繁殖 | 整体中的其中一部分 | 代谢 |

设计概念图

动物细胞具有的特征：繁殖/代谢

一个新的建筑体系应该满足：

1.传达信息；

2.承载不同的展示方式；

3.可以改变展示场地。

　　新的展示空间有如动物细胞，可以繁殖、变化，衍生展示空间与展示内容。它应该是工业化，标准化的，同时是代表现代发达工业的展厅建筑体系。

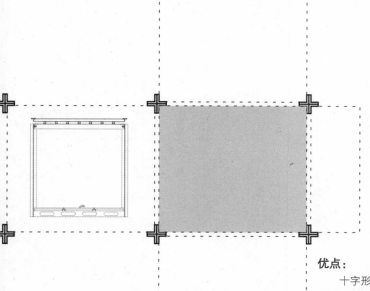

优点：

　　十字形的柱满足每个单体的梁和梁都是分开的。

可以独立建造每个单体；满足工业化的生产/建造。

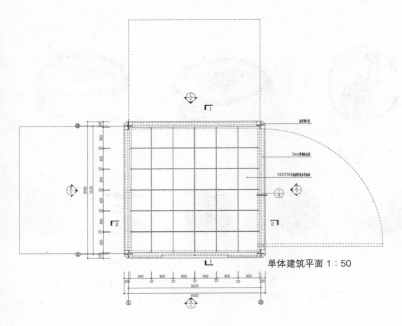

单体建筑平面 1:50

优点：

十字形的柱满足每个单体的梁和梁都是分开的，可以独立建造每个单体；

建筑的电/风功能通过图纸深化阶段实现；

以门/墙的不同开启方式实现空间与空间组合后呈现的不同空间；

深化梁/顶部结构，实现集中门/墙的形式。

6m×6m×6m是基于建筑建造/工业零部件的数字体系是以3为基数的。因此，6m高6m宽6m长的一个空间成为这个展示空间系统的尺度与名称。

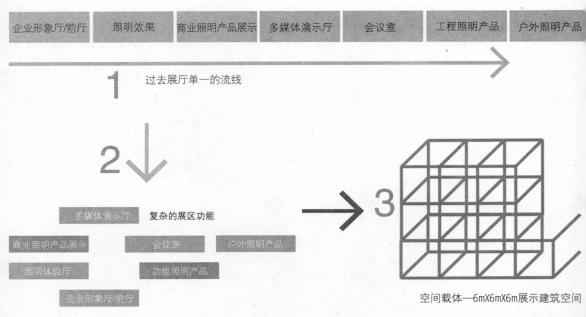

| 企业形象厅/前厅 | 照明效果 | 商业照明产品展示 | 多媒体演示厅 | 会议室 | 工程照明产品 | 户外照明产品 |

1 过去展厅单一的流线

2

多媒体演示厅　复杂的展区功能

商业照明产品展示　会议室　户外照明产品

照明体验厅　功能照明产品

企业形象厅/前厅

3

空间载体—6m×6m×6m展示建筑空间

为了满足各种功能的要求以及达到展示效果，一个多功能，产生多种流线展示模式的空间，把九个6m×6m×6m的空间组成一个企业总部展厅空间。

4 展厅空间与功能多种组合可能性

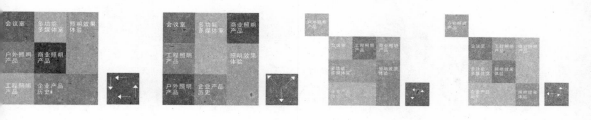

5 一个更为合理/丰富的空间流线

6 通过门与墙的设计，达到了空间的灵活变化

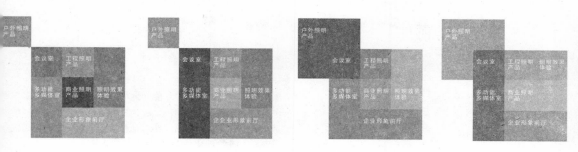

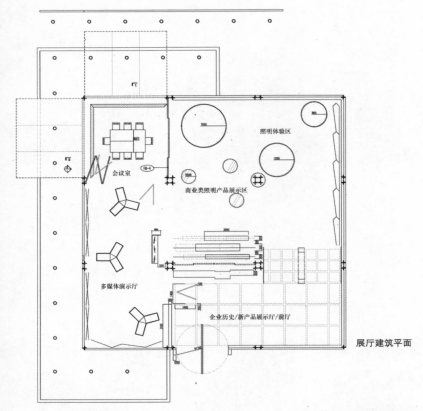

照明体验区

会议室

商业类照明产品展示区

多媒体演示厅

企业历史/新产品展示厅/前厅

展厅建筑平面

展示办公楼设计： 基于功能和地形的关系，把办公建筑与展厅建筑作为解决现有总部空间使用要求的设计方案。线形安排一连串动作，一个具"参考索引"以及遮阳功能的建筑立面为这个建筑的每个位置解释它内部的功能。

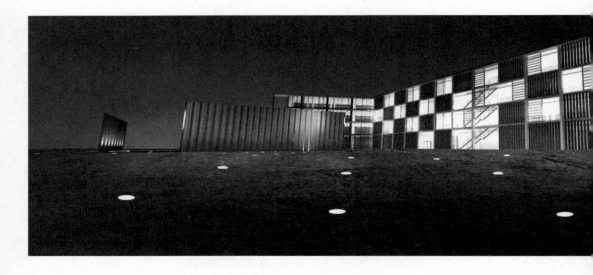

入口门厅：金属网墙半透光线，暗示照明环境，顶灯脱离造型，纯粹为了达到体验不同凹洞深度与光线形状的关系。新产品投射区，光斑投射在地上，让来客更直观地了解企业的产品质量。

会议室：空间与会议空间形成联系/隔断，又与入口空间形成"进–出"的关系。

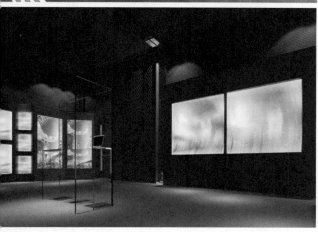

多媒体室：空间与会议空间形成联系/隔断，又与入口空间形成"进–出"的关系。这是一个活泼与灵活的空间。

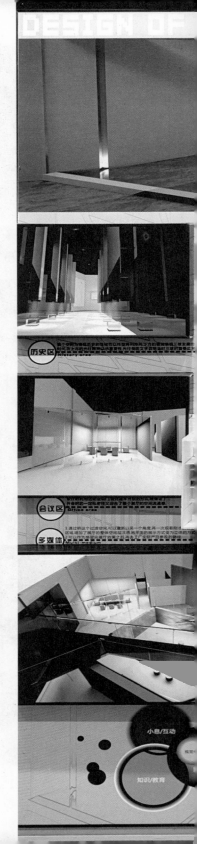

三雄组 > 成员：刘 晶

三雄·极光总部展厅再设计

历史区 History area

会议区 office area

多媒体 Multi-media

小息/互动

知识/教育

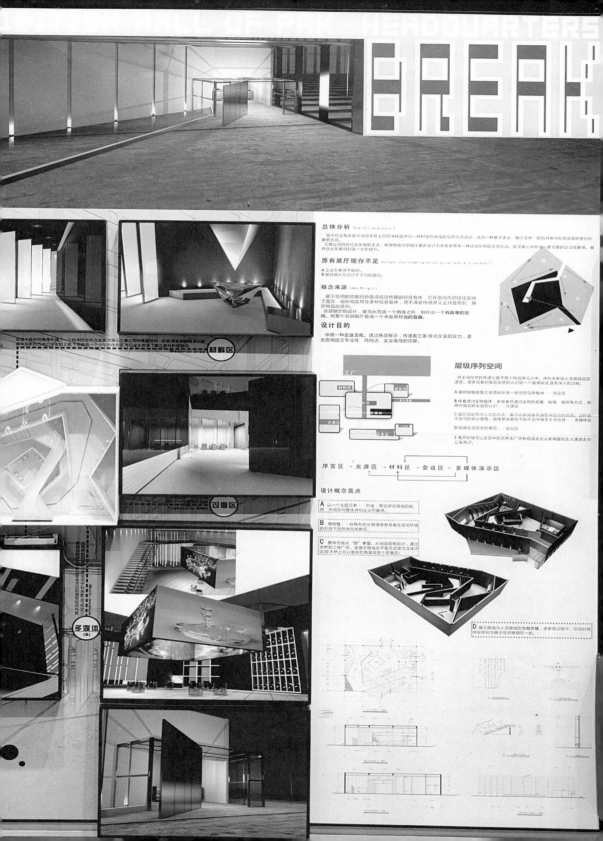

一.设计方案说明与价值评估

（1）**设计分析**：当今社会，各类展示活动本质上已经演化、延伸为一种时空性极强的信息交流活动，成为一种基于表达"展示主体"的信息意向和塑造某种"意识形象"的方式。

三雄公司顺应社会发展的主流，希望借助总部展厅重新设计，为参观者带来一种企业信息的交流互动，在买家心中形成一套完整的企业形象，使企业形象得到进一步的提升。

（2）**原有展厅现存不足**：

A. 企业形象感不鲜明；

B. 展品展示过于平均和直白；

C. 人流路线无导向性/系统性；

D. 会议空间和多媒体空间与展厅关联性不强。

（3）**概念来源**：展示空间的功能已经转换成信息传播的综合载体，它在空间内部往往容纳了图文、视听和实物等多种信息载体，而不是满足传统意义上只是陈列、展示物品的场所。总部展厅的设计，要为光营造一个栖身之所，制造出一个有故事的空间，将整个总部展厅看成一个承载各种光的容器。

（4）**设计目的**：体验一种企业文化，通过各项展示，传递着三雄·极光企业的实力，更全面地建立专业性、高档次、势力雄厚的印象。

二.设计依据

层级序列空间：将传递的主导信息分散于各个构成单元中，序列关系按人流路线层层递进。使参观者对展览信息的认识，是一个循序渐进，逐渐深入认识的过程：

A. 最初接触是图文类或视听类一般性的信息载体——历史区；

B. 接着透过实物载体，参观者可通过实物的观看、触摸、操控等方式，获得对展品较全面的认识——光源知识传达区；

C. 最后借助有向心力的形式，集中向参观者传递更深层次的信息；这种展示空间的划分意图，能使参观者在不知不觉中接受主导信息——多媒体区；

D. 结尾交流双方的意见——会议区；

E. 离开时候可以走空中的天桥去厂房参观或走会议室隔壁的防火通道去办公室商讨。

序言区 → 光源区 → 材料区 → 会议区 → 多媒体演示区

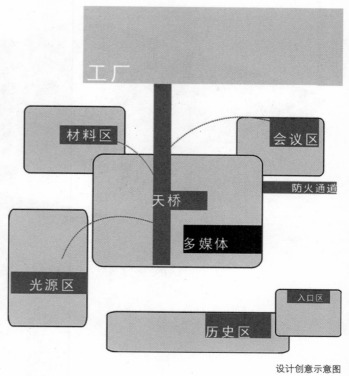

工厂

材料区

会议区

天桥

防火通道

多媒体

光源区

入口区

历史区

设计创意示意图

放

缩

缩

放

缩

放

放

缩

方案设计概念亮点：

A. 以一个主题元素——折线，贯彻游览路线的始终，形成空间整体感和企业形象感。

B. 导向性——转角形的分隔墙使参观者在空间环境的引导下自然地完成参观。

C. 整体流线成"回"字形。从地面旋转前行，通过天桥到二楼厂房。使展示路线由平面方式变为立体方式（在天桥上可以从新的角度观赏各区展品）。

D. 展示路线与人流路线相互交错，使参观过程中，可同时将展示空间和体验空间穿插在一起。

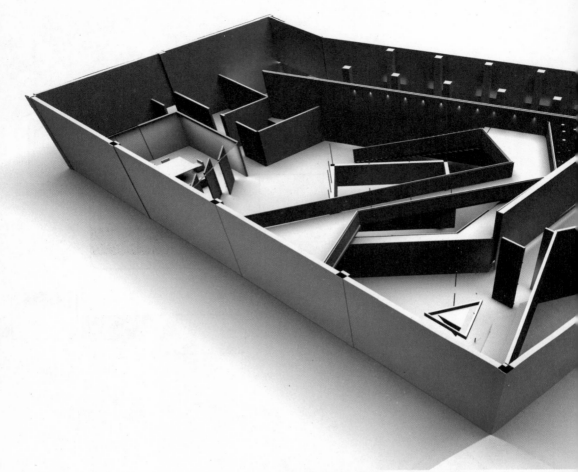

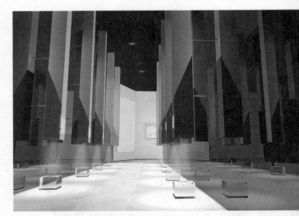

历史区：整个空间为表现历史的连续性以柱形阵列排开，下力
的玻璃表明三雄发展的时间，由上方的光照亮以示重要性。>
柱侧面的文字说明当时三雄的重要成果。

模型效果图

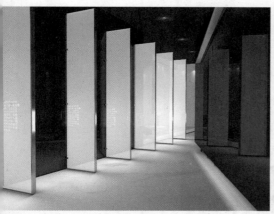

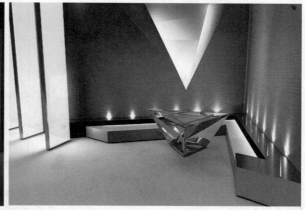

光源区：将三雄公司的六种光源放入透明的矩形装置内，在装置上写明各种光源的特点和运用方式。在参观者的进行中，光源的展示变为一种光源运用的知识教育。

材料区：在这个转折的角落形成一个纯净的空间，重点展示三雄公司的重要材料——安铝。将安铝的特点以多媒体的方式打在安铝上面，下部留有小型的休息区。

多媒体A：在矩形的四面围合虚空间中，利用影/音/视觉三项结合的方式，使参观者全方位地感受空间气氛。

多媒体B：1.通过桥这个过渡空间，可以重新以另一个角度，再一次观看刚才的各个区域。增加了展厅的整体空间层次感，将平面的展示方式变为立体的方式。2.可以作为感受完展厅效果之后，再去工厂参观实际产品的路线。

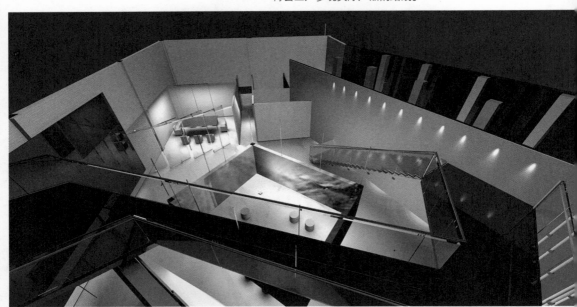

会议区：设计时利用了活动旋转门，设计成半开放的形式，既保证了开会时一定的私密性又迎合了整个展厅的流通感。

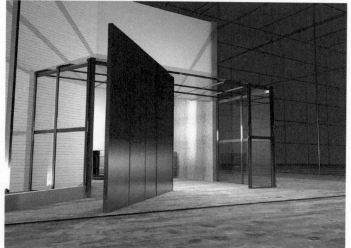

正门效果图1

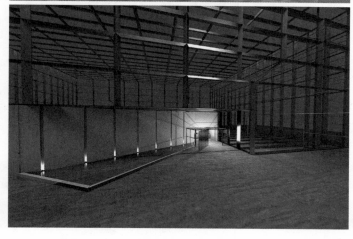

正门效果图2

三雄组 > 成员：骆嘉莉

三雄·极光照明总部展厅方案

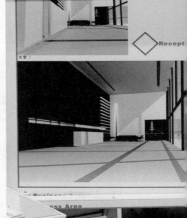

5 建筑设计说明
Design Notes Of Building

◇ Exhibition Hall 展厅
◇ Office Building 办公
◇ Labour Dorm 工人宿舍

→ Visiting 参观
→ Working 上班

8F 7F 6F 5F 4F 3F 2F 1F
6F 5F 4F 3F 2F 1F

厂房整体规划
Total Planning

A 以展厅为中心发散串观四线，展厅作为一个出发点，串联厂区城轮上班时间水平交通的荷载。

B 在现合二楼增设"桥"连接工厂，城轮上班时间水平交通的荷载。

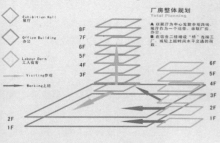
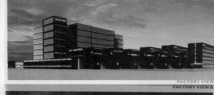
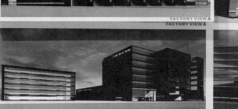

FACTORY VIEW A
EXHIBITION CENTER VIEW
FACTORY VIEW B
FACTORY VIEW C

3 切入点
Breakthrough Point

总部展厅方案：
A 以光影为主线制造空间故事
B 情景体验
C 展示模式
D 照明博物馆（桃尼园）的概念

厂区建筑概念设计：
E 增加"桥"作为连接通道
F 建筑以展厅的光素作为统一语言

从凤凰卫视新闻背景墙得到灵感
Idea From PhoenixTV

凤凰卫视新闻站以台下工作人员代忙的身影作为背景墙。这是一种新的空间模式。真正的使产生代忙的意境。三楼展厅，生产线与分区采用成种照明模式改变画面，达到三者完全分流的间格局。

感
CAMP

故事的发生意味着与人与空间产生互动，使用做为认知与记忆。从而解决的问题。

4 设计价值
Value Of Design

设计产生的价值
Value Of Design

A 空间故事——通过光影交替产生出来的效果制作故事需要的气氛。再用气氛带动剧情的发展，合到空间的背诂，达到逻辑性的展示效果。

B 空间作有展示逻辑——产品"显"的展示，提出新的展示理念——体验照明效果及展示对接场景，使产品的照明效果更直观。

C 扩大展厅的外延并提出新模式——展示、仓储、生产、办公 见各互相影响。展示空间有生产空间作为背景，或生产空间作为展会空间的背景来展示。交流、互相监控，之间形成一种宏扩的管理模式，又冀这个乐会收回将不顺畅的问题

D 增加总部展厅对光文化的宣传和教育，普及照明知识，突出三姜企业的专业形象。

E 厂区建筑部分，增加生活区和厂间的连接通道。用"桥"增加横向交通。对工人上下班进行分流，减轻通道负载，缩短工人上班的路程。

F 按传布需求展厅为主要设计对象，因此将总部展厅作为一个出发点。厂区建筑的语言以其作为统一的前提对象。改善旧厂区建筑语言不统一的问题，如此增强厂房的整体性，有利于提升企业文化和形象。

内设计说明
Design Notes Of Interior

展厅功能分区
Function Subarea

区相互影响，强化照明体验，将各种照明情景应用到整个建筑"大展厅"概念。

区作为展示外形照明效果的载体，作为非正式的洽谈区域。户间的轻松交流。

◇ Stairway 楼梯
◇ Tea Room 茶水间
◇ Mini Business Quarter 小型商务区
◇ Meeting Room 会议室
◇ Multimedia Exhibition Communion Area 多媒体展厅 交流洽谈区
◇ Reception Hall 前台操作处
◇ Factory Visit Exhibition 生产线展示厅
◇ Outdoor Rest Area Communion Area 室外休息区 交流洽谈区
◇ Hiding Exhibition 隐藏展厅
◇ Space Story 空间故事主题展厅

◇ Reception Hall 前台操作处
◇ Exhibition Hall 展厅
◇ Business Area 商务区
◇ Service Area 服务区
◇ Half Outdoor Area 半室外区

HI-CONCERT

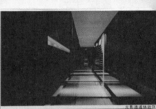
光影通道体验区

◆ Exhibition Hall

多媒体体验区

休闲生活光体验区

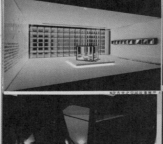
N次方光之空间故事展厅

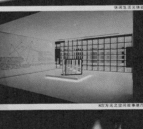
N次方光之空间故事展厅

中心休息区域 DAY
中心休息区域 NIGHT

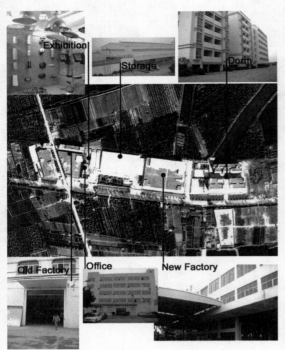

一、场地分析

（1）地理位置

三雄·极光照明现厂区位于番禺钟村镇韦涌工业区，四周被田地包围。由于广州火车站的建设，旧厂区将在三年后搬迁至清远。甲方并没有给出新厂的具体地址，因此，我们提出番禺厂区存在的问题，并作出改良性方案设计。

（2）问题所在

A. 企业文化不够突出，厂房、办公楼、展厅、宿舍等建筑的语言不统一。

B. 生产、办公、展示、生活的空间成线性布局，相对分散，路径没有一定的逻辑联系。

C. 总部展厅作为客户了解企业的窗口没有起到突出企业文化的作用，展示方式陈旧，参观路线不科学，没有联通生产与办公形成一条顺畅的参观路径。

D. 总部展厅只有大量陈列照明产品，缺少人与照明产品的互动，缺少情景体验空间，没有考虑到光文化的教育观念。

E. 展厅缺乏多媒体演示空间，不便于进行生动直观的演示。

（3）路径分析

A. 参观路线：展厅—厂房—办公楼

展厅、厂房、办公楼出入口各自独立，没有相连的通道，室外停车场是三者的连接空间，拉长了参观路径，带来不便。

B. 上班路线：宿舍—新厂房

　　　　　　宿舍—旧厂房

　　　　　　宿舍—办公楼

上班路线的出发点为宿舍，生活区与工作区之间有一段较长的横向线性距离，之间有一段绿化通道和门口隔断，工人上班的路线仅限于水平向的交通，一旦上班高峰期，人流量大大超过通道的荷载。

（4）解决方法

A. 参观路线：模仿法国卢浮宫的玻璃金字塔的功能，将展厅作为连接厂房和办公楼的中心区域，将参观路线的中心点设置为展厅，再发散开来。

B. 上班路线：增加生活区到工作区的路线，增加横向通道或纵向通道。

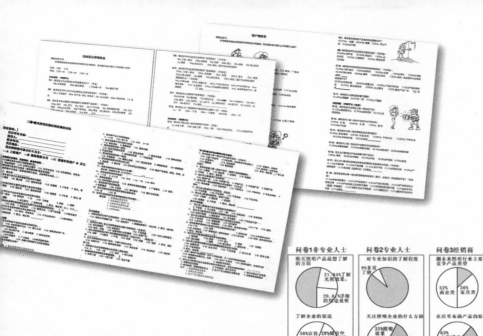

问卷1非专业人士 **问卷2专业人士** **问卷3经销商** **问卷3经销商**

二、概念来源

(1)从调研得到灵感

照明产品销售终端包括展厅和专卖店，其目标人群主要为消费者、经营者。我们针对普通消费者(非专业人士)、专业人士和经销商分别设计了三份问卷调查。并从以下几个结论中得到设计灵感：

·普通消费者普遍缺乏照明知识，这就需要在展厅和专卖店中加强光文化的宣传和教育。

·专业人士主要关注照明效果，即与产品对接的场景，三雄总部展厅主要面向专业人士，这就要求在展厅面积允许的情况下增加情景体验空间。

(2)从07设计营得到灵感

"我们做一个有故事的空间同时也记录我们做空间的故事"，空间故事是设计营的核心题目。故事的发生意味着人与空间产生互动，在展厅中利用光影创造故事更有利于空间被使用者认知与忆记，从而解决三雄总部企业文化不突出的问题。

(3)从凤凰卫视新闻背景墙得到灵感

凤凰卫视新闻以台下工作人员忙碌的身影作为背景墙，打破旧有固定模式，两者互相产生良性影响。三雄展厅、生产与办公亦可利用这种新模式改善原来三者完全分离的旧格局。

三、切入点

（1）总部展厅方案切入点

A. 以光影为主线制造空间故事

B. 情景体验

C. 展示新模式

D. 照明博物馆（展览馆）的概念

（2）厂区建筑概念设计切入点

A. 增加"桥"作为连接通道

B. 建筑以展厅的元素作为统一语言

四、设计价值

A. 空间故事——通过光影交替产生出来的效果制作故事需要的气氛，再用气氛带动剧情的发展，结合空间的穿插，达到逻辑性的展示效果。

B. 改变旧有展示逻辑——产品"量"的展示，提出新的展示概念——体验照明效果及展示对接场景。使产品的照明效果更直观。

C. 扩大展厅的外延并提出新模式——展示、仓储、生产、办公、见客互相影响。展示空间有生产空间作为背景，或生产空间作为会议空间的背景来展示、交流、互相监控，之间形成一种文明的管理模式，又解决了原来参观路线不顺畅的问题。

D. 增加总部展厅对光文化的宣传和教育，普及照明知识，突出三雄企业的专业形象。

E. 厂区建筑部分，增加生活区和厂房的连接通道，用"桥"增加横向交通，对工人上下班进行分流，减轻通道荷载，缩短工人上班的路程。

F. 按甲方要求展厅为主要设计对象，因此我将总部展厅作为一个出发点，厂区建筑的语言以其作为统一的前提对象。改善原厂区建筑语言不统一的问题，由此增强厂房的整体感。

五、创意阶段设计方案图

泡泡分析图

A. 分设几大类型的展示区，以各类照明产品对接场景来对展厅进行分区。

B. 利用功能区之间连接的间隙制造灰空间（非固定洽谈区），使洽谈更自由更活跃。

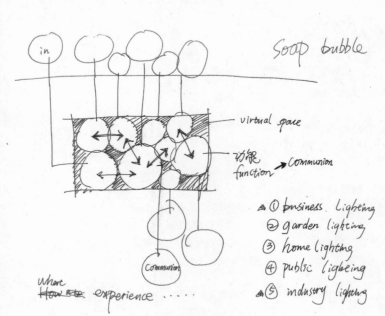

Soap bubble

in

virtual space

功能 function → Communion

Communion

Where How exp experience

① business lighting
② garden lighting
③ home lighting
④ public lighting
⑤ industry lighting

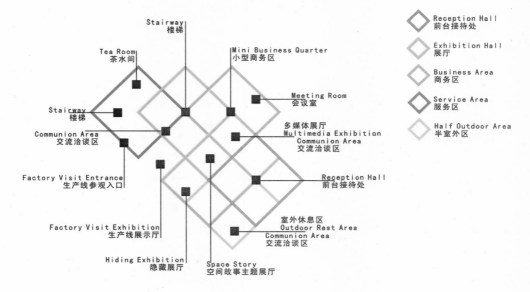

Stairway
楼梯

Tea Room
茶水间

Mini Business Quarter
小型商务区

Meeting Room
会议室

Stairway
楼梯

Communion Area
交流洽谈区

多媒体展厅
Multimedia Exhibition
Communion Area
交流洽谈区

Factory Visit Entrance
生产线参观入口

Reception Hall
前台接待处

Factory Visit Exhibition
生产线展示厅

室外休息区
Outdoor Rest Area
Communion Area
交流洽谈区

Hiding Exhibition
隐藏展厅

Space Story
空间故事主题展厅

Reception Hall
前台接待处

Exhibition Hall
展厅

Business Area
商务区

Service Area
服务区

Half Outdoor Area
半室外区

功能分区

A. 各功能区相互穿插，弱化空间界限，将各种照明情景应用到整个建筑中，实现"大展厅"概念。

B. 半室外空间作为展示户外照明效果的载体，亦作为非正式的洽谈区域，增加与客户间的轻松交流。

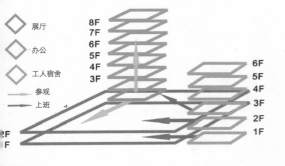

展厅

办公

工人宿舍

参观

上班

8F
7F
6F
5F
4F
3F
2F
1F

6F
5F
4F
3F
2F
1F

整体规划

以展厅为中心发散的参观路线，展厅作为一个纽带，将□房、办公串联起来。

□上班路线在宿舍二楼增设"桥"连接工厂，减轻水平通道□荷载。

展厅中心草图

A. 发光文化墙及爱迪生雕像展示照明历史。

B. 展厅二楼为办公区，中心展厅的共享空间连同办公与展厅，使之互相作为背景，楼梯从纵向上连接展厅与办公的参观路径。

六、方案创意与相关规范

A. 展厅在设计细节的时候严格按照《民用建筑设计通则》对室内净高、楼梯和扶手进行规范设计，室内净高最小的一楼杂物间高2m，符合下面的第4.1.1条。

B. 室内中心旋转楼梯扶手高0.90m，因为旋转楼梯不作日常主要交通，因此楼梯净宽按一股人流来确定，且每个梯段的踏步不超过18级，符合第4.2.1条。

C. 中庭共享空间上的玻璃栏杆使用12mm钢化玻璃，高1.1m，符合第4.2.4条。

D. 展厅面积550m²，设两个安全出入口，符合《建筑设计防火规范》。

《民用建筑设计通则》第四章 建筑物设计（节选）

第4.1.1条　二、建筑物各种用房的室内净高应按单项建筑计规范的规定执行。地下室、贮藏室、局部夹层、走道房间的最低处的净高不应小于2m。

第4.2.1条　楼梯

二、楼梯净宽除应符合防火规范的规定外，供日常主要通用的楼梯的梯段净宽应根据建筑物使用特征，一般按股人流宽为0.55m+(0~0.15)m的人流股数确定，并不应少两股人流。

注：0~0.15m为人流在行进中人体的摆幅、公共建筑人流多的场所应取上限值。

四、每个梯段的踏步一般不应超过18级，亦不应少于3级。

六、楼梯应至少一侧设扶手，达四股人流时应加设中间扶手。

七、室内楼梯扶手高度自踏步前缘线量起不宜小于
.90m。靠楼梯井一侧水平扶手超过0.50m长时，其高度不
应小于1m。

八、踏步前缘部分宜有防滑措施。

第4.2.4条 栏杆

凡阳台、外廊、室内回廊、内天井、上人屋面及室外楼梯
等临空处应设置防护栏杆，并应符合以下规定：

一、栏杆应以坚固、耐久的材料制作，并能承受荷载规定
的水平荷载；

二、栏杆高度不应小于1.05m；高层建筑的栏杆高度应再适
当提高，但不宜超过1.20m；

三、栏杆离楼面或屋面0.10m高度内不应留空。

二、设计图深度标准

八、设计扩初方案要求：

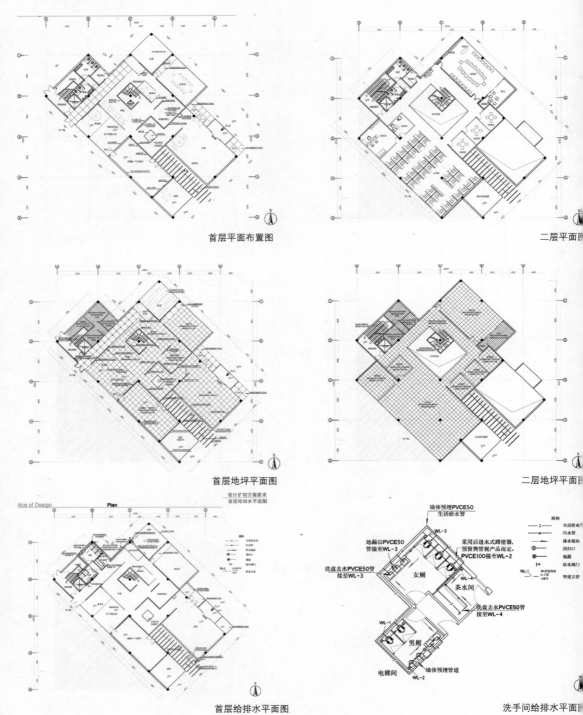

首层平面布置图

二层平面图

首层地坪平面图

二层地坪平面图

首层给排水平面图

洗手间给排水平面图

首层顶棚平面图

二层顶棚平面图

首层灯光控制图

二层灯光控制图

A向剖面图

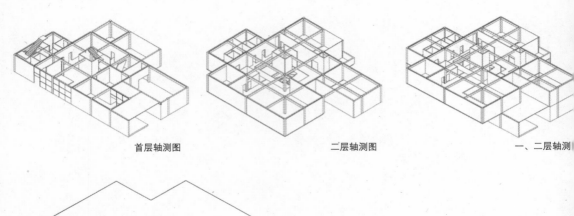

首层轴测图　　　　　　　　二层轴测图　　　　　　　　一、二层轴测

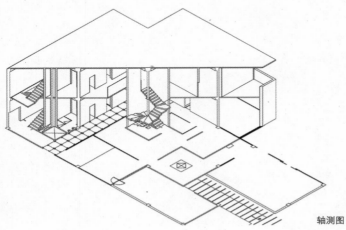

轴测图

主要空间示意

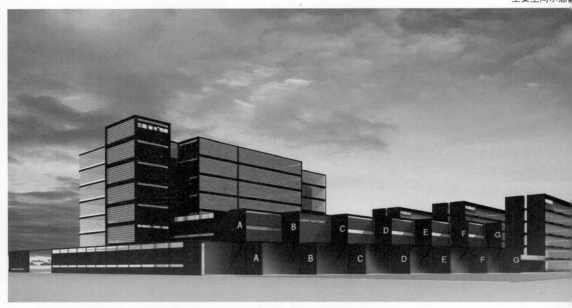

N次方光之空间故事展厅

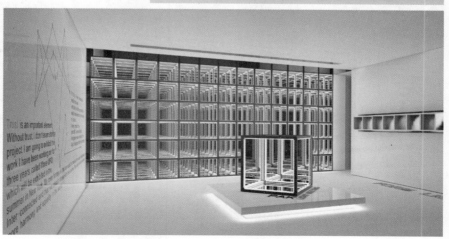

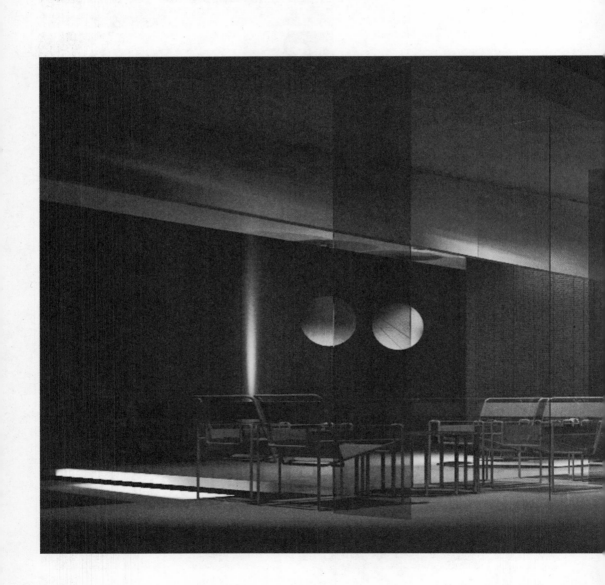

休闲生活光体验区

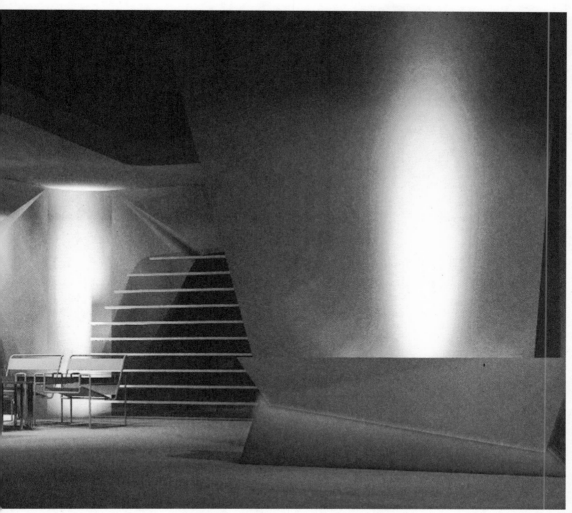

中心休息区域

附录1 材料表

部位	地面	墙面	顶棚	门	灯具品种	其他
一楼大堂	"蒙娜丽莎" 800x800 白色微晶石	墙面油白色ICI漆、300x600黑色瓷砖、12mm钢化玻璃门、60mm砂钢制踢脚线	轻钢龙骨白色铅板顶棚	12x12钢化玻璃门、砂钢制门夹及门拉手	顶棚装8′防雾节能灯筒、聚光射灯双头金卤射灯、特制造型吊灯、隐藏日光灯带T5光管	配三雄·极光照明灯管镇流器COSP≥0.9
一层主题展厅	"蒙娜丽莎" 800x800 白色微晶石白色光面烤漆板	白色光面烤漆板、60mm砂钢制踢脚线	轻钢龙骨白色铅板顶棚		聚光舞台射灯	配三雄·极光照明灯管镇流器cosq≥o.9
一层中庭	"蒙娜丽莎" 800x800 白色微晶石	墙面油白色ICI漆、单反玻璃、60mm砂钢制踢脚线	轻钢龙骨白色铅板顶棚		双头金卤射灯、单头金卤射灯、隐藏日光灯带T5光管	配三雄·极光照明灯管镇流器Cosq≥0.9
一层多媒体展厅	"蒙娜丽莎" 800x800 白色微晶石	墙面油白色ICI漆、斜墙贴木饰面板、60mm砂钢制踢脚线	难燃夹板制灯槽面、墙面油白色ICI漆、轻钢龙骨白色铅板面油白色ICI		特别造型光纤纱帘	配三雄·极光照明灯管镇流器Cosq≥0.9
一层旋转楼梯	楼梯踏面铺黑金砂	300x60白色瓷砖	梯口涂进口Icl		墙角装聚光射灯向上投光二楼楼筒顶棚成片垂吊光纤灯丝	配三雄·极光照明灯管镇流器COSP≥0.9
一层会议室	"蒙娜丽莎" 800x800 白色微晶石800x800钢化玻璃	墙面油白色ICI漆、12mm钢化玻璃、60mm砂钢制踢脚线	轻钢龙骨白色铅板顶棚	黑色木饰面制平板门	300x600不锈钢日光灯盘、T5光灯管	配三雄·极光照明灯管镇流器COSP≥0.9
一层光影走道	"蒙娜丽莎" 800x800 白色微晶石800x800钢化玻璃	300x60黑色瓷砖	轻钢龙骨白色铅板顶棚	12mm钢化玻璃门	单头金卤射灯	配三雄·极光照明灯管镇流器COSP≥0.9
一层休息区	"蒙娜丽莎" 800x800 白色微晶石	墙面油白色ICI漆、单反玻璃、12mm钢化玻璃、动态投影墙油白色ICI漆	轻钢龙骨白色铅板顶棚		户外射灯、T5日光灯管	配三雄·极光照明灯管镇流器COSP≥0.9
一层(隐藏)产品展厅	"蒙娜丽莎" 800x800 白色微晶石	墙面油白色ICI漆、12mm钢化玻璃、60mm砂钢制踢脚线	轻钢龙骨白色冲孔铅板顶棚	难燃夹板制面喷汽车漆暗门、12mm钢化玻璃门	T5日光灯管	配三雄·极光照明灯管镇流器COSP≥0.9
一层室外庭院平台	金意陶300x600黑色防滑KGQ060725	300x60黑色瓷砖、文化墙油白色ICI漆、12mm钢化玻璃	12mm钢化玻璃		墙上装户外射灯、水景装水底泛光灯	配三雄·极光照明灯管镇流器COSP≥0.9
二层会议室洽谈室	"蒙娜丽莎" 800x800 白色抛光砖	墙面油白色ICI漆、12mm钢化玻璃、60mm砂钢制踢脚线	轻钢龙骨白色铅板顶棚	12mm钢化玻璃门	会议室1200x600不锈钢日光灯盘洽谈室1200x600不锈钢日光灯盘	配三雄·极光照明灯管镇流器COSP≥0.9
二层办公区商务区	"蒙娜丽莎" 800x800 白色抛光砖	墙面油白色ICI漆、12mm钢化玻璃、60mm砂钢制踢脚线	轻钢龙骨白色铅板顶棚	12mm钢化玻璃门	办公区1200x600不锈钢日光灯盘商务区1200x300；不锈钢日光灯盘	配三雄·极光照明灯管镇流器COSP≥0.9
二层总经理室	"蒙娜丽莎" 800x800 白色抛光砖	墙面油白色ICI漆、12mm钢化玻璃、60mm砂钢制踢脚线	轻钢龙骨白色铅板顶棚	12mm钢化玻璃门	节能筒灯、聚光射灯、隐藏日光灯带T5光管	配三雄·极光照明灯管镇流器COSP≥0.9
二层阳台	"金意陶" 300x300黑色防滑砖	300x60黑色瓷砖、12mm钢化玻璃	顶棚面油白色ICI漆	12mm钢化玻璃门	节能筒灯	配三雄·极光照明灯管镇流器COSP≥0.9
消防通道及楼梯	"金意陶" 300×300黑色防滑砖	墙面油白色ICI漆、60mm砂钢制踢脚线	顶棚面油白色ICI漆	消防铁门	顶棚装日防雾18w节能筒灯	配三雄·极光照明灯管镇流器COSP≥0.9
公共洗手间	"金意陶" 300×300黑色防滑砖	墙面帖"金意陶"黑色墙面砖KGQD060725	难燃夹板制灯槽面油进口ICI漆、白色铅塑板顶棚、难燃夹板基底	难燃夹板制面平板门、黑色木饰面制实木门套	隐藏灯槽藏T5光管	配三雄·极光照明灯管镇流器COSP≥0.9

附录2 家具及艺术品表

部位	家具	艺术品／装置	其他
一楼大堂	现购黑色皮质沙发、黑白圆形毛毯、Wasslly椅、玻璃茶几、自制接待台	与多媒体相同的墙洞伸出的平台上放置爱迪生像、灯具发展文化墙	
一层主题展厅	300x300自制光源柜	N次方灯光装置(单反玻璃方盒，镜面朝内，内部l2条棱上各安装一条T5光管)	
一层中庭	Wasslly椅、玻璃茶几、300×300自制光源柜、自制500x500xl500玻璃展示柜	甲方自选雕塑或物品供光色对比用	
一层多媒体展厅	自制500x500x450磨砂玻璃发光盒充当坐椅	特别造型光纤纱帘	
一层会议室	现购办公椅、会议台、文件柜	玻璃幕墙印刷波纹形图案	
一层光影走道			下沉水池；矮窗
一层休息区	现购黑色皮质沙发、黑白圆形毛毯、玻璃茶几	单反玻璃造型墙	
一层(隐藏)产品展厅	现有类型产品展示柜、深色展板		
一层室外庭院平台	Wasslly椅、现购玻璃茶几	灯具发展文化墙	
二层会议室洽谈室	现购办公椅、小型玻璃会议台		
二层阳台	Wasslly椅、现购玻璃茶几		
二层办公区商务区	现购办公桌椅、文件柜等		
二层总经理室	现购办公桌椅、文件柜、皮质沙发等		
公共洗手间			黑金砂花岗石洗面台、TOTO龙头、TOTO小便斗、TOTO蹲便器、"乐声"牌干手机、纸盒

三雄组 > 成员：曾美桂
光的历程

光的历程 *light history*

train of thought:

　　总部展厅主要考虑的是陈列方式，从主要功能分区入手，但室内分布结合了建筑语汇从理论出发设置，分为两大部分，一为展示部分，另一为办公部分，并将展厅与生产车间、办公楼连接起来。

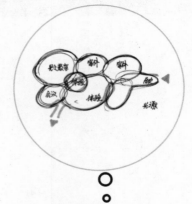

　　为参观者提供更为便捷的行走路线，展厅内部大致功能流线分区如下：

　　　历史展示区域
　　　光源展示区域
　　　室内灯具展示区域
　　　与室外灯具展示区域结合了多媒体区域一起展示。

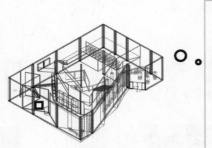

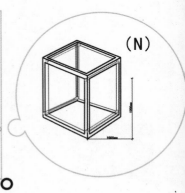

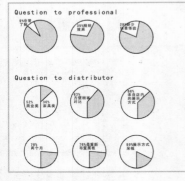

　　在空间组合中把每个主题空间按该强化的要强化，该弱化的要弱化，收放自如，张弛有度，才能更准确地展示产品特点并使空间获得内在的联系。

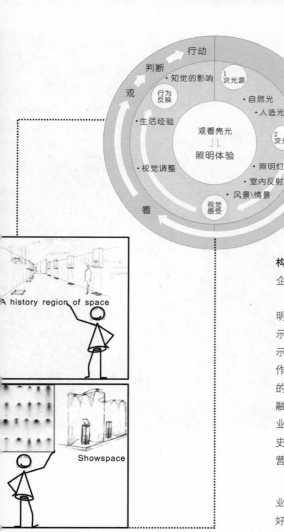

构想体现：

企业文化　展示明晰　情景体验

　　三雄·极光照明企业传达的是坚持"节能环保，绿色照明"的技术设计理念，以照明体验为主体的品牌意识。总部展示空间展示上采取动态展示的手法，它有别于陈旧的静态展示，采用活动式、操作式、互动式等，顾客可以触摸展品、操作展品和与产品形成互动，让顾客更加直接和直观地了解产品的特点。通过丰富多彩的展示效果和现代的多媒体传达手法的融入，使顾客对企业品牌更容易建立信任感。因此定位三雄企业总部展示空间为光之馆的概念，馆的内容包括光的属性、历史、光源、灯具、使用视觉、光对心理的健康和影响等教育，营造一个集教育与体验为一身的展示空间。

　　整个总部展示空间设计都贯穿着三雄企业在消费者心中的专业、诚信、务实的企业形象，为表达企业踏实、安全、产品性能好等特点，从功能入手，划分的功能区有历史区、光源区、灯具区、多媒体区。表达手法按照照明功能对空间的规模和颜色、材料等详细地研究，研究照明的照度和明暗对比，显色、光色等来设计实施。

　　企业总部展示空间的设立目的不是为了单纯的盈利，而是通过销售与体验去建立人与品牌的密切关系，使品牌意识深入民心。从建立品牌到品牌营销整个过程贯穿着以人为本的原则，调动消费者的感官情绪，从而推动品牌与消费者间的互动。展示空间的不同产品展示方式、不同情景表达、不同的销售模式，给企业创造出不同的品牌形象，给消费者不同的感觉认知。联系空间情感表达，展现空间情景性，成就理想的展示新概念。总部展示空间兼顾教育及销售的职责，以教育为主销售为辅，两者之间相互依存。通过提高消费者的整体知识水平，达到有助于品牌意识的良性的可持续的发展。

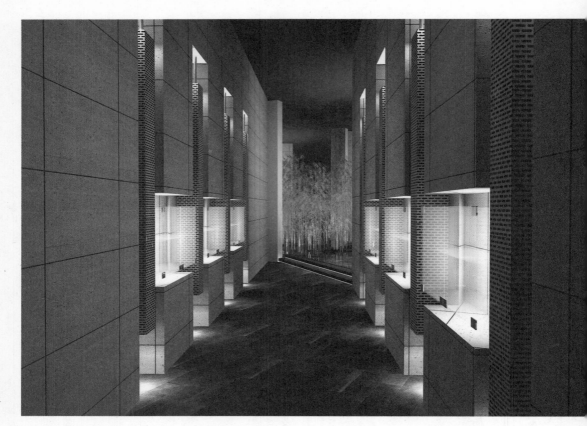

历史区域：

　　主要展示的是照明历史、企业创业以来的技术成果，以及具有指导性影响的活动回顾。它们之间存在严格的时序性，在进行空间划分和展品陈列时，仔细分析每一件展品所处的历史阶段，并严格按照它们设计年代的先后加以排列。

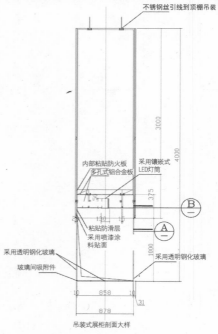

不锈钢丝引线到顶棚吊装

内部粘贴防火板
多孔式铝合金板
采用镶嵌式
LED灯筒

粘贴防滑层
采用喷漆涂料贴面

采用透明钢化玻璃
玻璃间吸附件

采用透明钢化玻璃

吊装式展柜剖面大样

展示区域：

　　为满足经销商等参观和了解产品的特性，划分出材质展墙和量色柜等，更清楚明了产品的使用效果，他们在挑选的同时也学到更多的展示效果。

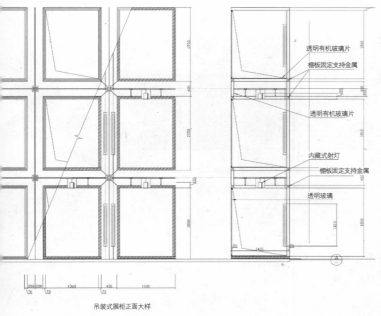

透明有机玻璃片

栅板固定支持金属

透明有机玻璃片

内藏式射灯

栅板固定支持金属

透明玻璃

吊装式展柜正面大样

15厘夹板骨架成形

12厘夹板底

饰面实木特殊效果处理

吊装式展柜细部大样

沟通展示空间与生产车间

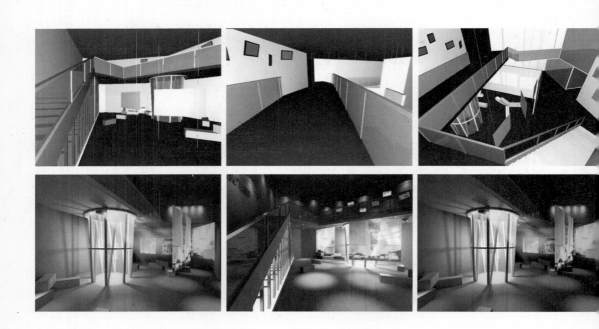

Take out at front

⇄

Insert at the back

Depot

多媒体区域—仓储式展柜：

　　整个总部展示空间主要是展示灯光为主，展示产品为辅的展示模式。层高7m的多媒体空间与沟通桥梁间形成长6m宽2m高4m的楼梯间，把它设计成仓储式拖拉风箱展柜，既节省空间又达到展示效果。当风箱式展柜打开的同时，按每一系列，每一种类，分门别类，展示方式清晰有效。

三雄组 > 成员：张宗达

三雄·极光照明　企业总部灯具展厅

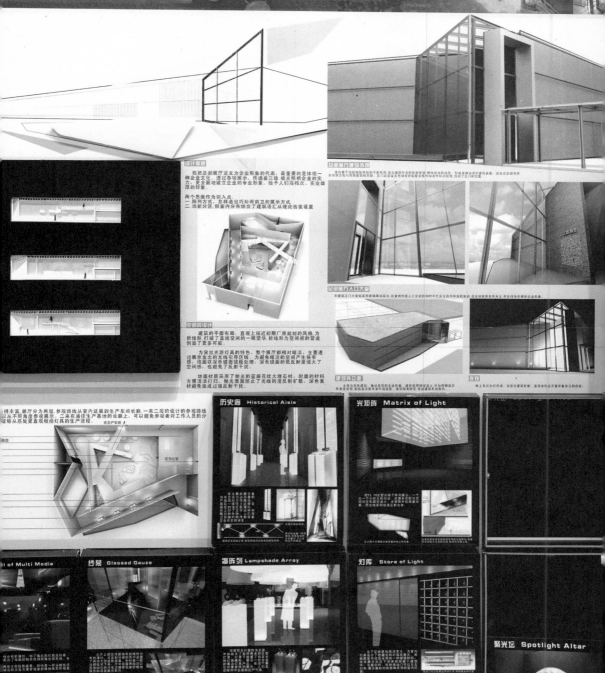

设计概念：

1. 利用整体折线的造型，形成富有动感的建筑曲面，迎合企业倡导
的自然理念也与周围建筑相关联。

2. 色调，主体为绿色建筑，强而有力地宣扬企业形象。

3. 材质利用铝合金板贴面，利用金属材质宣示着工业气息。

4. 在建筑东立面广泛用磨砂玻璃采光，磨砂玻璃把阳光漫反射到
室内，日间节约电耗成本。而且磨砂玻璃降低日间室外对厂房的影
响，晚间则减少厂房内对生活区的影响。

5. 建筑体用LED灯配合建筑体和材质，晚上发亮，直观地向远方宣
示着自己的企业形象。后方的混凝土墙同样也以LED勾画出材料的
特征，统一风格。

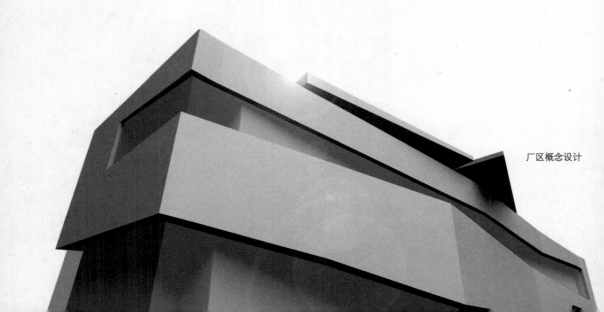

厂区概念设计

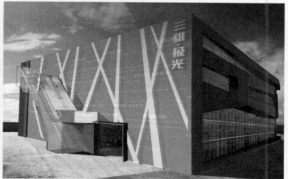

通透的玻璃幕墙在晚上光彩夺目　从桥上往多媒体大厅看

从正门外观看建筑外部　基于现址厂房的改造方案

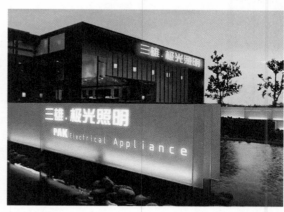

正门标饰：

　　磨砂玻璃立面墙，简洁鲜明的企业名字，直观而令人印象深刻。晚上，立面墙内散发着漫射光，增添建筑和企业的魅力形象。

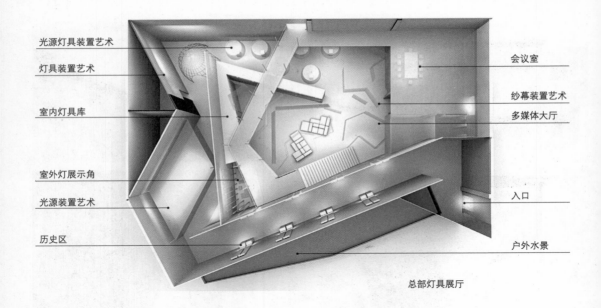

光源灯具装置艺术

灯具装置艺术

室内灯具库

室外灯展示角

光源装置艺术

历史区

会议室

纱幕装置艺术

多媒体大厅

入口

户外水景

总部灯具展厅

历史廊：历史区展柜

发光展柜展示着当年企业引以自豪的产品或纪念性展品，背后一块往上延伸至楼顶的漫反射薄纱，纱上印了文字说明和醒目的年份，人们穿过长廊时顺序参观着企业历史的演变。

光展示柜的结构和设计草图

路线左右向前交替，游览路线契合折线形建筑风格

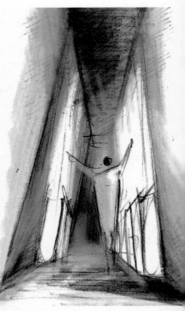

狭长的走廊，7m的层高，两旁发光的历史展示，给人宏伟庄严的感觉。

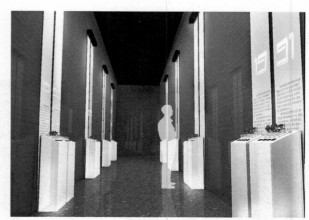
两旁立有光柱的历史长廊

光矩阵：光源装置艺术

把T5、T8光管分两个阵列展示，一个大一个小的互相对话。装置形态配合空间分区布局而设计，光管阵外包围着纱幕，把光线柔和地漫反射出来。

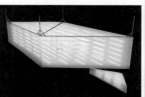
大小两个灯管阵分别布置在地上和吊在空中。

由狭长的历史区转折到开阔的光矩阵区，黑暗的空间变为光亮的区域，有豁然开朗之感。

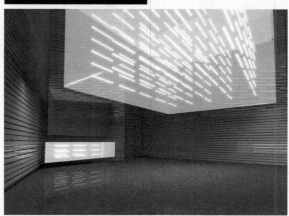
从发光的巨大矩阵下穿过

聚光坛：灯具装置艺术

借用了聚光灯的"聚光"概念，设计了一个简单通透的空间围合。围合像一个大型鸟笼，展架上布置了各种型号的聚光灯产品，当人们穿过围合走到中间的踏台上时，感压装置控制了灯具的开关，同时聚光发亮的展柜给予参观者强烈的互动体验。而离开踏台后则可以详细参观灯具造型和资料。

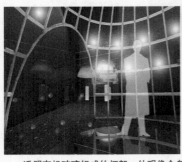

当参观者走上中央的踏台，置于架上的聚光灯便会亮着，展现自己的光彩。

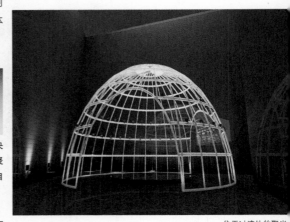

位于过渡处的聚光

透明有机玻璃组成的灯架，外观像个鸟笼。装置位于展厅的两个区的转折处，一个过渡空间同时成为一个展区。

罩阵列：光源及灯具装置艺术

环形荧光灯管作为光源，外加放大的直径2m的巨型灯罩。灯罩下放置了自发光的灯具展柜，展示一些企业的重点灯具产品。在这个展区内重复阵列展示，人们走在阵列中会感到庄严的气氛。

设计概念来源自柱阵列显示出来的壮观效果，后来再增加了大型的灯罩，双重阵列把效果气势放大。

二楼走廊上往罩阵列看，与身在其中的感觉迥异。

自发光展柜由底下的泛灯作为光源，磨砂玻璃把光反射到整个展柜。

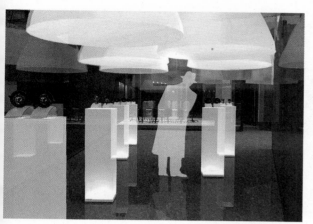

置身在阵列之中

多媒体大厅：灯具装置艺术

　　大厅上部空间都饰有折线形分布的薄纱，加了偏光的灯具洗纱幕，光线再漫反射照亮空间。只要配合了电脑控制系统调控偏光镜色调，色彩可以变化组合。

　　在反射纱幕中设置了两块大型投影屏幕，和纱幕一样从楼顶吊下来，厅中设置两组可以变换组合的沙发，方便参观者舒服地休息和观看展示影片。

　　位于大厅中的两组沙发底下有滑轮，可以自由组合。而沙发下方暗藏了T5灯管，当灯管发亮时沙发看起来有轻盈的感觉。

　　参观者可以从二楼走廊往下看，或者在大厅沙发上安坐观看演示影片。

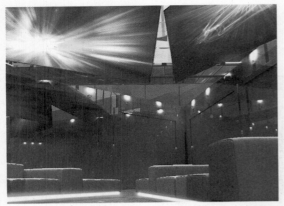

在大厅中往上仰视投影

灯具库：光源装置艺术

　　为了空间更加简洁宽大，为室内灯具设计了隐藏式的灯具库展示。库柜跟室内墙面采用统一的镀镜材料，在非展示状态下把库柜隐藏于建筑中，当展示时，库的滑动门可以左右打开，展示展柜内的各种系列的室内灯具。

纱幕：光幕装饰艺术

　　大厅上部空间都饰有折线形分布的薄纱，在反射纱幕中设置了两块大型投影屏幕，和纱幕一样从楼顶吊下来，厅中设置两组可以变换组合的沙发方便参观者舒服地休息和观看展示影片。

　　设计概念草图，折线形分布的薄纱，加了偏光的灯具洗亮纱幕，光线再漫反射照亮空间。

滑动门可以往两边滑动打开，把隐藏着的灯具系列展现出来。

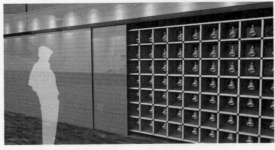

滑动门打开把灯具展现出来

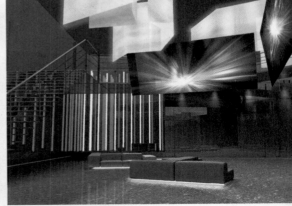

只要配合了电脑控制系统调控偏光镜色调，色彩可以变化组合。

室外灯具角：室外灯具展示

　　在灯具库与楼梯交接的一角，设计了一个独立区域，以不同高低落差的地台和材质表现各种室外灯具的光效果。路灯灯柱则概念性地处理成发光柱增强标识，路灯的光源都需要在二楼参观。

不同的室外灯具分别在一楼和二楼参观。

凹凸不同材质的展柜展示着埋地灯和庭院灯的效果。

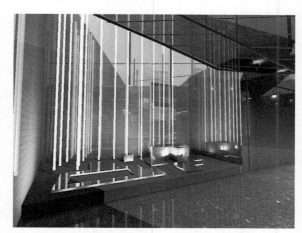
室外灯具角位于楼梯与灯具库之间，在多媒体大厅的一角。

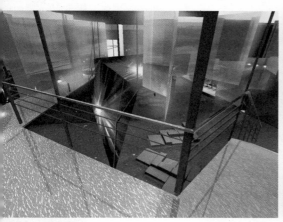
立于过渡处的聚光坛

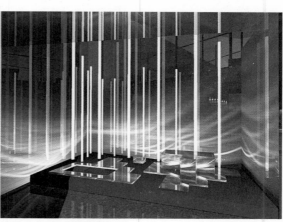
在大厅中往上仰视投影屏

三雄组 > 成员：钟文燕

光之体验馆

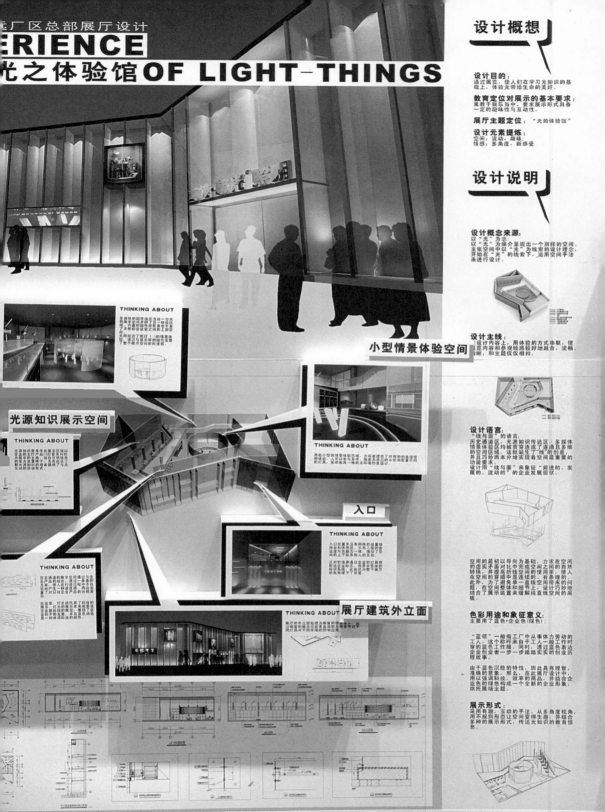

某厂区总部展厅设计

ERIENCE
光之体验馆 OF LIGHT-THINGS

设计概想

设计目的:
通过展览,使人们在学习光知识的基础上,体验光带给生命的美好。

教育定位对展示的基本要求:
寓教于娱乐中,要求展示形式具备一定的趣味性与互动性。

展厅主题定位: "光的体验馆"

设计元素提炼:
空间:流动,趣味;
情感:多角度,新感受。

设计说明

设计概念来源:
以"光"为主题呈现出一个别样的空间,主张在空间中以"光"为线索的设计理念,开始在"光"的线索下,运用空间手法来进行设计。

设计主线:
设计内容上,用体验的方式串联,使展示内容和参观线路较好地融合,流畅清晰,和主题仅仅相扣。

设计语言:
"线与面"的语言,以光源知识传达区,多媒体历史通道区等穿插在了普通且多维的空间设计内,这就应运生了线的创意,并且巧妙地将本分地实现着空间最重要的设计。设计用"线与面"类象征"前进的、发展的、流动的"的企业发展现状。

空间的最初以导向为基础,力求在空间的虚实以对比中完成空间的韵律,使内在的地采特挑挑形高析拆平线线在空间中发生,在建筑发射射的角度考虑,力求减弱建筑结构,此处,在了"线与面"的语言装置来缓解垂直空间采的地板。

色彩用途和象征意义:
主要用了蓝色+企业色(绿色)

"蓝领"一般指工厂中从事体力劳动的工人,这个称呼来自于工人一般工作穿的蓝色工作服,同时,通过蓝色表达企业创业者一步一步踏踏实实的创业历程故事。

由于蓝色沉稳的特性,因此具有理智、准确等特点。所以,在此基础设计中心用以增强稳重,效率的展示,并结合企业色的绿色构成一个全新的企业形象,烘托展示氛围。

展示形式:
采用有趣、互动的手法,从多角度视角,用不规则的形态让空间变得生动,并结合多种的展示形式,传达光知识的教育信息。

小型情景体验空间

光源知识展示空间

THINKING ABOUT

THINKING ABOUT

入口

THINKING ABOUT

THINKING ABOUT

展厅建筑外立面

THINKING ABOUT

一、设计概想：

（1）设计目的：通过展览使人们在学习光知识的基础上，体验光带给生命的美好。

（2）教育定位对展示的基本要求：寓教于娱乐当中，要求展览形式具备一定的趣味性和互动性。

（3）展厅主体定位：光之体验馆

（4）设计元素提炼：空间、流动、趣味；
　　　　　　　　　　情感、多角度、新感受。

二、设计说明：

（1）概念来源：以"光"为念，以"光"为媒介呈现出一个别样的空间，主张空间以"光"为线索的设计理念，开始在光的线索下，运用空间手法来进行设计。空间最初以向导为基础，力求在空间的虚实矛盾对比中完成空间之间的自然转换，并提高折线空间的使用率，使人在空间中的穿插是连续的，有条理的。此外，为避免单一的直线空间带来的问题，在空间的整体和细节上巧妙地结合了展示装置来缓解纯直线空间的呆板。

（2）色彩用途和意义象征：主要用了蓝色+企业色（绿色），"蓝领"一般指工厂中从事体力劳动的人，这个称呼来自于工人一般工作时穿的蓝色工作服。由于蓝色沉着的特性，因此具有理智、准确的意象，在次展厅设计中，用以强调科技、效率的商品，结合企业色的绿色构成了一个全新的企业形象，烘托展场主题。

（3）展览形式：采用有趣互动的手法，从多角度，用不规则的形态让空间变得生趣，并结合多种的展示形式，传达光知识的教育信息。

（4）设计主线：在设计内容上，用体验的方式串联，使展览内容和参观路线较好地融合，流畅、清晰，和主体紧扣相扣。

（5）设计语言："线与面"的语言：历史通道区，光源知识传达区，多媒体情景体验区均被贯穿连成了连通且多维的区域，这就诞生了"线"的创意，并且巧妙而本分地实现着空间最基本的功能要求。设计用"线与面"来象征"前进的，发展的，流动的"企业发展状况。

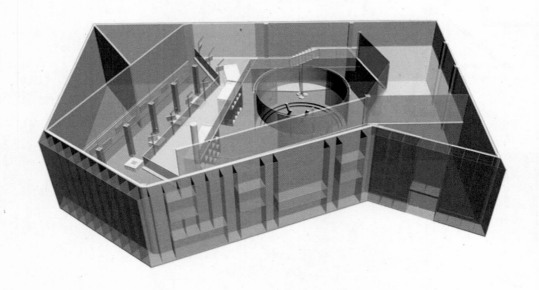

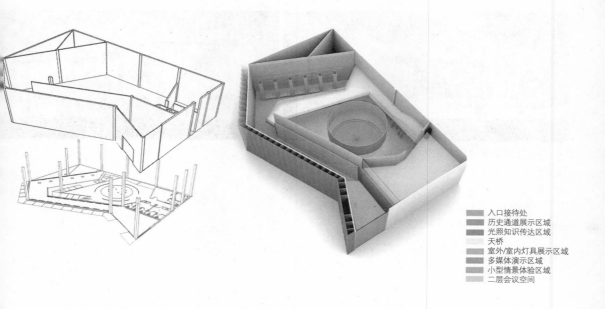

入口接待处
历史通道展示区域
光照知识传达区域
天桥
室外/室内灯具展示区域
多媒体演示区域
小型情景体验区域
二层会议空间

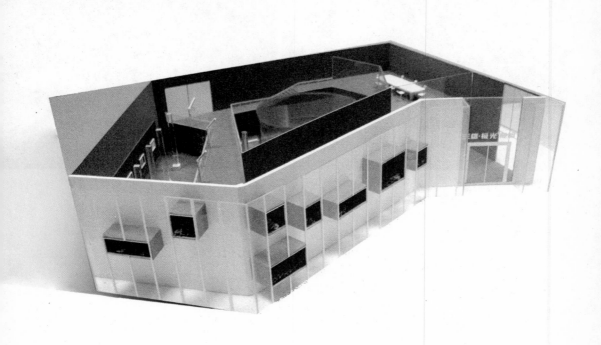

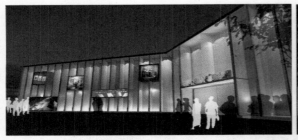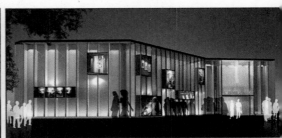

总部展厅建筑外立面

　　建筑的外立面处理为橱窗的情景展示，透过橱窗的展示功能更为直观地为观者传达不同的灯具对不同环境的照明使用认识。玻璃隔墙通透的形式使立面成为一面展示墙，结合合理的照明设计，宛如一个发光体，通过灯光对品牌进行宣传。

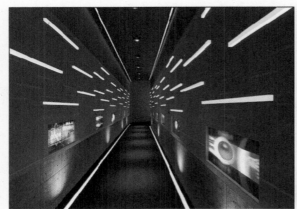

历史展示区——展示企业辉煌历史的时空隧道　　　　　　　　　　　　　　　　　　　　　入口接待处

　　历史展示区通过两侧的片段式墙体形成相对独立的通道，犹如一条曲折的时空隧道，使得历史展示从平面图片的展示方式转换为体验历史的旅行。体验之旅从企业的最初发展到现在，中间的片断展示墙展示了不同时期的企业照片，犹如一个"历史文化窗"，墙上放置了企业主打产品T5节能灯管作为展示兼照明，将展示和图片展示相结合，更加生动有趣。

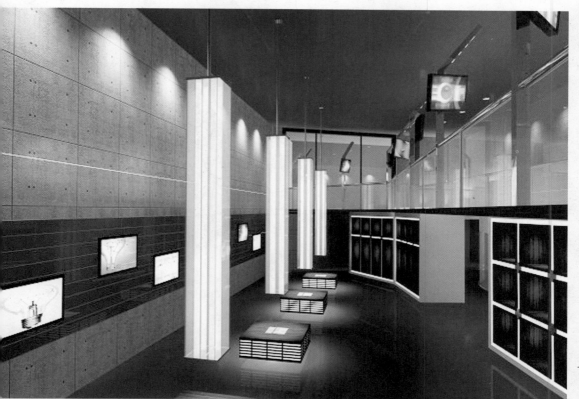

光源知识教育展示区

　　整个展示区将顾客的休息方式设计为休闲座椅形式，
上顾客在舒适的环境中自然融入品牌的光照情境之中，生活
化的观看休闲形式具有极好的亲和力。

小型空间体验空间：

　　展示区以"动静结合"的方式让顾客体验品牌魅力。
动——多媒体的展示，静——小型情景体验空间的形式，路
灯的立体展示，展示区的主背景和顶面设计为整体，通过装
置与灯光的结合，融化了品牌宣传和顾客之间的距离。拟户
外路灯的形式，体现了互动体验的人性化理念。

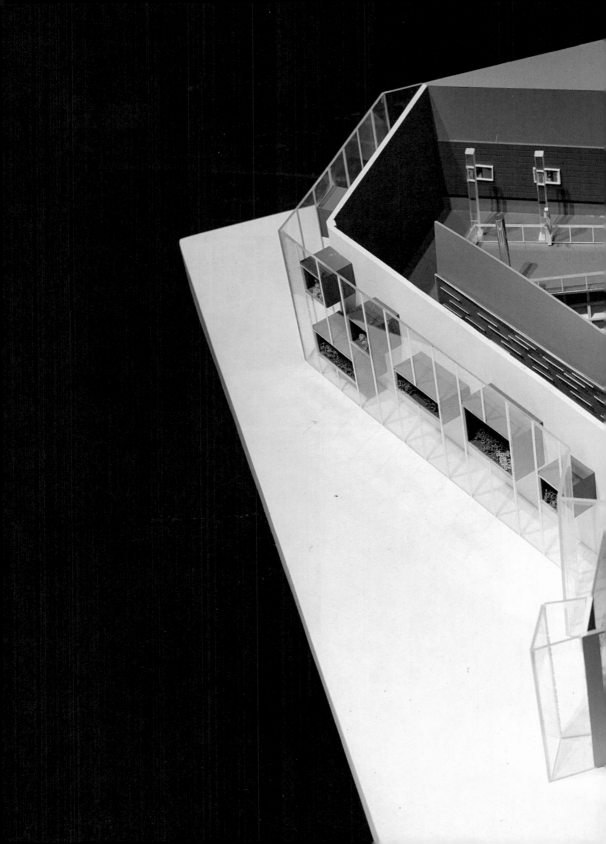

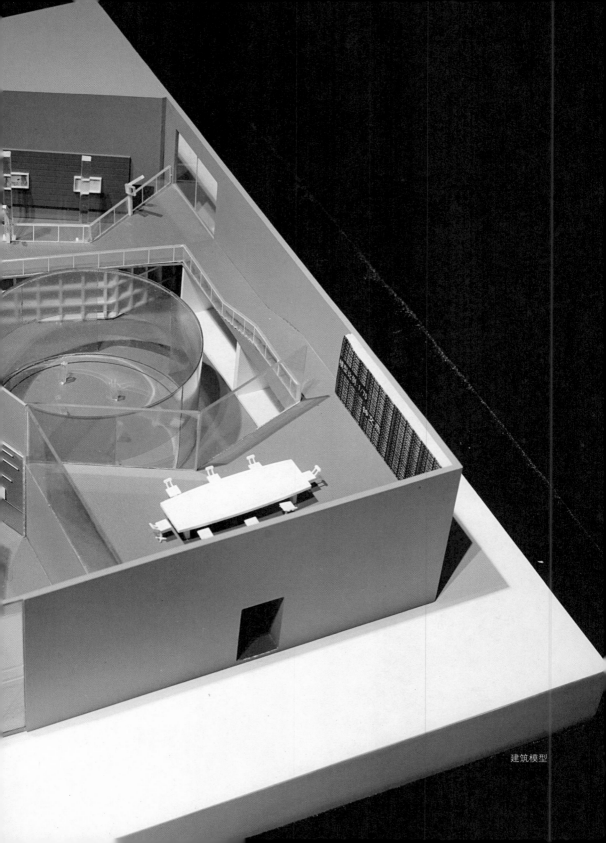

建筑模型

MAR.15

设计成果展示·地产组

程云平　刘屹　林绍良　王韬　李果惠　何剑雄　李路通　王雅　张楚鸿　徐骋

JUN.8

丁国文　李宏聪　唐志文　聂汉涛

地产酒店组 > 成员：张楚鸿 徐骋 丁国文 李宏聪 唐志文 聂汉涛
方案一

会展中心总平面图
Expo center plan

会展中心效果图
expo center effect picture

4

5

设计构想：

本基地地理位置优越，周边环境优美，是政府着力打造的绵阳会客厅。因此我们确立景观主导，景观配置的设计理念。把树木、草地、河流、小品、建筑、人等作为景观主体的配置元素规划，设计出一个自然、生态、人文相结合的和谐的会客厅。功能布局上，倡导人际交流，空间共享。风格审美上强调新东方精神——禅宗与时尚审美主流趣味相结合，塑造简约的、有机形态。

设计概念：

在会展酒店设计部分，我们的概念源于一只水母

↓

水母→美丽的→富有美感→符合人的审美需求

↓

水母与水的关系→隐喻→建筑与环境的关系

↓

人与自然的关系相融的和谐的发展

↓

呼唤人们尊重自然、关注自然

建筑生成：

我们就用水母的形态生成我们的建筑。建筑就是水母的主体，而它的触手，在水中飘荡时形成的曲线，就是我们的元素。

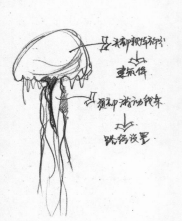
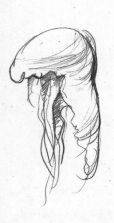
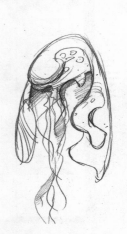
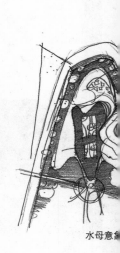

水母意象

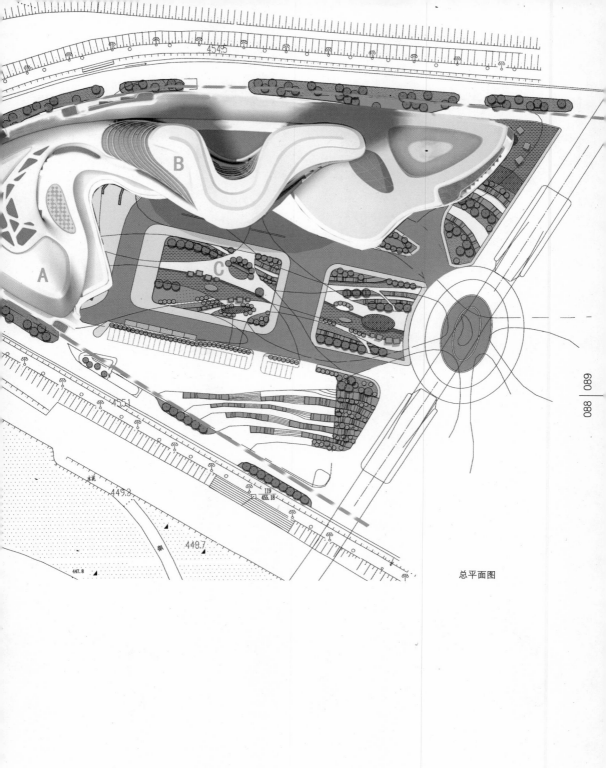

A

B

C

454.5

455.1

449.8

119
455.18

448.7

447.8

总平面图

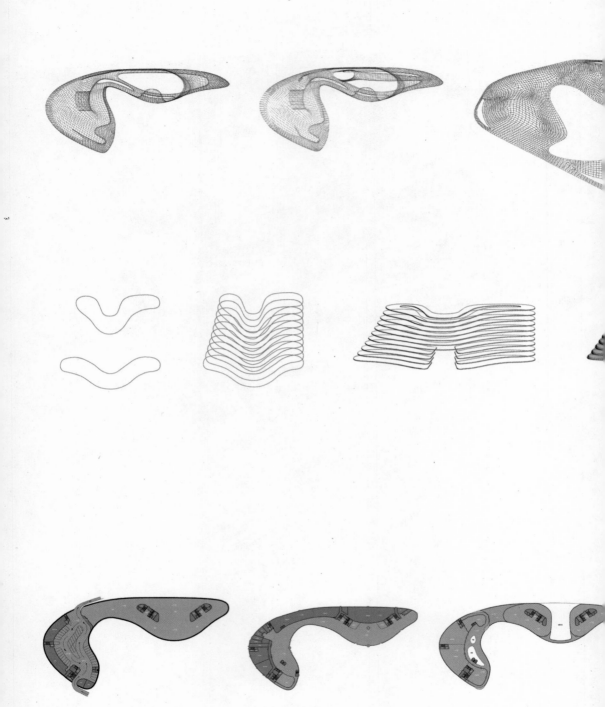

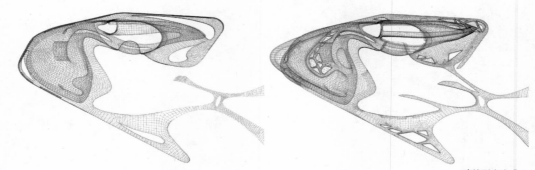

建筑形态生成

酒店客房部形态生成

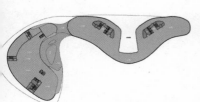

岛头平面图

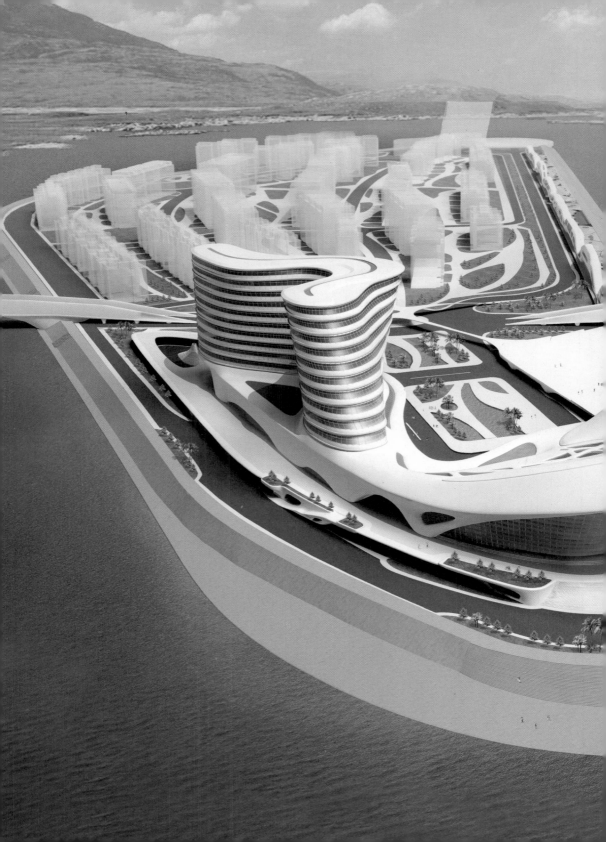

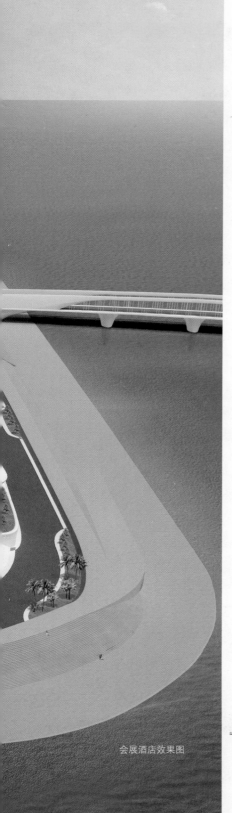

会展酒店效果图

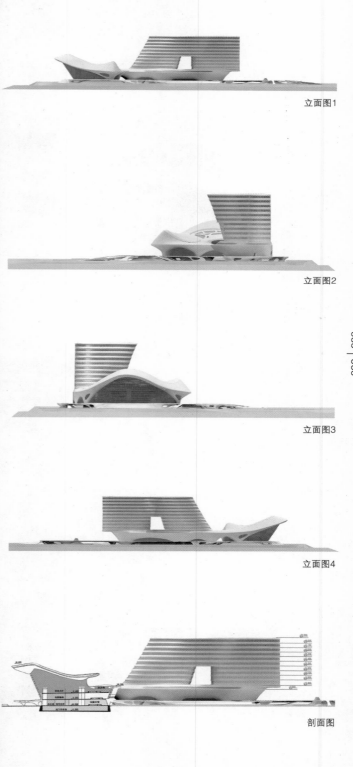

立面图1

立面图2

立面图3

立面图4

剖面图

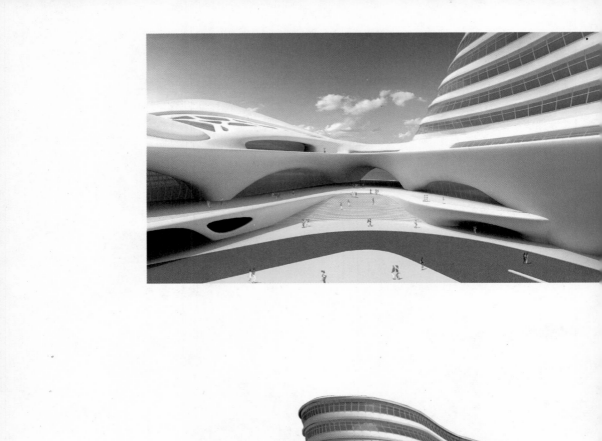

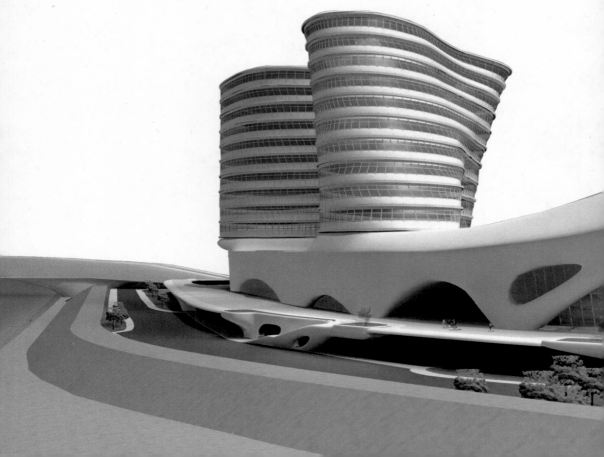

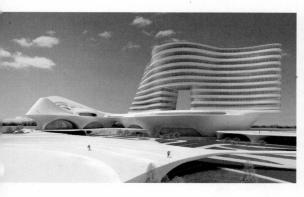
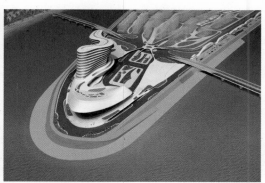

建筑外观效果图

会展酒店效果图

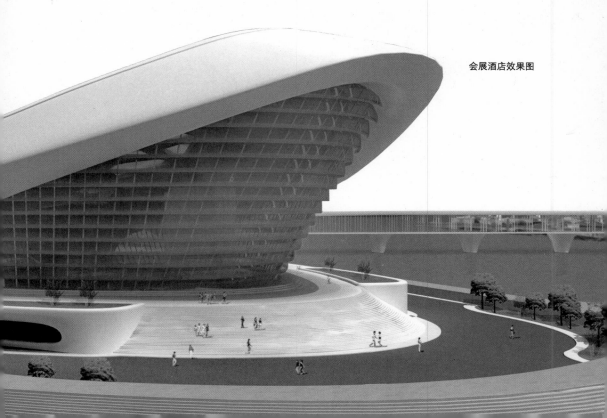

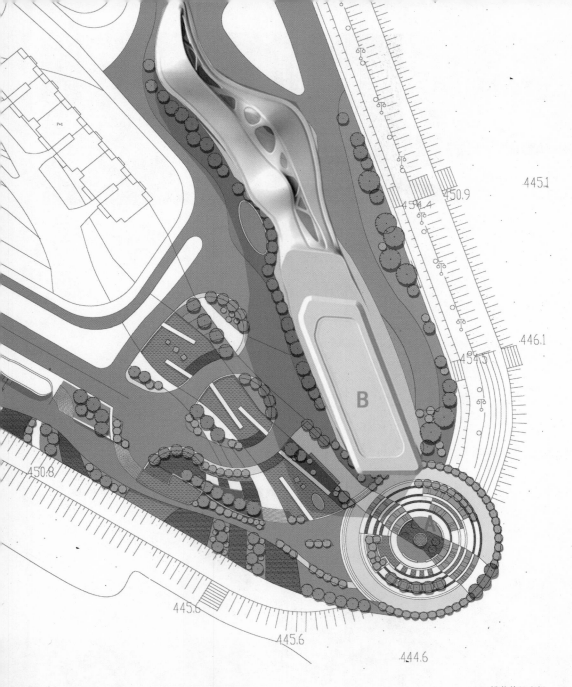

445.1

450.9

454.4

446.1

454.5

450.8

445.6

445.6

444.6

A. 桃花休闲广场
B. 五星级休闲度假酒店
岛尾酒店总平面图

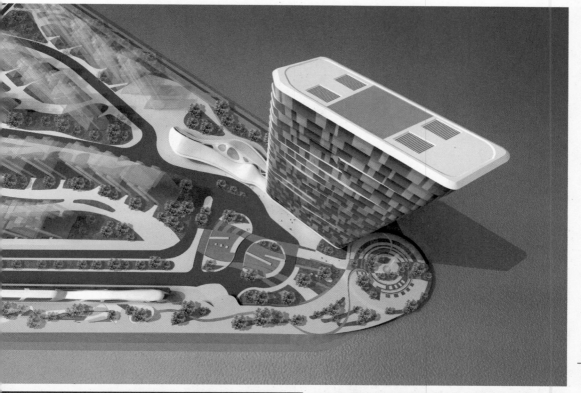

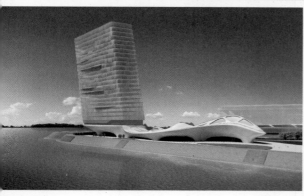

高尾酒店方案一

岛尾酒店方案二

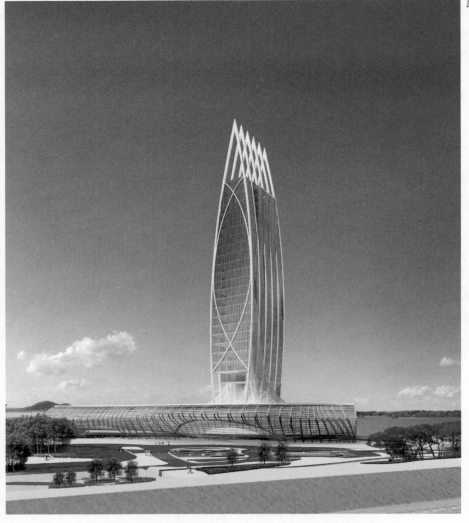

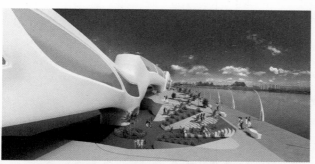

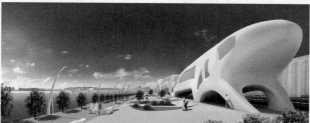

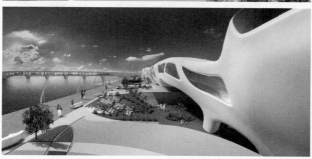

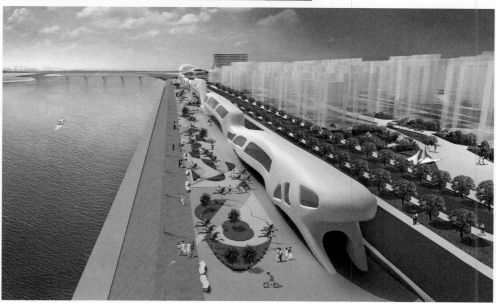

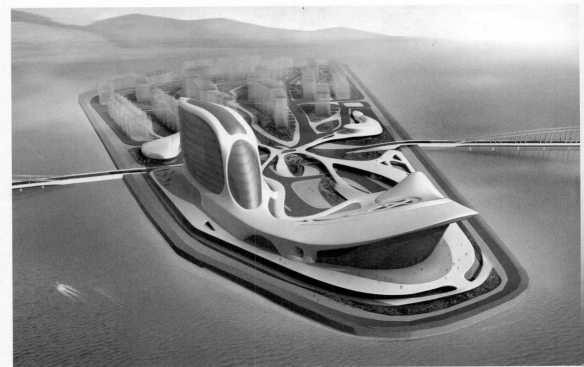

会展酒店总体效果图

北立面

东立面

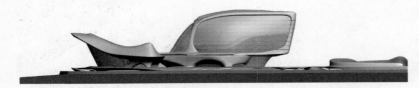

东立面

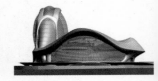

西立面

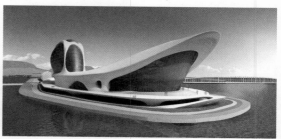

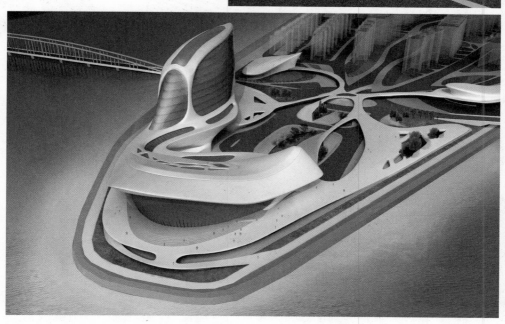

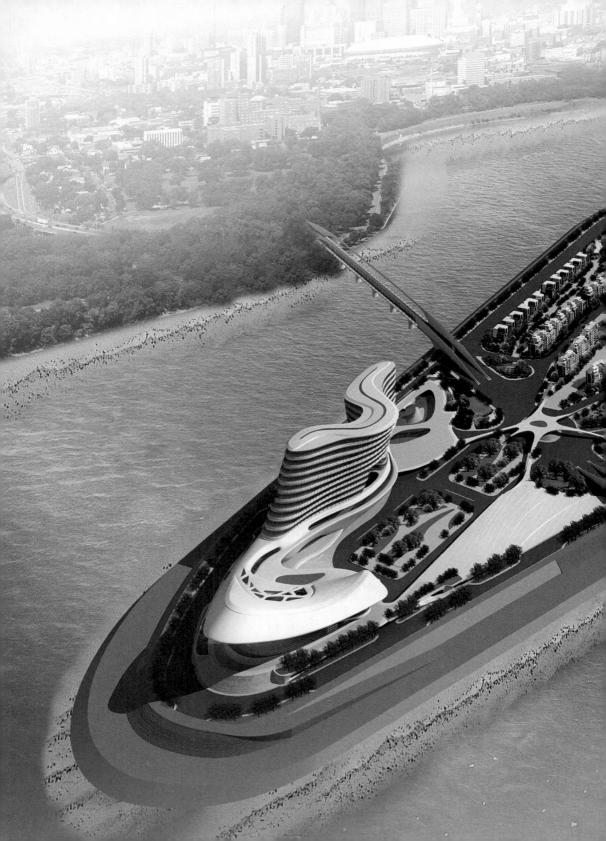

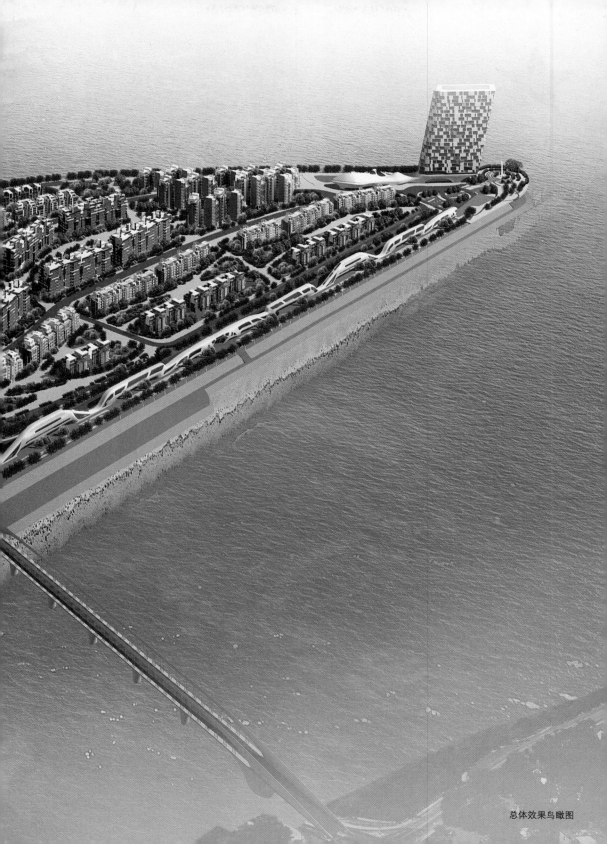

总体效果鸟瞰图

地产酒店组 > 成员：张楚鸿 徐骋 丁国文 李宏聪 唐志文 聂汉涛

方案二

交通流

人流
车流
航流
货车、游艇
货车、商务车、私家车
旅游散步人群、办公人群

交通量

陆上交通密度
水上交通路线
三角循环的交通节点
水上交通枢纽

城市分区

市中心区
工业区
新开发区
山地区
岛区

设计策略：

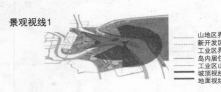

景观视线1

山地区界面
新开发区界面
工业区界面
岛内居住区界面
工业区山坡界面
坡顶视线
地面视线

根据《3月31日四川绵阳市桃花岛会展中心及规划概念设计讨论会议纪要》的内容，甲方提出把会展酒店更改为会展中心加会展公寓，强调市民的参与度和足够的公共面积（会展+公寓+广场），以科技为轴心经济等。方案的设计要素将有所更改。

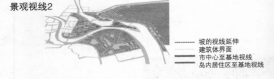

景观视线2

坡的视线延伸
建筑体界面
市中心至基地视线
岛内居住区至基地视线

关键词：公众性——作为南北城区的连接节点，重点在于如何提供开放的、公众的空间体验，实现使人们意识到这是一个体现共同体意识的城市空间的意义。这个地块将成为一个接受、融合各种城市信息，再向城市发送新的文化信息的港口。人们被热闹景象吸引过来，在这里举行各种活动，而这些活动又给城市带来活力，不断地刺激城市的发展。

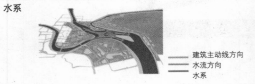

水系

建筑主动线方向
水流方向
水系

场所性——基地确定的这个特定的场所，具有得天独厚的地理位置和良好自然条件。建筑设计应该充分地利用这些要素，实现地块以及地块和环境之间更多的视角和更多视觉上、生态上和功能上的联系。

多元性——打破传统方正的格局，实现功能的交织、空间的流动以及景观渗透。

城市开发动向

开发强度

构成要素分析：

向量　a 人流　b 车流　c 交通量
图数　a 城市分区　b 景观视线　c 生态群　d 水系
　　　e 城市开发动向

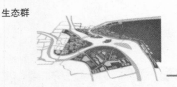

生态群

城市生态群对基地影响
强度

地块

划分

变形

景观视线引入

交通的引入

水系的引入

城市开放动向

建筑生成概念分析：

本设计以东西方向为轴心把地块划分为三个条状的区域，通过将沿边的两个体量最大的升起，实现了坡+谷+坡的景观路线。变形创造了地块以及地块和环境之间更多的视角和更多视觉上、生态上和功能上的联系。建筑体底层架空，一方面保证了公寓楼的私密性，同时形成了与屋顶的坡呼应的地面公共平台，并向湿地方向延伸，因而使用者能从建筑的上方、下方甚至湿地获得更多的观察环境的视野，为城市创造了一个新的公园。从岛中住宅区的角度来看公共的屋顶像山的缓坡，而站在市区的角度眺望，由于建筑体量的升起和悬挑，在一定的程度上反映了科技时代的气息。

这个设计重新定义了零标高，产生了具有强烈向量感的路径贯穿整栋建筑：一系列公共的走廊、峡谷、台阶、踏步、缓坡和空中连接的桥将整栋建筑变成了一座山城。

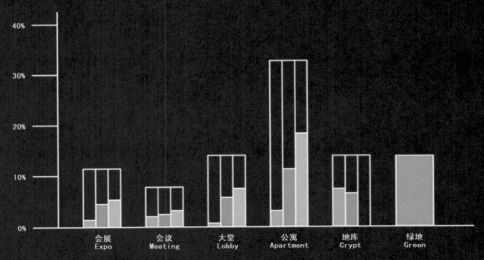

Area:14846.8m² Height:7.6m 总面积:14846.8m² 高度:7.6m

Assist: 772.6m² Floor:2 辅助:772.6m² 层数:2层

Making profit:7934.9m² 营利:7934.9m²

Public:6139.2m² 公共:6139.2m²

Area:34641.2m² Height:19m 总面积:34641.2m² 高度:19m

Assist: 3348.7m² Floor:5 辅助:3348.7m² 层数:5层

Making profit: 19381.4m² (Built on 营利:19381.4m² (架空二层)

Public:11911.1m² Stilts 2) 公共:11911.1m²

会展 Expo 会议 Meeting 大堂 Lobby 公寓 Apartment 地库 Crypt 绿地 Green

辅助面积 Assist area
公共面积 Public area
营业面积 Making profit area
绿地面积 Green area

技术经济指标

1 总用地面积:53913.1m²
 会展中心用地面积:27923.8m
 会展公寓用地面积:25989.3m²
2 总建筑面积:105832.9m²
 会展中心建筑面积:34356.9m²
 会展公寓建筑面积:56854.3m²
 绿地建筑面积:14621.7m²
3 建筑密度:29.5%
4 容积率:1.9
5 停车位:328

Technique econmical index

1 Useing place :53913.1m²
 Expo center useing place:27923.8m²
 Expo apartment useing place:25989.3m²
2 Architecture of area:105832.9m²
 Expo center architecture of area:34356.9m²
 Expo apartment architecture of area:56854.3m²
 Grass architecture of area:14621.7m²
3 Architecture of Density:29.5%
4 Floor space index floor area:1.9
5 Parking space:328

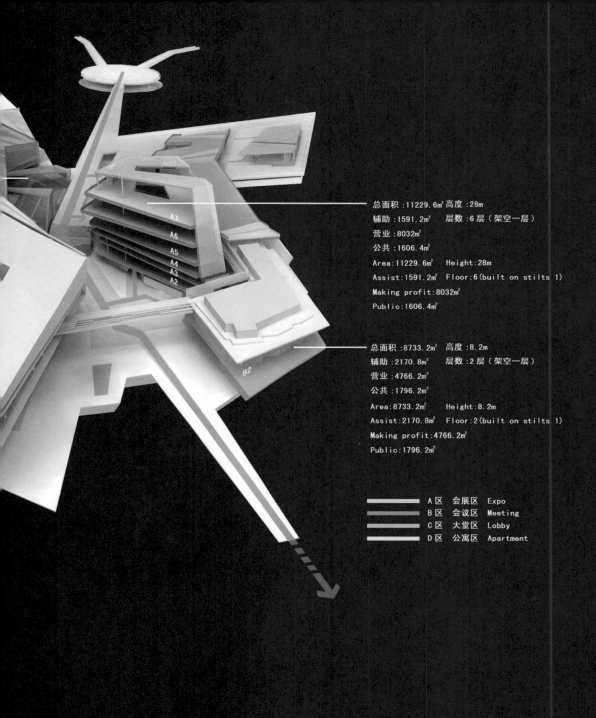

A7
A6
A5
A4
A3
A2

B2

总面积:11229.6m² 高度:28m
辅助:1591.2m²　　层数:6层（架空一层）
营业:8032m²
公共:1606.4m²

Area:11229.6m²　　Height:28m
Assist:1591.2m²　Floor:6(built on stilts 1)
Making profit:8032m²
Public:1606.4m²

总面积:8733.2m²　高度:8.2m
辅助:2170.8m²　　层数:2层（架空一层）
营业:4766.2m²
公共:1796.2m²

Area:8733.2m²　　Height:8.2m
Assist:2170.8m²　Floor:2(built on stilts 1)
Making profit:4766.2m²
Public:1796.2m²

A区　会展区　Expo
B区　会议区　Meeting
C区　大堂区　Lobby
D区　公寓区　Apartment

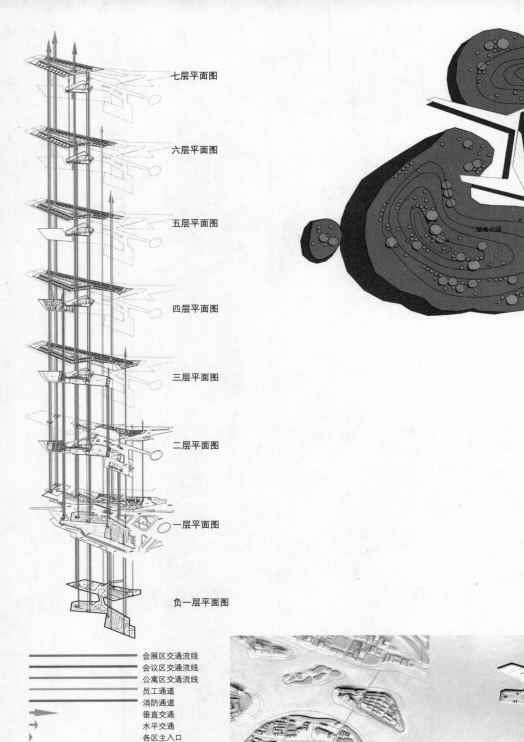

七层平面图

六层平面图

五层平面图

四层平面图

三层平面图

二层平面图

一层平面图

负一层平面图

会展区交通流线
会议区交通流线
公寓区交通流线
员工通道
消防通道
垂直交通
水平交通
各区主入口

垂直交通路线图

湿地公园

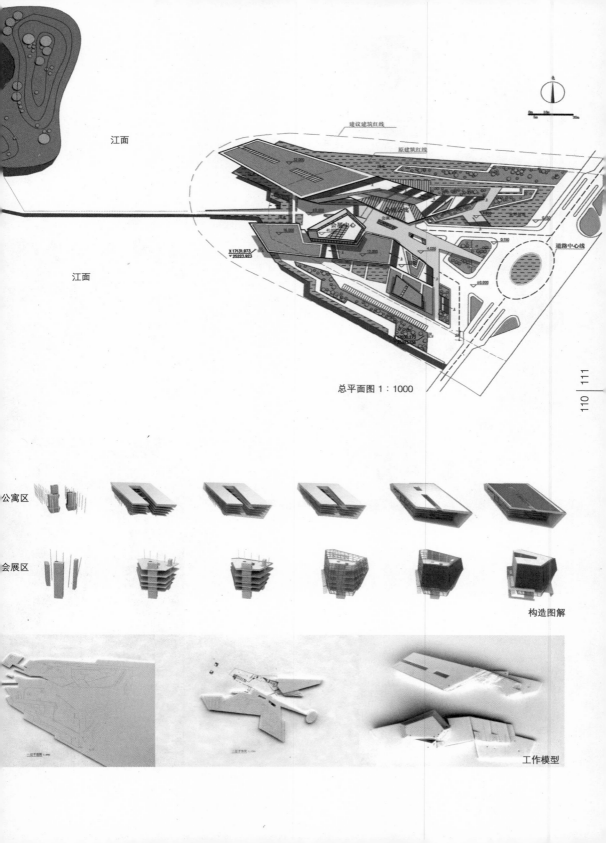

江面

江面

建议建筑红线

原建筑红线

公展中心

道路中心线

总平面图 1：1000

公寓区

会展区

构造图解

工作模型

建筑局部：

"山谷"嵌入"虚体"

借用山谷的空间形式，固然要强调山谷的"险要"，但这里的山谷因为加入了水和玻璃幕墙等元素后，给人一种忽隔忽透的空间感受。

绿色延伸

从山脚到坡顶，乃至湿地、山体、公园，从视线上制造一种绿色的景观延伸。

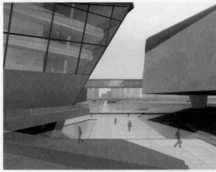

水面延伸

在建筑底层设置了一系列的浅水，这些浅水四通八达，贯穿整座山城。浅水比江面高出5m，但是在人的视线上，它们几乎是连成一片的。

细部

由于整个建筑是由几个大的和无数个小的形状不规则体块组合而成，所以体块和体块之间必然出现很多夹缝，设计中充分利用这些夹缝做成顶窗、通风口等。

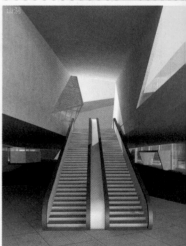

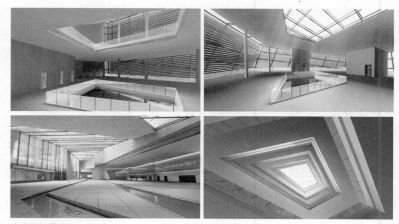

室内空间效果图

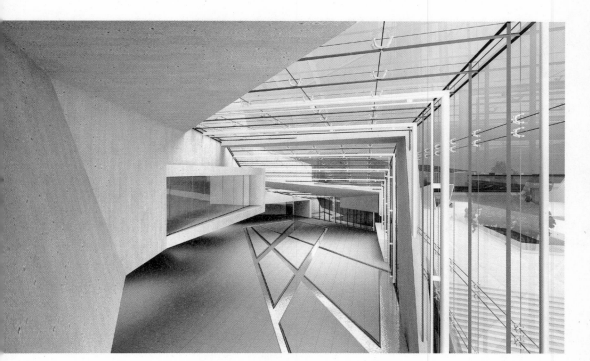

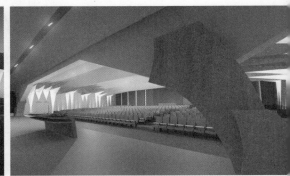

报告厅

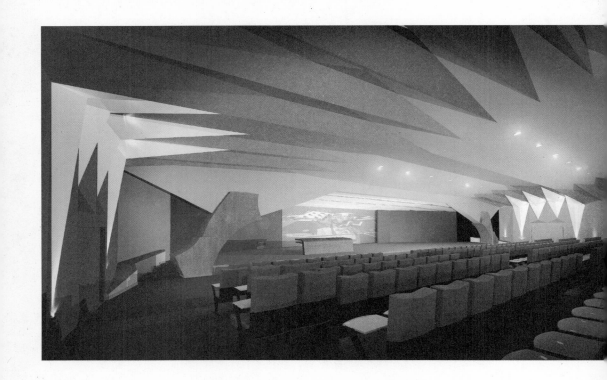

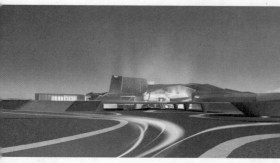
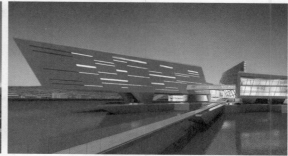

会展酒店

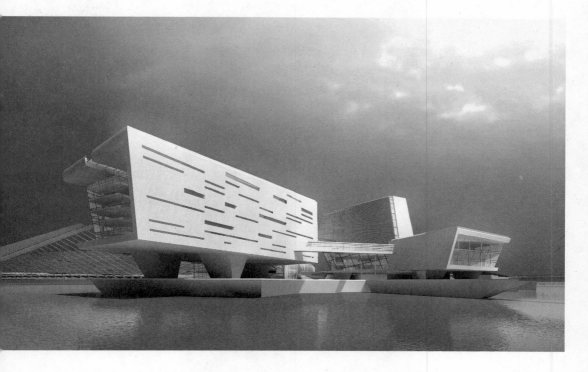

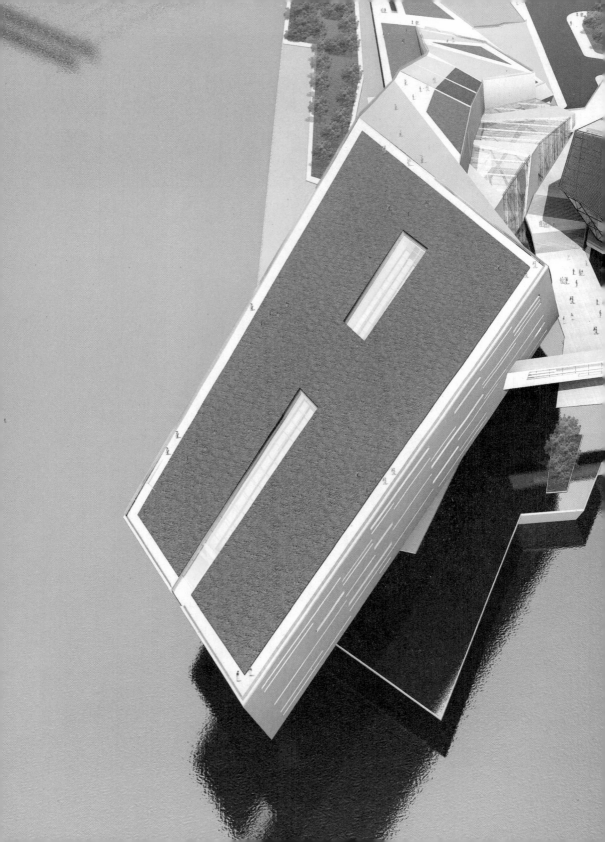

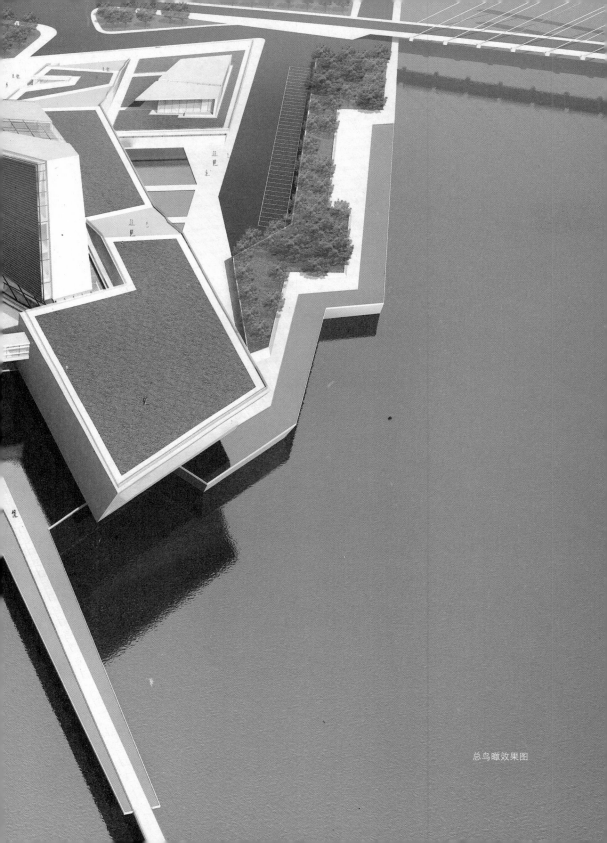

总鸟瞰效果图

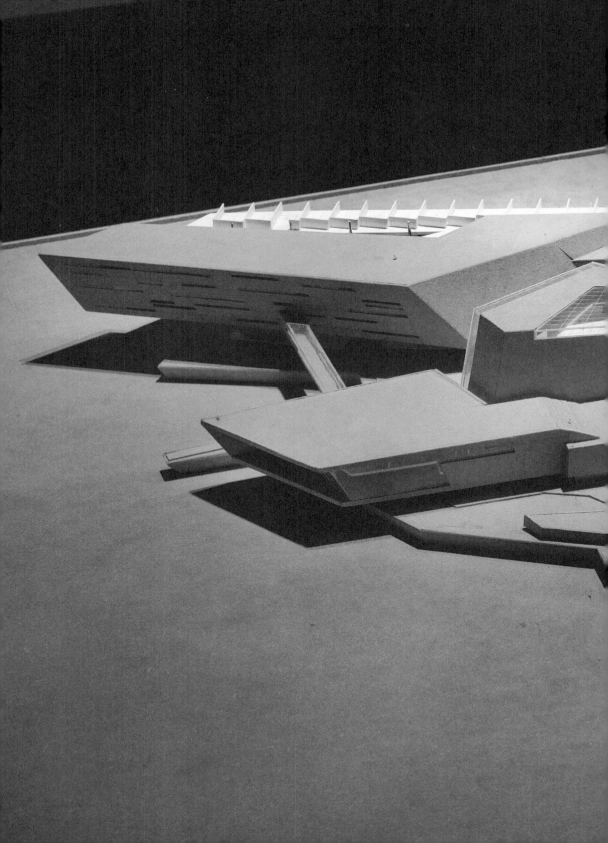

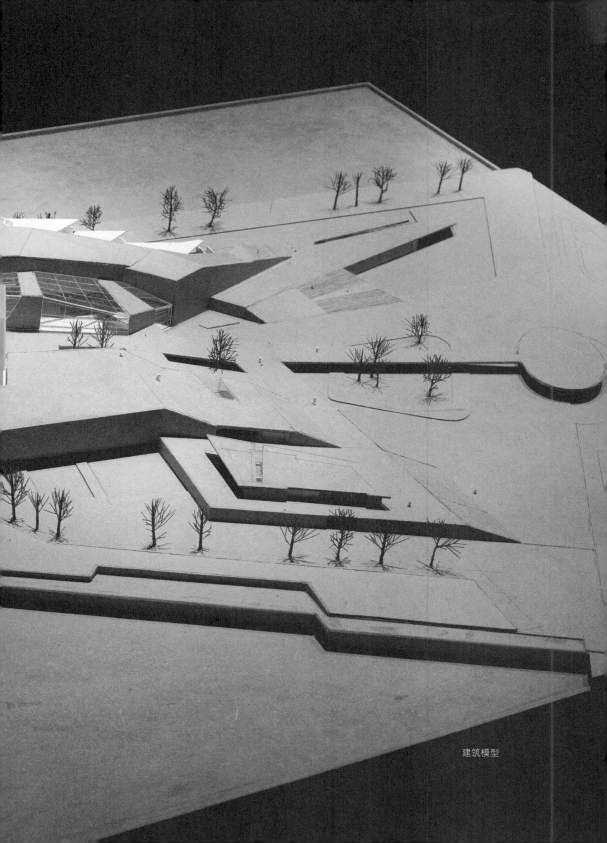

建筑模型

地产规划组 > 成员：王 雅

桃花岛休闲广场概念设计方案（A）

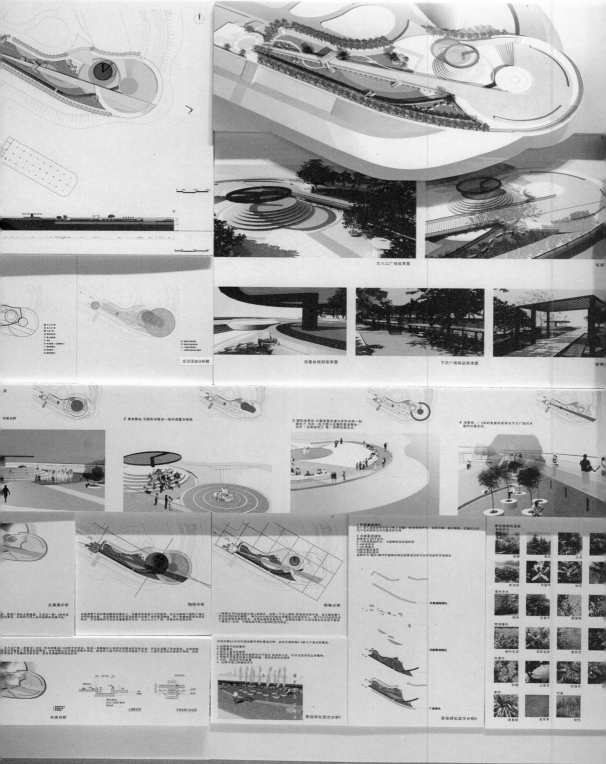

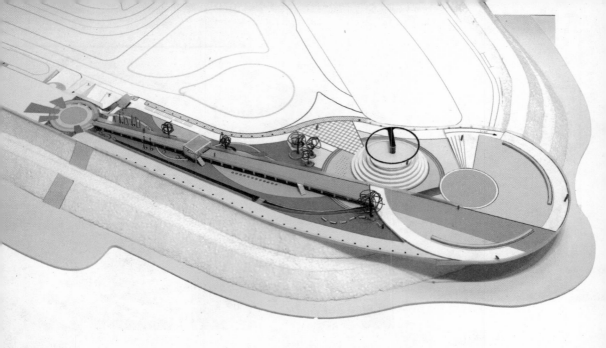

为公共交流而生的广场
——桃花岛休闲广场概念设计方案（A）

概念来源：广场一开始就是为人群的公共交流而产生的！它是每个人参与社会、获得认同并以之为归属的场所。然而在当今中国"城市化妆运动"中，英雄主义式漠视周遭环境的广场比比皆是，超人的尺度使身处广场的人感到被压迫，喷泉与雕塑仅作为纪念碑式的观赏对象。

本方案的初衷就是要寻回广场为人群提供各种交流空间的功能，极大限度地促进各种形式的交流活动，使广场重新焕发活力！

根据心理学家亚伯拉罕·马斯洛（Abraham Maslow）关于人的需求层次的解释，可把人在广场上的行为归纳为四个层次的需求：

1. 生理需求，要求广场舒适、方便。

2. 安全需求，要求广场能为自身的"个体领域"提供防卫的心理保证，防止外界对身体、精神等的潜在威胁，使人的行为不受周围的影响而保证个人行动的自由。

3. 交往需求，每个人都有与他人交往的愿望，如在困难时希望能在与人交往中得到帮助，在孤独、悲伤时得到安慰，在快乐时与人分享。

4. 实现自我价值的需求，人们在公共场合，希望能引起他人重视与尊重，获得对自己存在价值的认可。

前两点要求广场应具有舒适性和安全性，对于后面两点的满足，在本广场设计方案中主要体现在创造多种形式的交流空间。

人们的公共交流活动可分为以下4种：

①静处：此时的交流方式主要表现为看与被看，独自散步或闲坐的人用观看的方式感受周遭环境，感受广场中其他人的活动状态。

②小群体交流：此时的交流方式主要有交谈、游玩与观赏等，此类活动对于景观环境要求较高，既可发生在较为私密的空间，也可发生在开敞的设有趣味性建筑小品的空间。针对以上两类活动，方案中在下沉空间设置了多个具有一定私密性、尺度宜人、设有景观小品，同时视线依然保持通透的亚空间，另外在较为开敞的主、次入口广场和边界处，也设置了各类形式的座椅为其提供活动空间。

③集体自由交流：众多人有组织地在广场上开展具有同一目的性的活动，一般表现为老人晨练、舞剑和公众集会等。方案中在岛尾的圆形观景平台上保留的大面积开敞空间，为此类活动提供空间。

④观演式交流：表演可作为沟通公共空间里相邻陌生人之间的潜在桥梁。通过观看表演，人们可以在情感上达到共鸣，甚至可能引发陌生人之间的交谈。广场最有生气的活动，除了有组织的演出活动外，更多的是自发的、自娱自乐型表演。"人看人"或"被人看"的心理表现欲望是广场使用者参与表演的重要驱动力，它是帮助实现自我价值心理需求的重要广场活动之一。

本方案的一个亮点，就是在岛的主景观轴线上设置了一个阶梯式的圆形观看台和表演舞台（位于岛尾圆形观景平台中心处），这个表演舞台，在没有正式表演节目的平时可作为滑板少年、舞剑老人等自发表演者的展示空间，在特殊的日子则可作为舞台剧、节目表演和小型音乐会的舞台。

四种"看与被看"的空间关系：

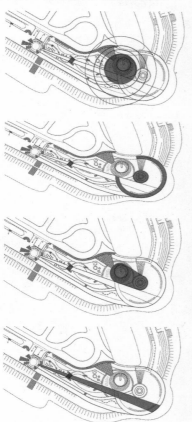

（1）圆形观看台，提供360°的观看视野。

（2）表演舞台，与圆形观看台一起形成露天广场。

（3）圆形观景台，外围观景步道与弧形长椅一起，提供了内向、外向的两种观看方式。

（4）观景桥，1.5m的高差形成其与下沉广场间丰富的对看空间。

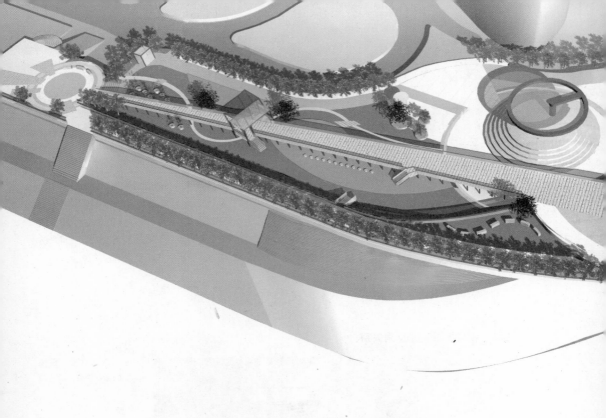

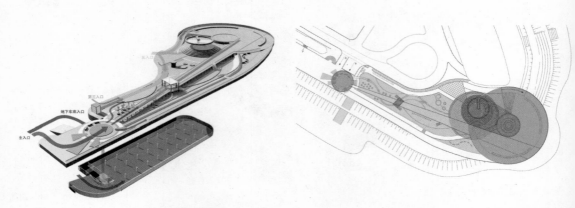

交通活动分析图

进入广场路线分析：

广场共设有三个人行入口和一个地下车入口（如图所示）。

在广场内部设置通道的主要原则是：既可直接穿越，又设置
多条、多方向路径满足人在其间悠闲散步的需求。

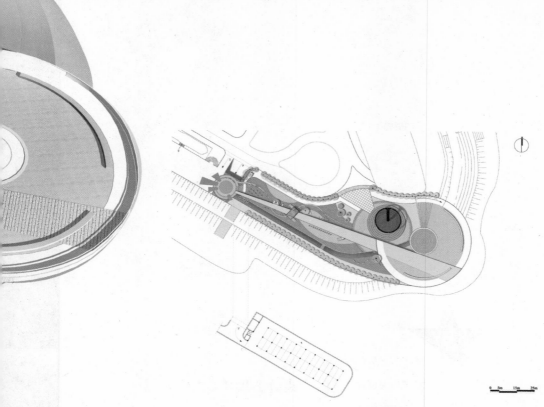

总平面图

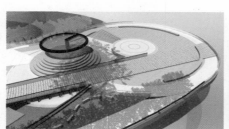

次入口广场效果图

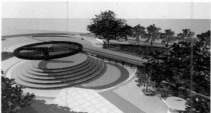

观景台效果图

玻璃亭效果图

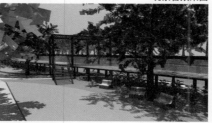

下层广场局部效果图

地产规划组 > 成员：林绍良

桃花岛休闲广场概念设计方案（B）

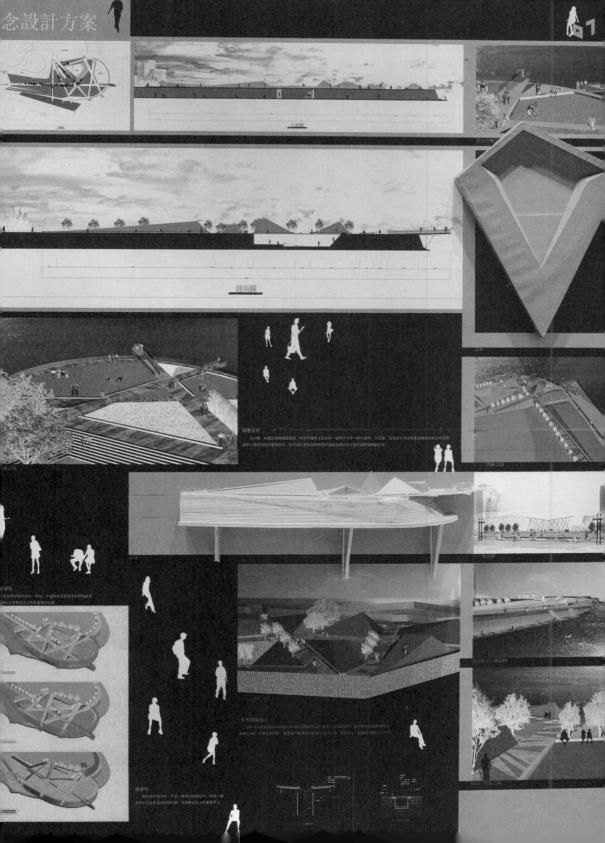

桃花岛休闲广场概念设计方案（B）

概念的来源和相应的设计价值：

 适应实际的环境，从不同的出入口作为一个基点划分，以最直接的方式欣赏风景。正因为它处于一个高新科技发展的时代，所以运用有逻辑性和直接的手法去表现科技发展的时代。在设计过程中，注重于简洁而直接地去划分基地，优越的自然条件促使使用最简洁的方式去处理，尽量满足人们使用的功能。

 地理环境优越，自然环境优美，在休闲广场的部分，我希望利用最低成本设计一个从不同角度都能直观四面的视觉效果，所以动线人流安排是直接而干脆的，不像一般意义上的公园社区。直线是直接、力度的展示，因此从一进入这个环境中开始，便可以直接找到最美丽的角度，在广场方面没有设计太多人造的环境，利用树种的不同、树的高低、树叶的稀疏、太阳的入射角度制造出自然的林荫长廊，让人感觉广场内的每一样东西都是原生的，不是无中生有的。从高低错落的关系把广场跟远处岛外的环境结合，人可以在不同的高度欣赏，得到最佳的视觉效果。人们也能在上下穿插，把视点从二维平面提升到上下，高低错落的三维关系中。

景观系统
分析图

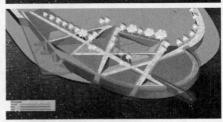

空间分析图

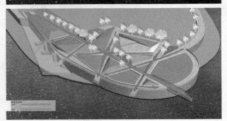

动线分析图

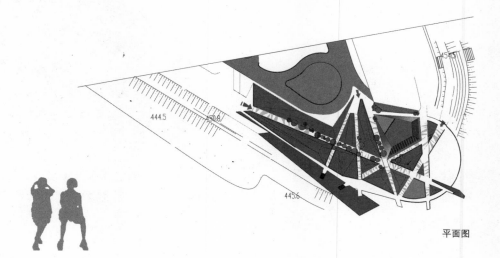

平面图

过程中不断调整尺度和构图的关系，从分布好的平面去考虑立面的视觉效果，如天际线、身处于基地内的视觉感受，从而确定每个小山坡的高度和它的分角面，尽量迎合地形作适当的处理，得出错落的关系，地块的分割。虽然看上去有凌乱的感觉，但是实际上每个角度都有直接的关系。

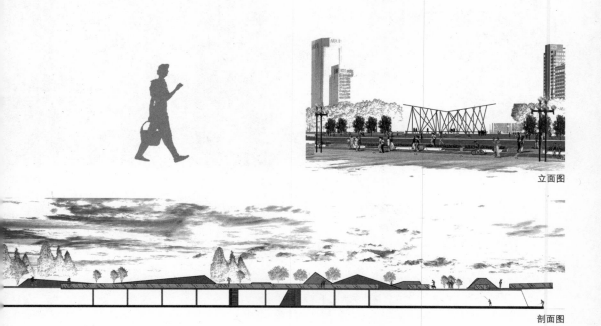

立面图

剖面图

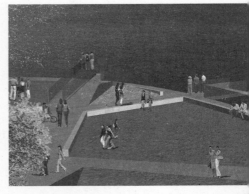

视觉驻留点：是视觉空间停留的场所，例如在道路的尽头阻挡空间的建筑。视觉驻留点在空间设计上具有重要作用。

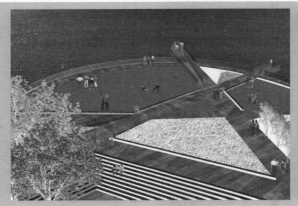

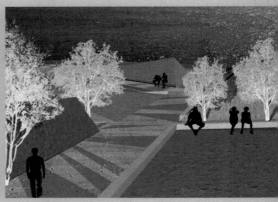

这种新的形式彻底抛弃了传统中国园林的形式章法以及西方形式美的原则，在这一经济与力学原理作用下的直线路网满足了现代人的高效和快捷的需求和愿望。同时，让人们体验到时效、高效、人性的舒展、个性的张扬，在这些纵横交错的直线背后，是一个永恒不变的定律：两点之间只有直线最近，而且将景观路线设计成最直接能看到美丽景色的直线飘台。

直接、善用自然、几何、力度，是我的表现手法和设计语言。

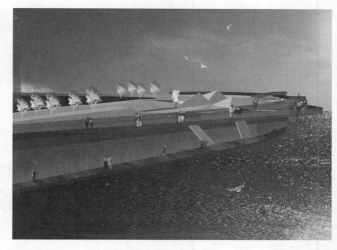

生态环境设计：以可持续的具有良好环境的生活为目标进行设计，追求舒适性的同时，充分考虑资源的有限性，追求经济、方便的同时，重视我们身边的自然环境，充分利用"环境共生"的要素提供生态空间。

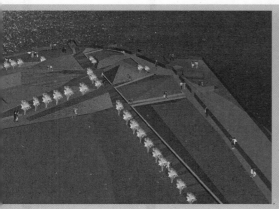

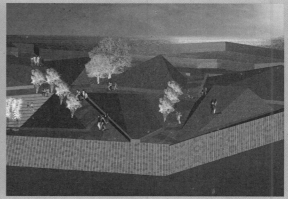

绿色主干：由公园、休息区和种植区组成，利用平缓土堆去形成一连串大小不一的小草坪、小花园，并有步行系统串联整个绿色主干空间，提供一个特别的形象和特征，自然绿化提供良好的视觉通道，为邻近住宅居民提供休息的去处。

户户都能享受江景

　　为此采用了以下设计手法：①变化的住宅
天际线，越靠近江边的住宅越低，越往岛中央的
住宅越高，这样不仅中央高的住宅可以享受到江
景，而且从岛外看过来也形成层次丰富的天际
线。
②垂直浩江方向设置楔形景观带，不仅把江景及
更远处的北面山景和南面的城市景观借(引)入
住宅区，而且形成很好的视线通廊，住宅布置都
有意识地利用这个视线通廊，从而基本实现户户
江景的规划理念。
③所有住宅底层架空，提高了底层住户的视
线，视线可以无阻地越过1.5米高的河堤。

住宅底层都架空

　　不仅解决了停车和通风的问题，同时也留
出居民雨天和阳光暴晒情况下的户外活动场地，
而且也是景观视线通廊，让居民可以享受到远近
不同的景观，另外，沿江住宅也避免了河堤上人
的视线干扰。

地产规划组 > 成员：李果惠 李路通 何剑雄
住宅建筑深化设计

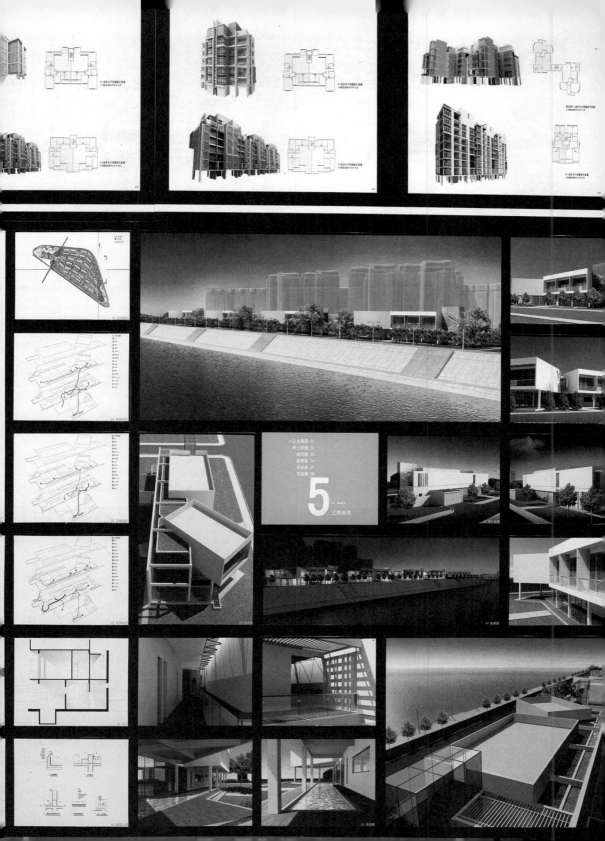

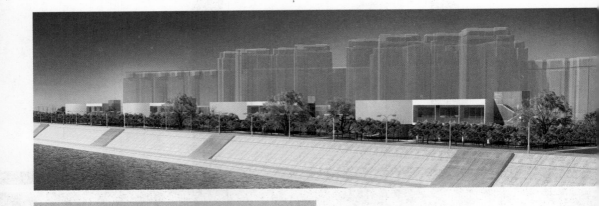

45°

——住宅建筑深化设计

概念与景观：

水是令世界变化的元素 释放出生命
这是自然与人文的结合而产生出的美
水以最自然的状态
为人类创造了生活 也创造了美

水 是体现 45° 人生的元素
她以最自然的状态
融入在 45° 的空间
释放出 45° 的生活态度

90° 的生活 直线向上
是城市紧凑的状态
浮躁喧嚣
让城市人忘记生活意义
迷失自我

0° 是 90° 生活的另一端
消极的生活态度
生活不受世俗的步伐所干扰
但以混日子状态纵容生活
结果与时代脉搏脱节
任由摆布 随波逐流

45° 从 0° 与 90° 之间抽
脱出来，也就是意味着释放
懂得从规范中领悟出新生活
释放自己 超脱自然地生活
释放 是 45° 的生活态度
生活应该尽情享受
释放自我 真实地生活

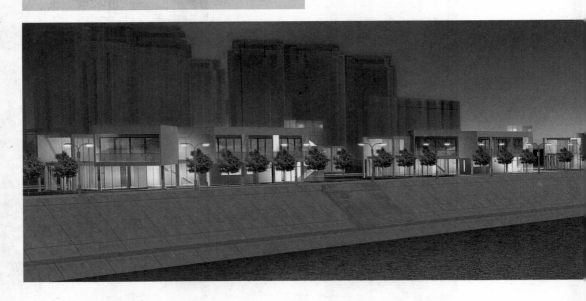

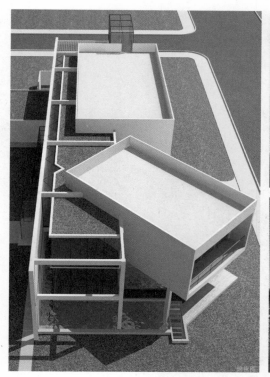

鸟瞰图

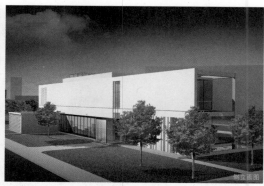

侧立面图

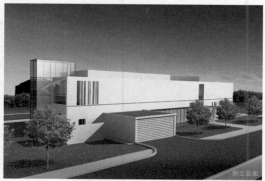

侧立面图

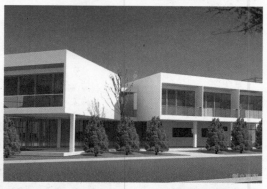

侧立面图

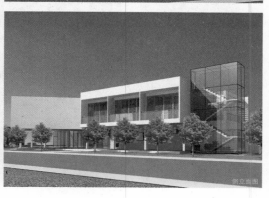

侧立面图

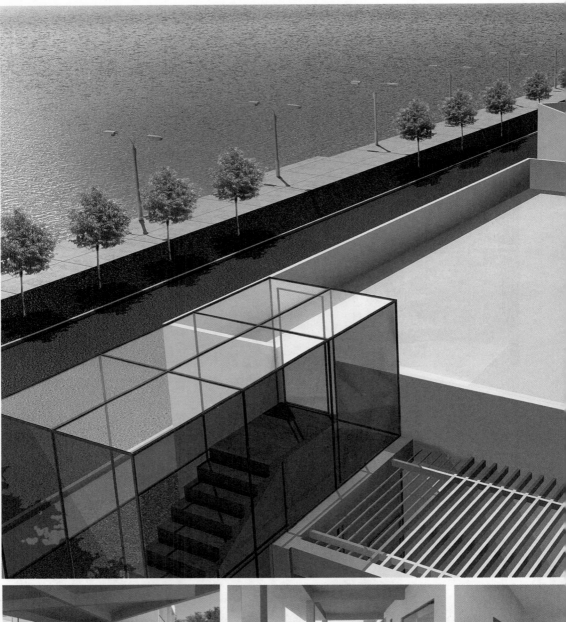

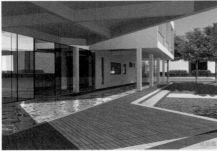

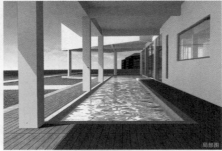

局部图

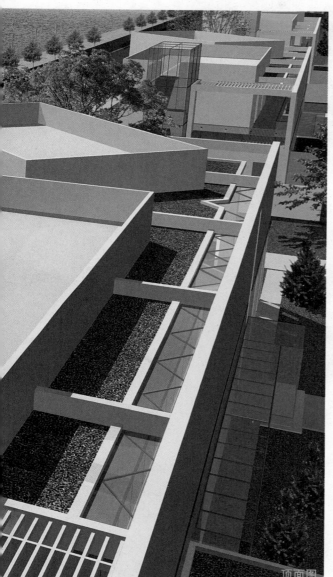

顶面图

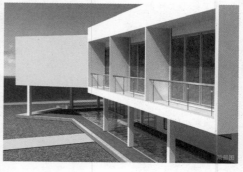

顶面图

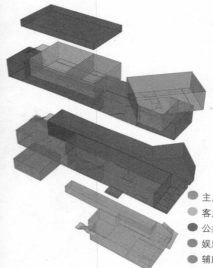

● 主用空间
● 客用空间
● 公共空间
● 娱乐空间
● 辅助空间
● 开放空间
● 交通空间

局部图

建筑模型

地产规划组 > 成员：程云平 刘 屹 王 韬

酒吧街

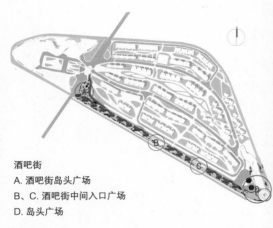

酒吧街
A. 酒吧街岛头广场
B、C. 酒吧街中间入口广场
D. 岛头广场

整体概念介绍：

　　酒吧街广场包括岛头广场、河堤广场和岛尾广场三部分。

　　在地产规划第二期规划的时候，主要是对酒吧街的整体规划，但没有涉及一些比较细致的方面。在这个阶段，我们组讨论的集中点是下面的规划方案该以一个什么样的方式进行下去，以及酒吧建筑应该以一种什么样的形式来延续，才能在河堤广场上形成良好的景观。

　　地产规划二期方案，在规划和平面布局上，主要是强调一个"水母"的概念。二期的酒吧街规划也贯穿这个概念，利用弧线形成水母，形成不同的围合状态，更有水的感觉，正好切中题意。

　　讨论后，我们决定还是延续水母的概念进行设计，不过在语言上更细致、更深入。

　　设计定位决定设计成果。针对这个岛的特殊位置以及岛内人群的收入状况，我们把这个设计定位在一个高层次的酒吧街。

酒吧街针对人群：
绵阳市白领/桃花岛岛内居民/桃花岛酒店客源/其他...

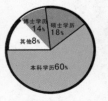

人群学历调查

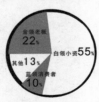

人群地位调查

广场部分概念介绍：

　　地产规划二期方案是"水母"的概念，二期的酒吧街规划也贯穿这个概念，利用弧线形成水母，形成不同的围合状态，更有水的感觉。酒吧街广场部分，延续水母的概念进行设计，在语言上进一步深入，主要是在平面上进行构思，在语言以及效果上进行构思。

　　用"飘带"的循环变化作为酒吧街设计的基本元素，在平面上寻求连续性和延展性。

　　"飘带"的相互穿插形成不同的平面围合，利用不同的材质对这些围合进行填充。

　　添加人流路径，在平面上与方形建筑体产生联系，并丰富酒吧街广场的地面铺装。

酒吧建筑部分概念介绍：

基本和河堤平面持平的酒吧建筑，天然拥有良好的景观和通风优势，如何利用好这两者，关系到这个设计的成败。

在研究了一系列案例以及概念以后，最后利用扇子骨架为基本原型，深化为双层错开的建筑体形，一层因为基地的限制，是一个8m进深并和河堤持水平状态的建筑体块，二层则沿河堤方向和一层错开一个15°~60°的角度。这样的处理，很好地利用风资源，为酒吧街后面的住宅建筑让出了景观，并有效地防止了西晒。在立面上的处理，整体利用船的感觉，将建筑体的边缘处理为斜墙。开窗则选择400mm为一个基本宽度，结合玻璃幕墙和楼梯玻璃筒。这样，在立面处理上就会既统一又丰富。以这个建筑概念为基本元素在酒吧街建筑基地重复或错开角度的微调，形成序列性建筑立面的景观。

建筑开窗

以400mm的宽度为基本模数确定开窗位置

窗框的高度以一定的节奏进行变化，使得建筑立面具有韵律感，并且丰富了建筑立面

以二层可以错开为概念，根据环境需要二层的错开角度是可变化的。
错开的概念可增加二层的室外平台。
错开的概念可以使一层顶面开窗，用于采光和露光。

二层错开的演变方式

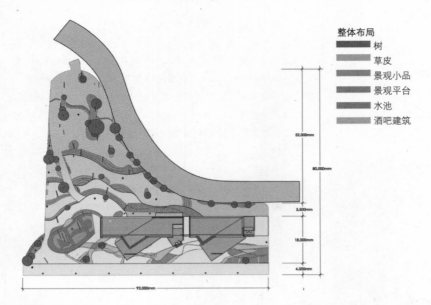

52,000mm
80,000mm
5,500mm
18,000mm
4,500mm
92,000mm

酒吧街岛头广场：

(1)岛头广场的设计，主要还是采用同酒吧街一样的弧线，不过，考虑到疏密、虚实，这个地块的弧线有一个由疏到密，从不交叉到交叉的过程。具体的说，就是越靠近河堤，线条就变得更密，更交叉。

(2)同时，因为建筑体平面主要是方块形，在环境小品的选择上，也是以方形为主，从而形成广场与建筑间的呼应。由许多小的方块体，配合建筑体二层的错开角度，形成动线，进一步与建筑呼应。

(3)因为河堤和岛内地平面有一个1.5m的高差，我们用弧线将岛头广场分成了四个梯级，每一级再配上弧形楼梯，并配合弧形的绿化地块和景观小品，一步步将人流引导进入到酒吧街河堤广场。

(4)这一块区域的功能，主要是分成了白天和晚上两个时间段。酒吧街的性质本身也是以夜晚为主的。

(5)白天的时候，更多承接的是景观和导向效应。这时候，材质、颜色的效果就会十分明显。所以，包括建筑、广场，在主色调上，我们还是尽量采用了比较淡的颜色。而梯级、景观小品，则采用相对比较深的颜色，这样对比比较强烈，门户的作用就比较明显了。酒吧建筑的错开造型，狭长的开窗不停地在建筑体上重复，倒梯形的玻璃楼梯筒，本身便是酒吧街广场景观的一部分。

(6)夜晚建筑变成了主体。这时候，色灯的作用便十分明显了。在这个基调上，夜晚酒吧街岛头广场的照明，主要还是比较浅、对比比较小的。而酒吧建筑体的照明，则大胆地采用了十分鲜艳的颜色，大面积照在建筑墙壁上，把建筑变成一个个闪亮的实体。

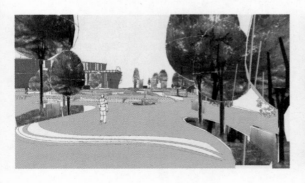

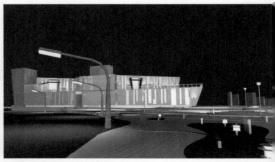

景观元素的选择与设计：

发光的铺路石

kiss公司的新型杰作：发光的铺路石，它不仅完美的适用于铺装广场，还能改善步行路或台阶的状况，或者作为建筑立面、花园、喷泉甚至是屋顶的装饰元素。基于12V LED 的技术原理，它能够在任何场所的实际操作中实现便捷的整合。其发光二极管（KED）的外部材料进行了防水、防风、防紫外线等处理，其额定寿命可达10万小时。假如这种铺路石每天运行8小时，其服务年限可达35年。这种铺路石具有多种形式与尺寸。

www.kiss-tcxtil.dc

www.pldplus.com/infoservice.htm　　（摘自《照明设计》）

形体的变化 →　　　　元素的组合、排列 →

—— 人的动势

地形的阶梯分布

景观元素的视觉引导

流线引导、视觉中心的强化

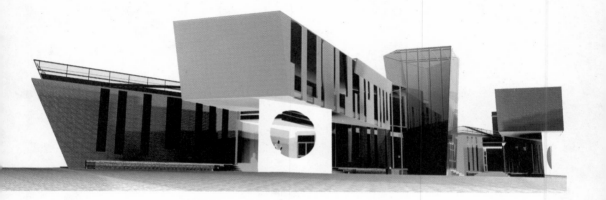

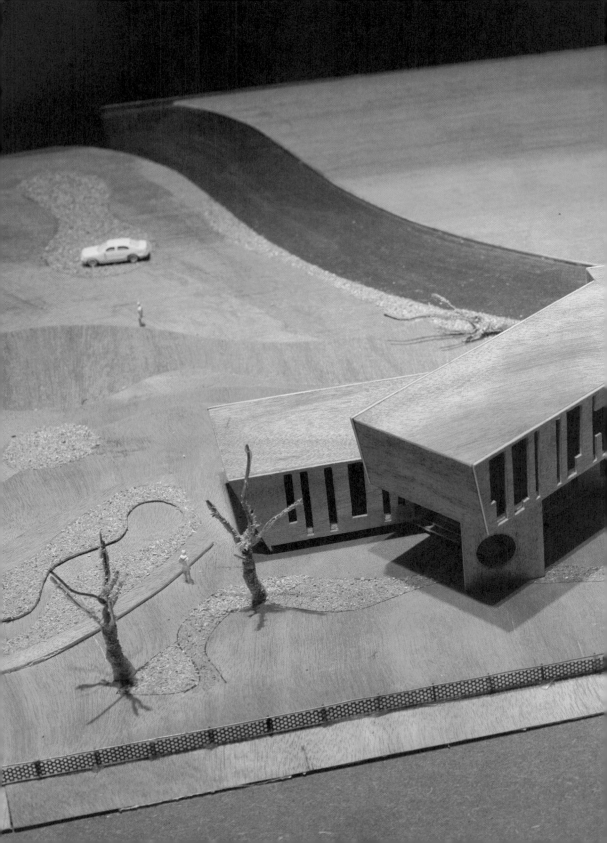

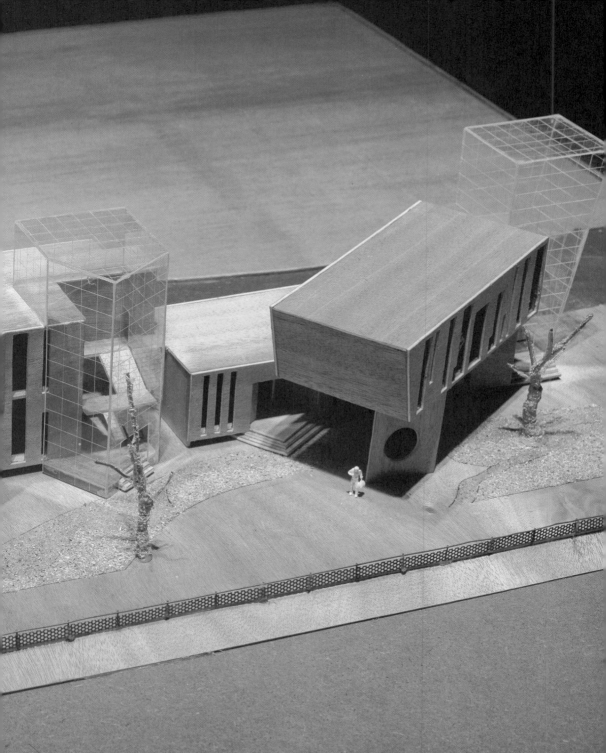

建筑模型

MAR.15

设计成果展示·乐家组

郭洁欣 朱美萍 唐子韵 赵 阳 邢树学 陆小珊

JUN. 8

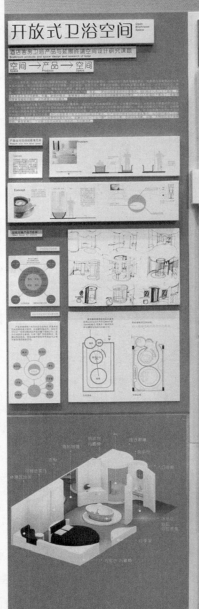

开放式卫浴空间

开放式卫浴空间产品与环境展示设计研究课题

Open Bathroom Space

Bathroom products and space design and research of hotel

空间 → 产品 → 空间

Space — Products — Space

BARTHING IN THE SLEEPING ROOM

空间概念来源

从产品特点考虑

 产品本身具有个性的形态语言特点，其提供给空间的特性是开放的，无须硬性围合的，满足人们希望在睡房中沐浴的需求，同时，它也可以以一件有功能的艺术品设置于空间之中，成为空间的中心景观。以其"圆"的形态特点，延展出空间形态、空间动线和空间符号语言与之相对接的酒店客房空间。

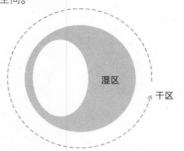

开放式卫浴空间分区分析

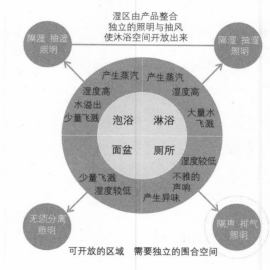

乐家组 > 成员：郭洁欣

开放式卫浴空间

产品概念来源

从空间考虑

 脱去衣服，赤裸着身躯时，人们会感到失去了最基本的保护层，这时空间的围合介质便成为人的"二次衣服"，人体表皮对这件"衣服"质感同样敏感。将沐浴空间开放、融合到睡眠空间之中，证明人们希望沐浴时的空间感受可以像睡眠空间那样柔软舒适，不希望被冰冷生硬的瓷砖或石材包围，但将湿区开放便存在解决干湿矛盾的问题。

问题与需求

酒店客房空间延展

套用最容易组群的矩形建筑结构卫浴空间不再是在box中划分box的模式，而是两个桶状空间体块镶嵌在空间与走廊之间。

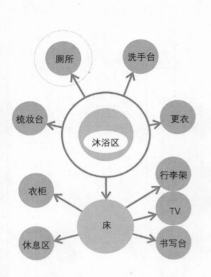

功能布局

空间视线

空间动线

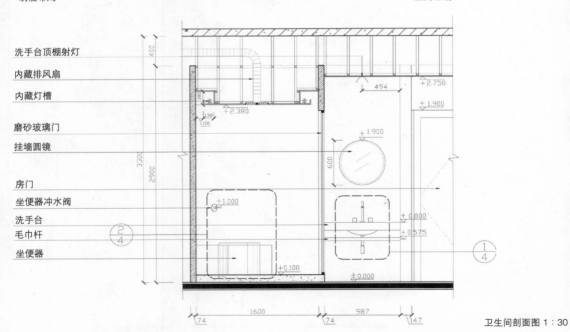

洗手台顶棚射灯

内藏排风扇

内藏灯槽

磨砂玻璃门

挂墙圆镜

房门

坐便器冲水阀

洗手台

毛巾杆

坐便器

卫生间剖面图 1 : 30

走廊墙面（轻钢龙骨铝板）
钢筋水泥墙 预埋水管
坐便器
外开磨砂玻璃门
内藏椅
Ø400梳妆银镜子
梳妆台
置物圆台
浴缸底盆
落地银镜子
浴缸
浴帘

衣柜

休息沙发

组合茶几（可移动）

面盆龙头
Ø587挂墙银镜
面盆

挂衣钩
钢筋水泥墙 预埋水管
毛巾针

行李架

床头顶棚灯开关
内藏床头柜
Ø2590双人圆床
液晶电视
房间电器总控制板
书写台
内藏椅
窗纱
窗帘

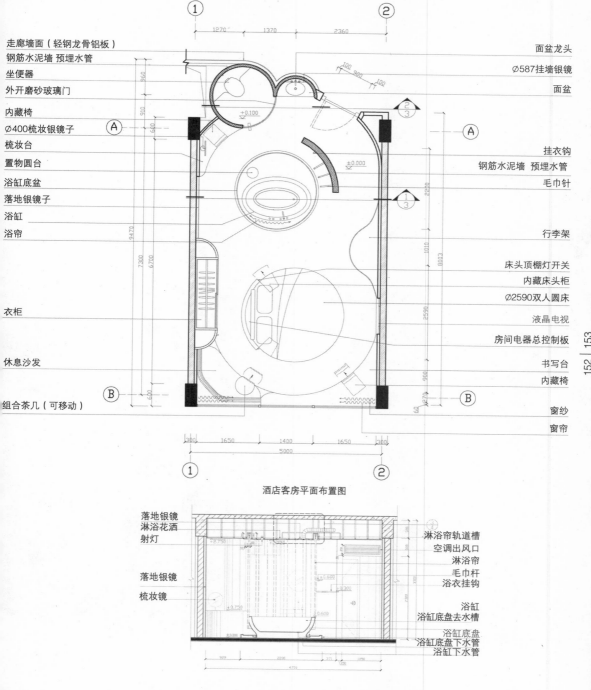

酒店客房平面布置图

落地银镜
淋浴花洒
射灯

落地银镜

梳妆镜

淋浴帘轨道槽
空调出风口
淋浴帘
毛巾杆
浴衣挂钩

浴缸
浴缸底盘去水槽
浴缸底盘
浴缸底盘下水管
浴缸下水管

淋浴空间剖面图

梳妆台
内藏椅

落地银镜

衣柜

可移动茶几

休息区沙发

WC

挂衣服墙

洗手台

入口走廊

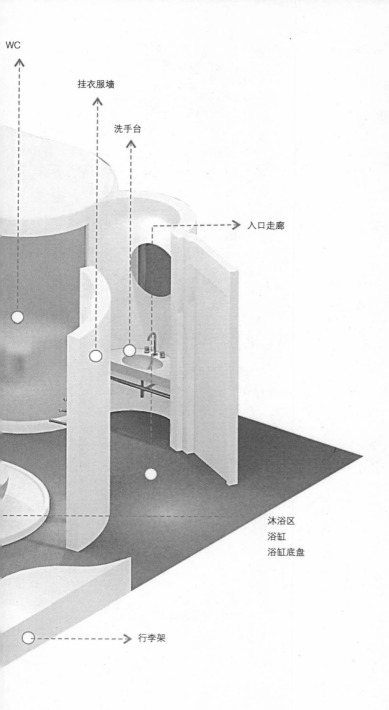

沐浴区
浴缸
浴缸底盘

行李架

书写台 内藏椅

房间整体效果

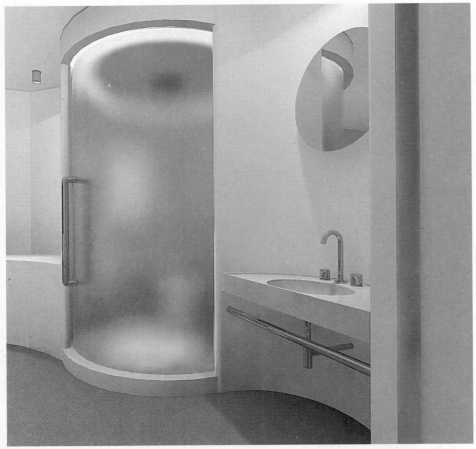

卫浴空间效果

冲水阀 — — — →

坐便器配置

洗手台配置

像在圆桶中切割出来，适合人坐的
界面，产品与空间的色彩与材质相
近，整个厕所空间就是一件产品。

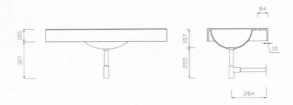

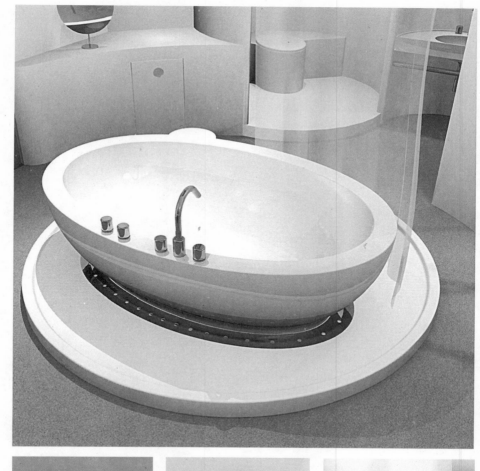

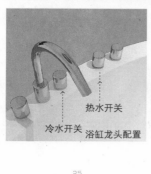

热水开关

冷水开关 浴缸龙头配置

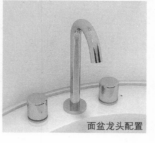

面盆龙头配置

毛巾挂杆配置

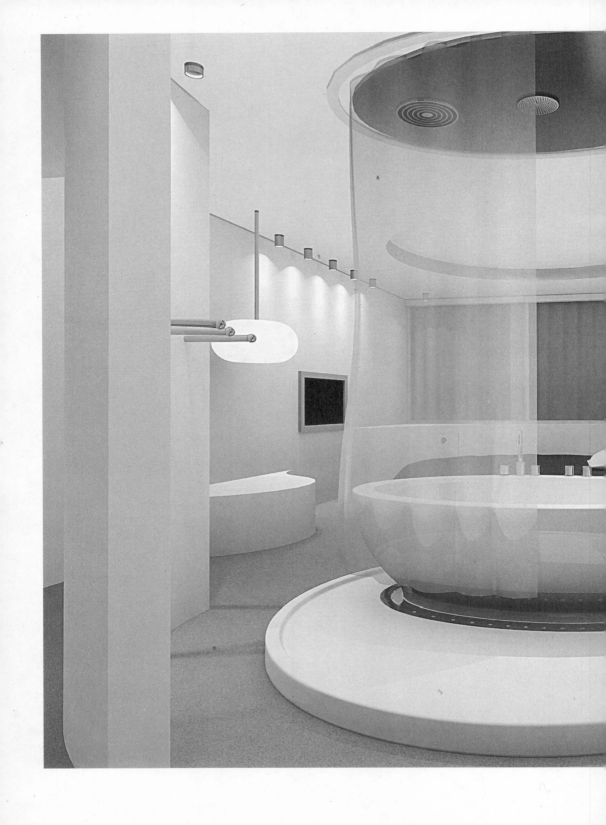

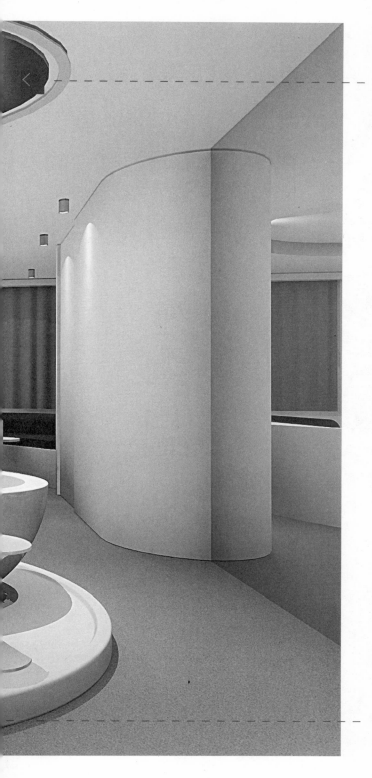

中心景观的营造：

 淋浴花洒、抽风口和灯光设备整合到椭圆的镜面不锈钢顶棚中，三者是三种圆元素的渐变构成，抽风口不再需要被隐藏，而是可观的细部；水像从镜面中流出；镜面顶棚也给人们从不寻常的视角观赏自我的体验；浴帘不只是隔湿的作用，它是中心景观的帷幕，由人们选择景观的展现与收合。

沐浴物品放置台

卫浴空间效果

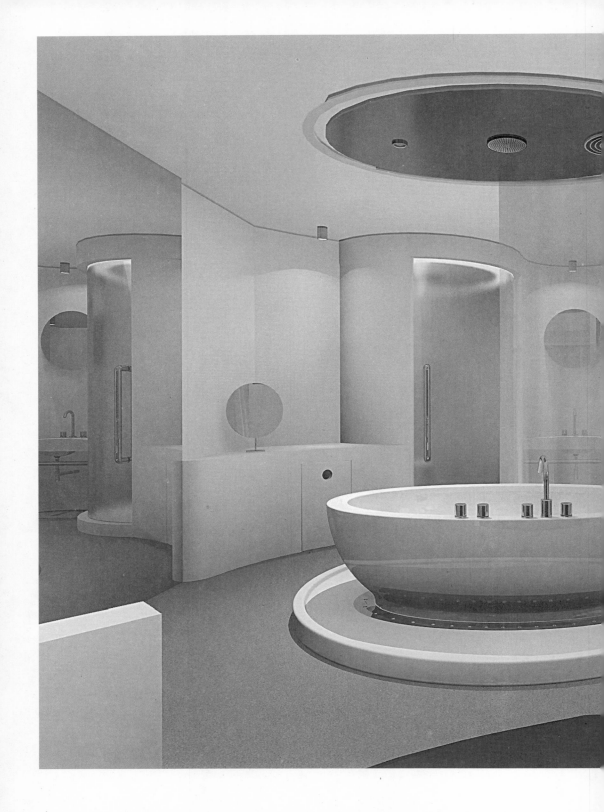

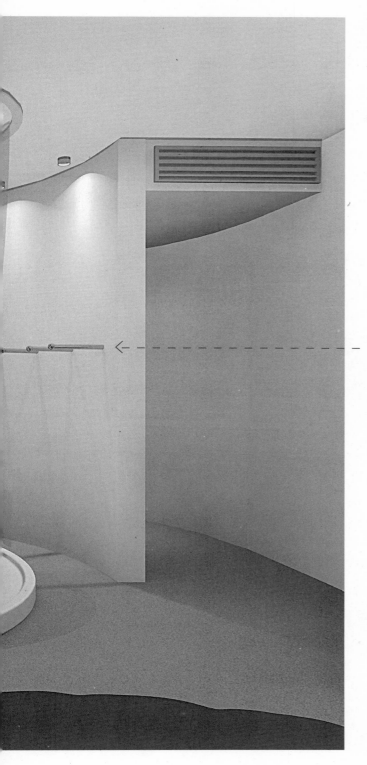

浴衣与浴巾不被收纳起来，而像时装一样挂在墙上被展示，在灯光的照射下可以显得更洁白干净，挂衣墙既是景观中心的衬景，同时可以成为房间入口灰空间，保持室内空间私密性。

客房空间效果

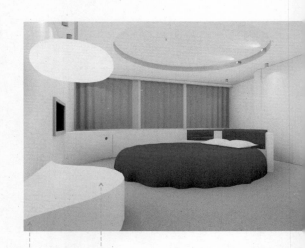

椅子隐藏在圆滑的界面当中，行李架是墙上生长出来的体块。

睡眠空间：
复杂的功能被融入到圆滑流畅的空间界面之中，床也是单纯的圆，突显卫浴空间的景观中心地位。

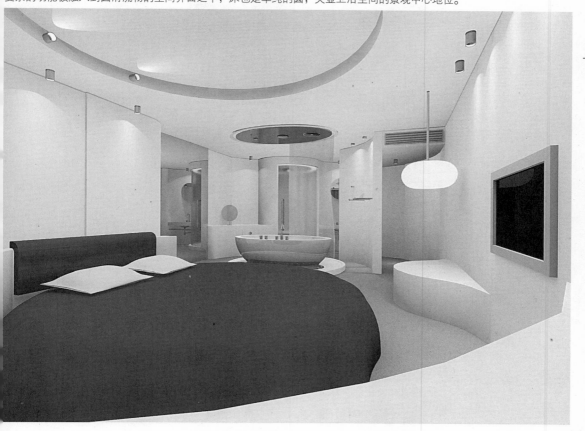

乐家组 > 成员：唐子韵
线空间

概念来源与设计价值

由整体卫浴展开联想；做到把卫浴产品与卫浴空间产生完美的对接，并且达到卫浴空间的一体化概念。我开始尝试用一条线的概念把所有的卫浴产品串连在一起，让所有的行为都发生在线的空间内，"线"不仅仅含括了产品，还产生了空间，即使没有卫浴间的四面墙，也不会影响"线"所创造的卫浴空间。因为"线"的出现，已经达到了空间划分、使用导向以及满足功能的意义。

为年轻的使用者解决卫浴空间的死板限制，"线"的出现，使得产品可以随意悬挂，可随意移动，它随使用者的心情而改变，随意勾挂在任意有"线"的位置上。

其次，慢慢从"线"想到更深入，让"线"不只是形式的东西。我设定"线"具有管道的功能，既能有外在的使用价值，也有内在的意义。考虑到本方案的主要针对人群，他们的经济条件以及居住条件，决定以20世纪的卫浴间为主要切入点。20世纪的明管安装到现在普遍使用的暗管装修，如何让人们重新接受明管的概念，而明管亦不再犯当年的错而被淘汰，这就是设计最终的价值所在。

"线"空间的出现将会改变卫浴空间里数十年以来所固有的模式，让卫浴动起来且不受限制，我们需要开发新的技术辅助实现，为产品开发打开新的一页。

"线"空间的个性化，可变性也将会为众多年轻一代所喜爱。不管他们的卫浴间有多大，都可以利用"线"的部件去DIY属于自己的个性卫浴间。安装、拆卸方便，不必大兴土木，既满足他们对于个性上的追求，同时也满足其经济上的要求，新人群市场的开发使企业发展迈进了一大步。

在环保理念上，可变性产品不必因维修、换件等事宜而动土，即使是换件也不会对墙体或地面造成损坏。

新产品的开发与空间的完美对接，完全符合乐家洁具人性化设计、环保理念和创新的企业精神，为人类实现完美且个性的居家梦想。

意念

卫浴产品相连，短暂的组合，然而他们是整体突破传统分离式卫浴空间，利用产品与空间的相结合创造新的可能性。产品配合空间、空间包容产品，空间与产品的概念变得模糊。我们尝试用串连的方式去构成一个概念性的整体卫浴，用某一线形元素去作为空间的限定（或许是木材、或许是丝带）连接起整个卫浴空间，而分隔空间的应是可随意活动的介质。开放性、概念性的新型卫浴空间更符合年轻一代的心态同时亦为企业产生新的品牌效应。

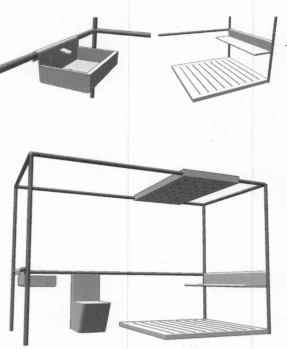

创意阶段设计方案图

概念

利用简易的构件来接合整个空间，一根管贯穿整个空间，它不单只是室内设计的特色，也是卫浴里的家具。用管的特性把空间与产品串连在一起。

而且因为是用小构件来接合，因此它还具备了一定的可变性，好象小朋友砌积木的方式把管道随意接成不同的形状从而达到不同的用途功能，还可迁就自家的卫浴来自我重塑。

利用结构的变化来达到改变功能与空间形式

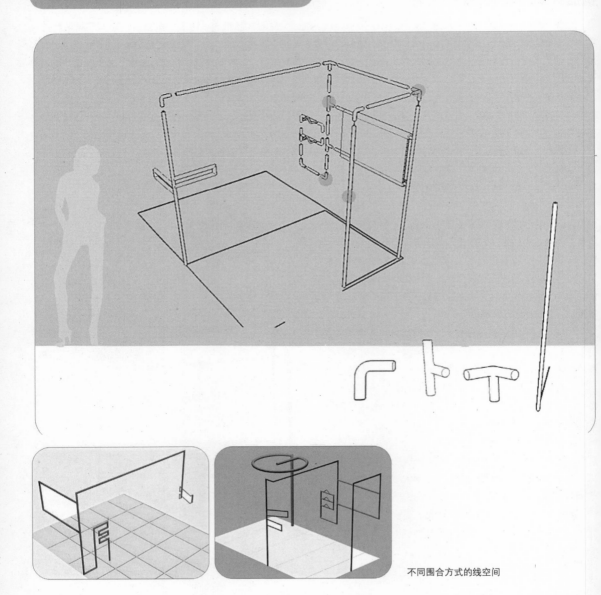

不同围合方式的线空间

通过简易的组合方式，可随意布置个性的卫浴空间，不管是坐便器还是洗脸盆，都可以根据不同的心情不同的喜好变换着。

当线变成空间主要元素，根据人进入卫浴空间的行为来限定"线"的起点与终点。仿佛一个旅程，在旅程的途中，产生多种富有功能性的变化。

• 红线为人在卫浴空间内的行走路线。

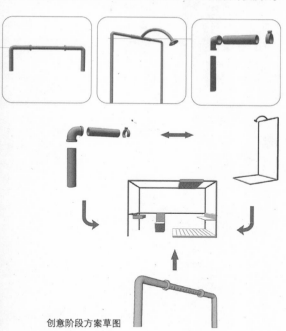

创意阶段方案草图

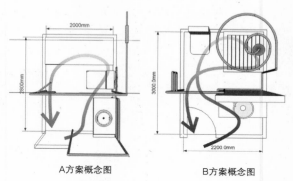

A方案概念图　　　　B方案概念图

挂钩　　　　　皂盒

洗脸盆　　　　洗脸盆

初步设计　概念

通过一个小小的挂钩的结构，延伸到洗手盆的可随挂性。解决卫浴空间产品固定位置等的局限问题，同时亦限定了产品与空间之间的关系。

初步方案

由整体卫浴慢慢展开想像，目的是把卫浴产品与卫浴空间产生美好的对接，并且达到卫浴空间的一体化概念。于是我开始尝试用一条线的概念把所有的卫浴产品串连在一起。让所有的行为都发生在线性的空间内，"线"不仅仅是含括了产品，还产生了空间，即使没有卫浴间的四面墙，也不会影响"线"的卫浴空间。因为"线"的出现，已经达到了空间划分、使用导向以及满足功能的意义。

为年轻的使用者解决卫浴空间的死板限制，"线"的出现，使得产品可以随意悬挂，可随意移动，我们把其称之为短期卫浴间，因为它随使用者的心情而随意移动，随意悬挂在任意有"线"的位置上。

其次，慢慢从"线"想到更深入，让"线"不只是形式的东西。

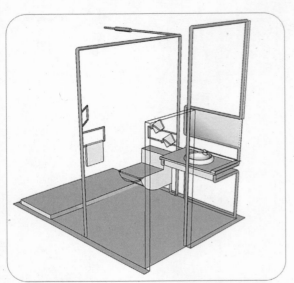

A方案概念图

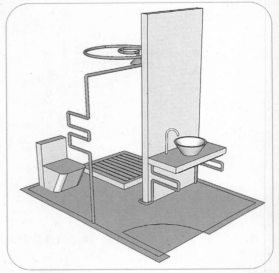

B方案概念图

A方案局部

B方案局部

洗手盆

利用特有的勾挂原理而设计出这款可移动的洗手盆,只需要有下部的框架支撑,洗手盆就可以达到随放随用的效果。

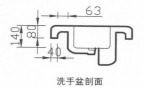

洗手盆平面

洗手盆立面

洗手盆剖面

坐便器

坐便器平面

坐便器立面

坐便器剖面

镜子

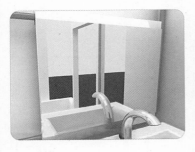

　　一体成形镜子，借用上下两段管道的拉力来承托镜子，镜子的上下两端也分别设计承挂钩的形状来勾挂于管道框架之间，可达到不必钉墙，且可以随框架的移动而移动的效果。

深化方案

　　利用3D模型把设计的模型配入具体的空间内，以线贯穿其中。

　　基于人们对于卫浴色彩的选择性，我也尝试了多种色彩的管道设计，纵然根据调查发现人们大多喜欢白色，但鲜艳的管道能使这纯白的空间更富有个性，而且管　道的出现也不会像昔日般索然无味，反而成为一种既有功能又满足形式的新型装置。

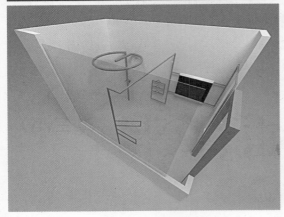
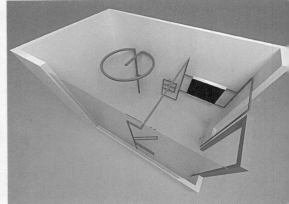

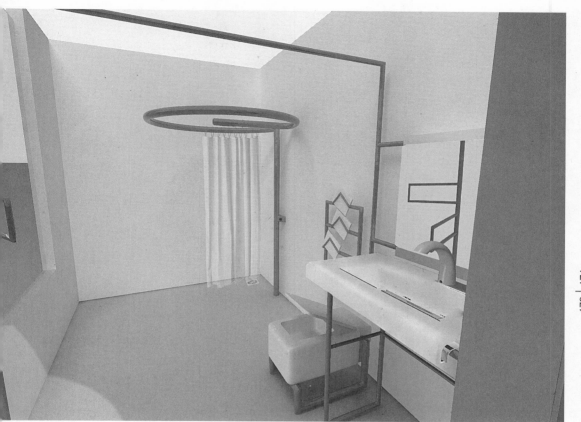

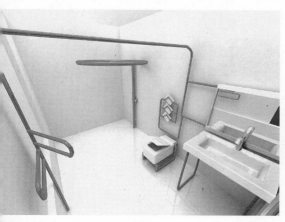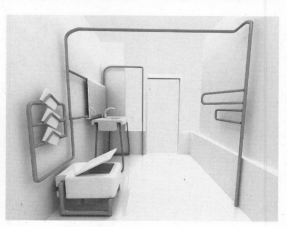

间展示效果

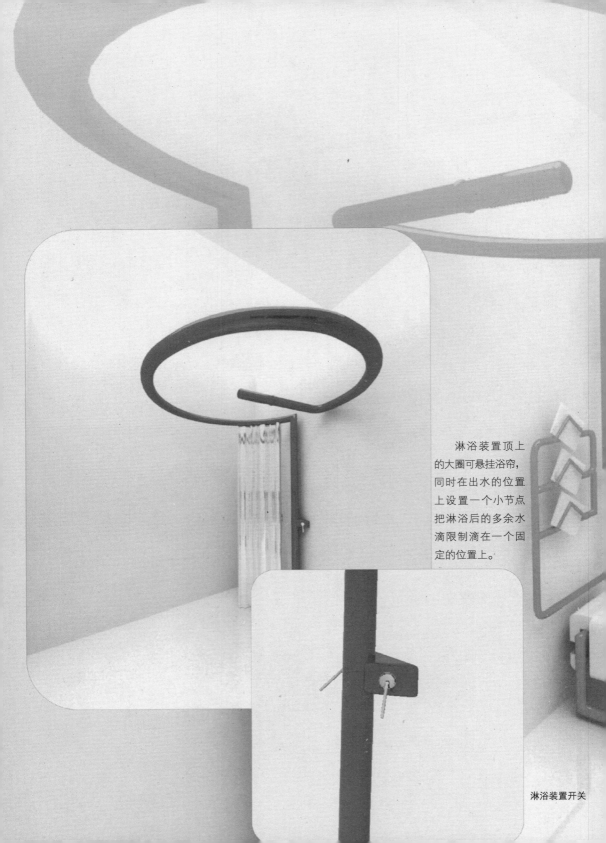

淋浴装置顶上的大圈可悬挂浴帘，同时在出水的位置上设置一个小节点把淋浴后的多余水滴限制滴在一个固定的位置上。

淋浴装置开关

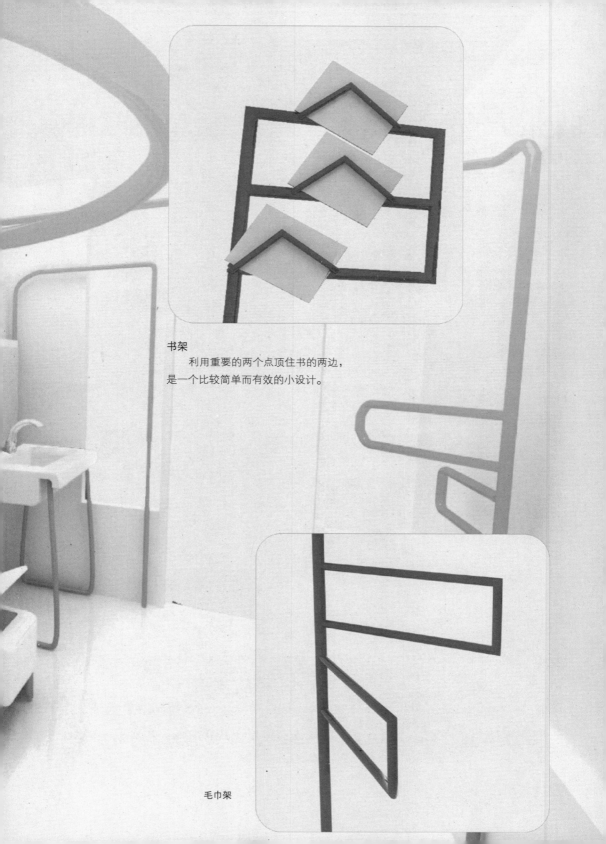

书架

　　利用重要的两个点顶住书的两边，
是一个比较简单而有效的小设计。

毛巾架

乐家组> 成员：朱美萍 陆小珊

儿童卫浴

设计对象定位方向

人物定位

年龄3-16岁 （设计中所提及的儿童都属此范围）

空间定位

以整体生活空间为载体（包括睡眠、阅读、玩游戏等空间）通过整体生活系统培养良好卫生习惯。

设计的目的与意义

设计目的

让儿童养成良好的卫生习惯，健康快乐成长。

最终意义

以家庭生活空间为空间研究载体，只抛砖引玉，希望不管是公共场所还是私人地方，都应该设有适合儿童使用的卫生设施，使儿童不会因为设施不足而影响其健康成长。

设计概念来源

按年龄把卫浴使用者分类，可分为儿童、青少年、老年。而全球多数卫浴品牌都忽视了儿童这群使用者。儿童最大的特点是其不断成长的因素，因此，我们从解决儿童成长与产品的关系开始我们的设计之旅。

价值评估

"妈妈，快来拉着我，我要掉到马桶里去了!"

"爸爸，我够不着脸盆，来帮我洗脸好吗?"

大多数家庭中的卫浴用具，都是按照成年人的尺寸和审美标准设计的，并不适合孩子使用，因此难免会有上面的情况发生。然而，与让孩子拥有一间儿童房一样，拥有一套适合孩子使用的卫浴产品对他们的成长同样重要，它有利于培养孩子的个人卫生习惯以及自主自立的个性。目前，市场上就有一些儿童卫浴产品，充分考虑到了孩子这个特殊的消费群体，在造型、款式上进行针对性设计，以满足孩子们的日常需求。目前国外的一些品牌洁具制造商，如唯宝、凯乐玛，都有专为儿童设计的洁具系列。国内知名的洁具厂家，如惠达、东鹏，也有为儿童设计的洁具产品。

参考这些生产企业所设计的儿童洁具，我们的设计以儿童的身高和使用特点为基础，其洗脸台、坐便器、浴柜的造型颜色都依据孩子的生理特点进行设计与制作，为孩子的使用提供最大限度的便利。

此外还有一个大的特点，就是与浴具"连体"的抽屉式梯子，可以符合孩子成长的多阶段使用，大大增加了产品的使用寿命。因此有了这样的目的和支撑条件为儿童建立一个属于他们自己的卫生间势不可挡。

我们从卫浴产品入手为儿童设计一个属于他们自己的快乐生活小天地，让我们的未来健康快乐成长!

儿童洗手台

按照成人的使用标准高度800mm，利用三层阶梯适合儿童成长过程中四种阶段的使用。可爱的苹果造型配上叶子形的镜子，生动活泼。由于儿童低年龄段时期对洗手盆的功能要求不高，为了让儿童对洗手盆有很好的接触距离感和自我拥有感，洗手台设计了两个大小盆叠加，到长大后把小盆拿开使用大盆。龙头侧置可旋转，适合在三个角度共同使用。

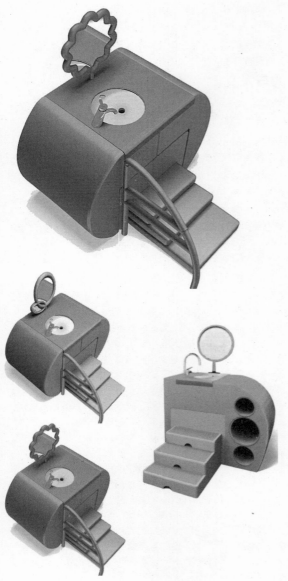

解决成长因素的方案

卫浴的整体替换　　问题：产品寿命短，替换成本高

卫浴的配件替换　　好处：产品寿命长，替换成本低

儿童马桶

与马桶一体化的可活动阶梯，可以配合不断成长的儿童的需要灵活改变，而不需因为儿童成长因素频繁更换适合其体型的马桶。当儿童不断成长时，只需根据需要一两年更换一次合适尺寸的坐垫板，有效减少替换成本。

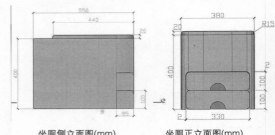

坐厕侧立面图(mm)　　　　坐厕正立面图(mm)

卫浴的整体替换　　问题：产品寿命短，替换成本高

卫浴的配件替换　　好处：产品寿命长，替换成本低

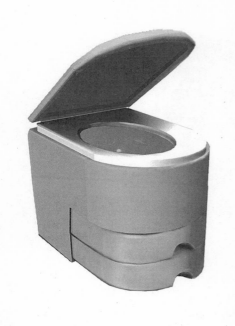

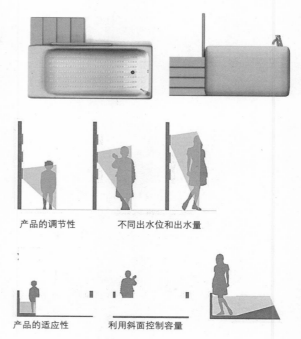

产品的调节性 不同出水位和出水量

产品的适应性 利用斜面控制容量

儿童浴缸的设计特点

 一个与浴缸一体化的可活动阶梯以及浴缸内部的一个15°斜面，即使年龄较小的儿童都可以通过100mm的阶梯轻松步上浴缸，在原浴缸内部的15°防滑斜面扶着栏杆走到浴缸底部，减少跨越浴缸的危险。另外，儿童浴缸有两个排水口，适合不同年龄阶段的儿童浸浴。

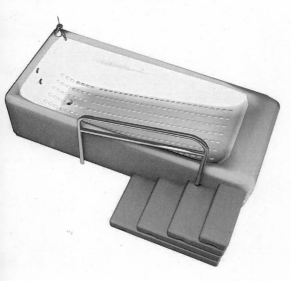

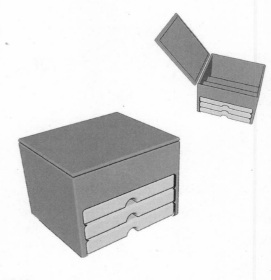

梯箱

 梯箱是活动阶梯的基本型，三层梯子适合儿童不断成长的需要。另外，它既可与卫浴产品结合，又可单独作为空间中的非固定元素。根据儿童的需要灵活发挥梯子的作用。同时，它可作为收纳箱用，放置儿童的玩具。

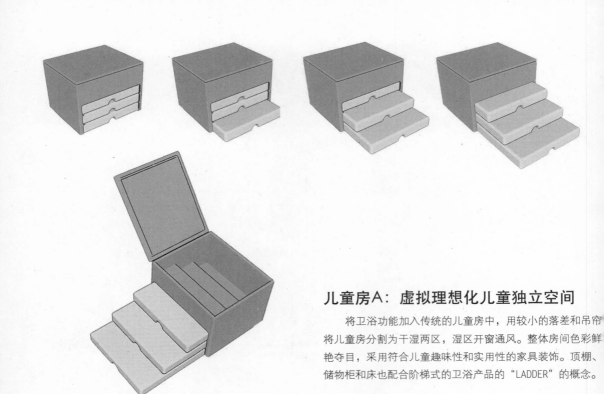

儿童房A：虚拟理想化儿童独立空间

　　将卫浴功能加入传统的儿童房中，用较小的落差和吊帘将儿童房分割为干湿两区，湿区开窗通风。整体房间色彩鲜艳夺目，采用符合儿童趣味性和实用性的家具装饰。顶棚、储物柜和床也配合阶梯式的卫浴产品的"LADDER"的概念。

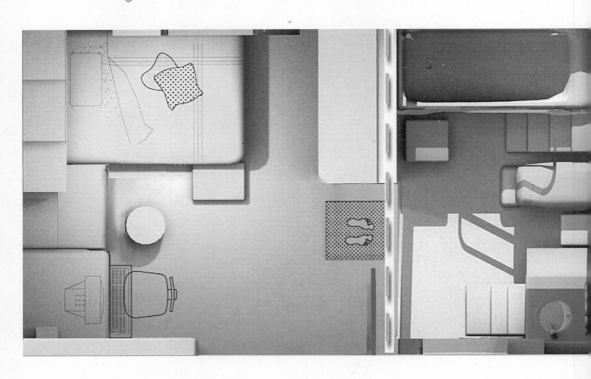

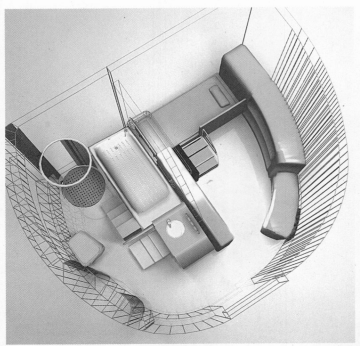

儿童房B：设定家庭成员——夫妇与孩子

这是典型的核心家庭，一般来讲夫妇需要一个共用的较为私密的空间，即独立的卧室；孩子要有一个独立的空间，即儿童卧室。以较为理想的别墅式两层四室两厅为例，重点设计二层空间——夫妇卧室、儿童室和书房，其中卧室都具有独立卫浴空间。儿童房的位置既独立，又便于夫妇对孩子的照料。儿童房的设计主要运用简洁的几何元素和"LADDER"的概念，由卫浴空间部分充分体现空间的成长性。

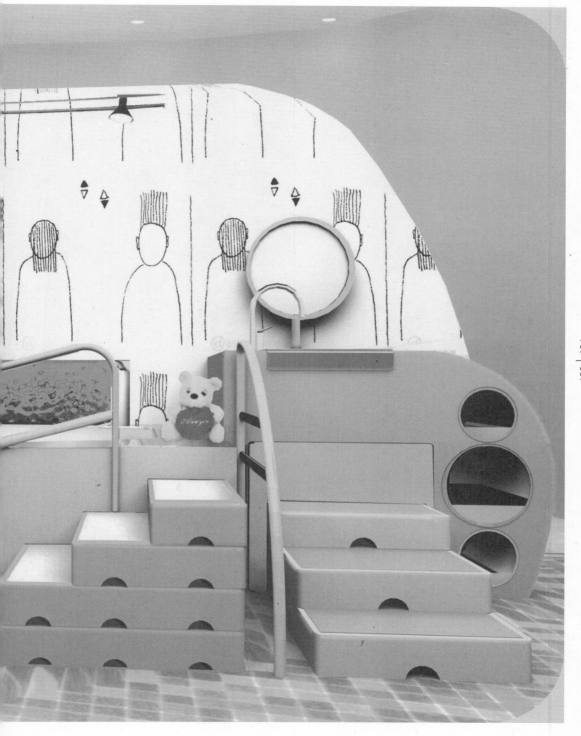

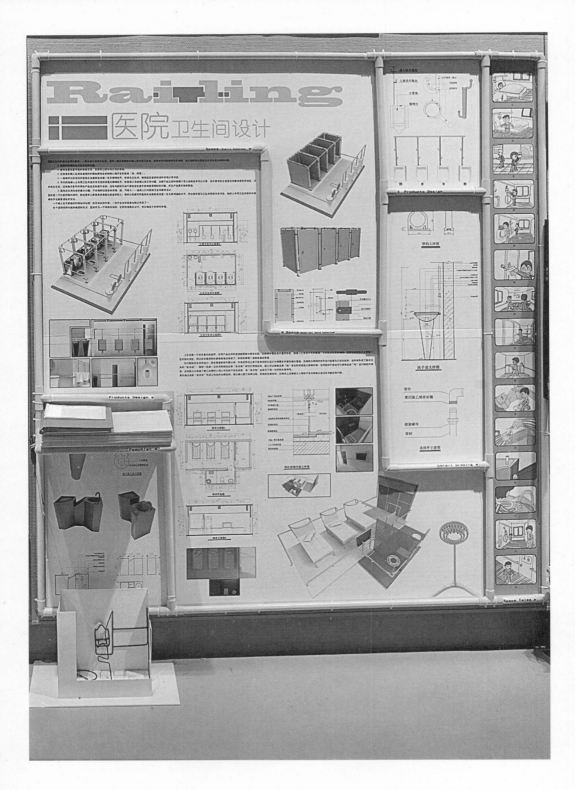

医院卫生间设计

医院卫生间的设计分为两大部分，一部分是公共的卫生间，另外一部分是病房内病人的专用的卫生间。前期有针对医院的具体调研，通过调研得出医院卫生间存在的种种问题。

1. 输液时如厕存在吊瓶放置的问题。

2. 验尿是医院最常规的检验项目，其取尿过程却存在很多弊端。

3. 还有很多病人在身体虚弱的时候如厕存在的种种心理不安的因素（滑、摔等）。

4. 一般做得比较规范的医院在走廊都会设置一些无障碍扶手，但是在卫生间、病房这些重要的场所却很少考虑。

5. 平时的残障人士专用卫生间虽然有考虑到设置无障碍扶手，但是很少考虑到人体工学问题。如蹲下起立的时候哪个受力点抓扶手可以方便，另外管件的安装使空间整体感觉很凌乱，没系统化，还有除配件以外所有的产品也都是传统的卫浴产品，没有考虑到行动不便者使用起来的产品容易与空间产生碰撞，所以最好做到产品圆角这个问题。

6. 医院卫生间存在的最大问题：不合理的垃圾收纳系统。脏、气味大——造成人们对医院卫生间敬而远之。

医院是一个比较特殊的场所，到这里的人都是身体患病比较虚弱的人，做得比较规范的医院在走廊都会设置一些无障碍辅助扶手，而在病房里与卫生间里都没有考虑，残疾人专用卫生间里的无障碍扶手都是凌乱地安插。

病人在不舒服的时候如何如厕？扶手消失的时候，一切不安全的因素也随之而来了……在中国弱势群体越来越受到关注，医院作为一个特殊的场所，它的改造势在必行。

产品改良
技术材料　生产工艺

环境
环境　色彩　材质

健康+安全

功能　　　　　　　心理

问题分析
验尿

病人心理及存在问题分析：

检验者：

①害羞心理

②不能一次解决完（生理上的压抑）

③尿杯的随意丢弃

（卫生污染问题+资源浪费）

④容易把尿液洒到地上或者手上（操作程序问题）

其他如厕者：

直观上形成视觉污染

心理上对医院卫生间产生一种脏的压抑

解决方法：

能不能把这一过程结合产品系统化？

　　卫生间是一个充斥着水的世界，任何产品之间的连续都需要水管来实现，以前的水管都是外置的明管。随着人们审美需求的提高，人们认为它是多余的，觉得它的存在只会使整个空间显得凌乱，所以后来逐渐把水管都隐埋进墙里了，到现在暗管的形式一直被普遍使用着。

　　针对医院卫生间的设计，把水管重新都外露出来。但是在形式上并不是单纯把它定义为裸露在外面的通水管道，而是把无障碍的扶手进行延展与它结合起来，这样就形成了整合空间的"安全线"，病房——走廊——卫生间等都由这条"安全线"把它们贯穿起来。病人可以顺着这条"线"安全的完成自己想做的事。空间里的产品也可以顺着这条"线"进行随意的摆放，这样就大大改善了病人如厕时心理上存在的不安全因素，该"安全线"也成为了统一空间的元素符号。

　　最后通过这条"安全线"完成人性化的如厕空间，优化病人整个如厕过程，系统的垃圾收纳，从根本上改善病人心理的不安全因素以及卫生间脏、乱的问题。

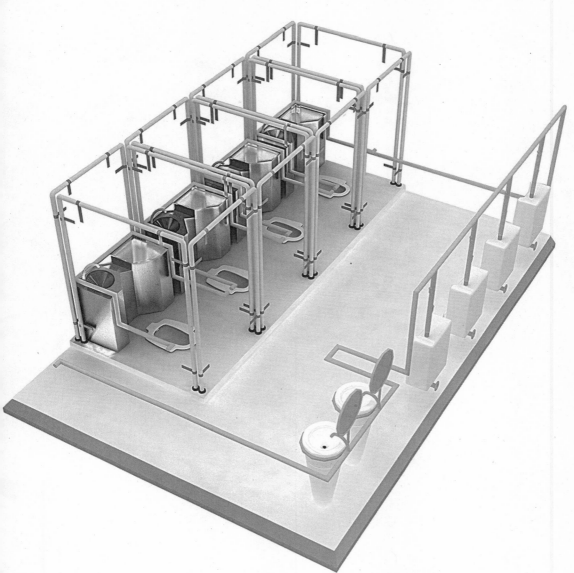

公共卫生间

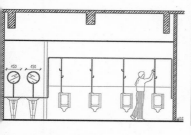

公共卫生间立面图A

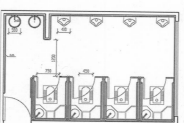

公共卫生间平面图

公共卫生间立面图B

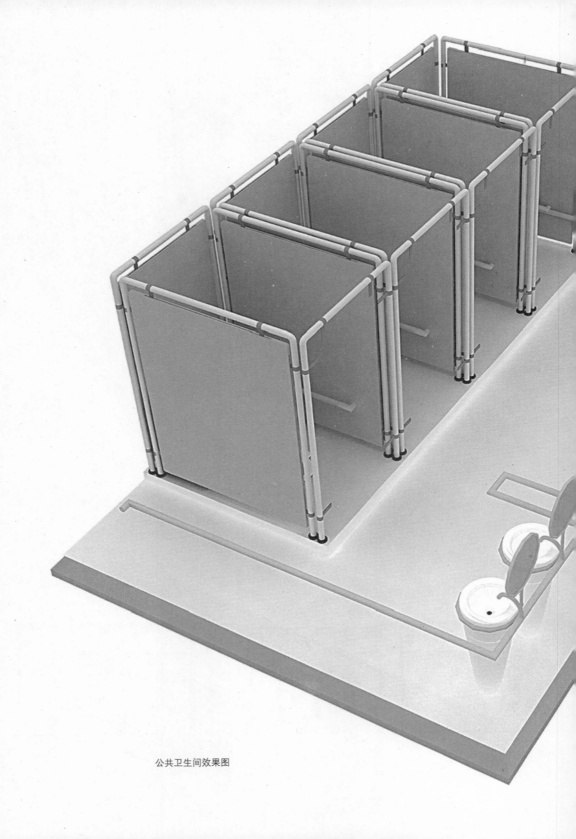

公共卫生间效果图

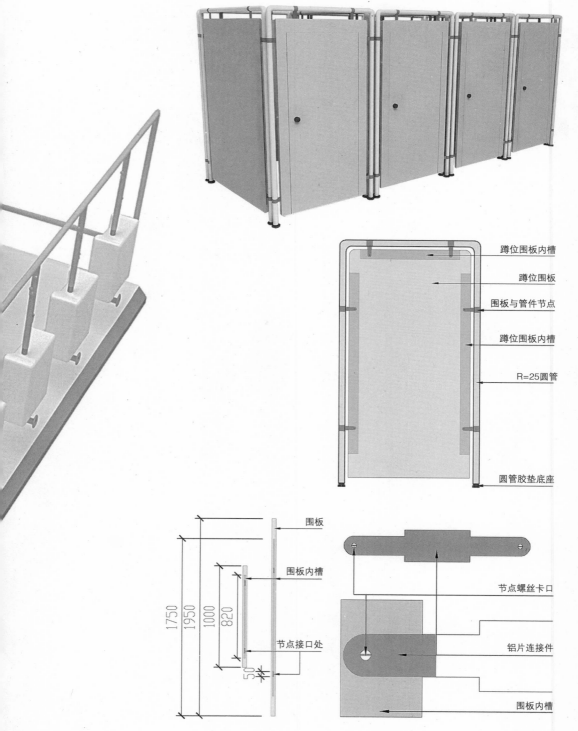

蹲位围板内槽

蹲位围板

围板与管件节点

蹲位围板内槽

R=25圆管

圆管胶垫底座

围板

围板内槽

节点接口处

1750
1950
1000
820
50

节点螺丝卡口

铝片连接件

围板内槽

病房卫生间效果图

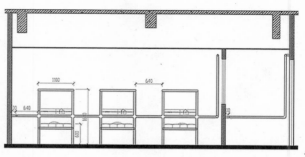

病房卫生间立面图A

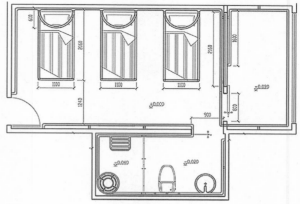

病房卫生间平面图

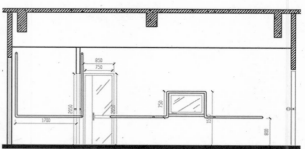

病房卫生间立面图B

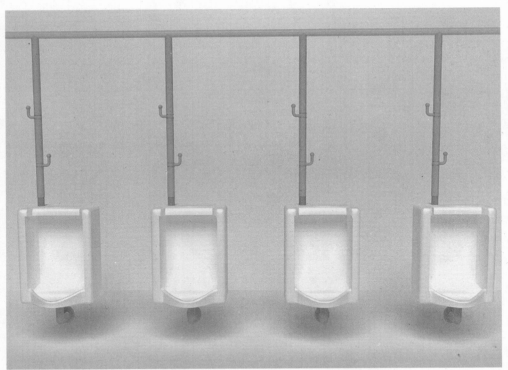

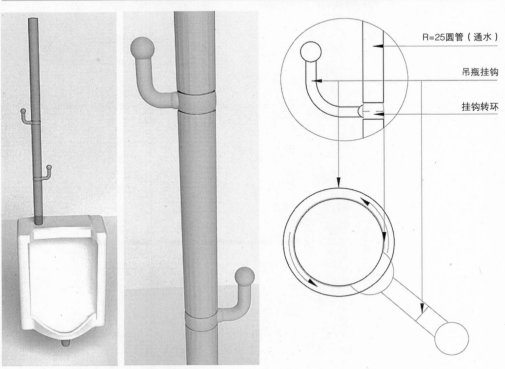

R=25圆管（通水）

吊瓶挂钩

挂钩转环

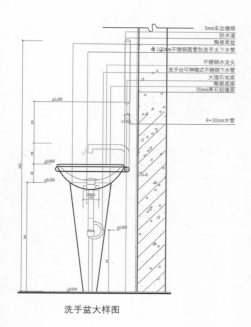

5mm车边镜眼
防水漆
陶瓷面盆
Φ100mm不锈钢圆管包洗手太下水管
不锈钢水龙头
洗手台可伸缩式不锈钢下水管
大理石地面
陶瓷底座
20mm厚石贴墙面

R=30mm水管

洗手盆大样图

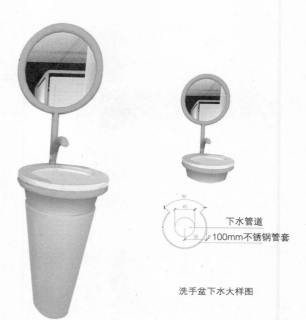

下水管道
Φ100mm不锈钢管套

洗手盆下水大样图

一体化不锈钢洗手盆
Φ100mm不锈钢圆管包洗手太下水管
不锈钢水龙头
洗手台不锈钢下水管
不锈钢底座
蹲厕独立垃圾回收桶

R=30mm水管

蹲厕洗手盆大样图

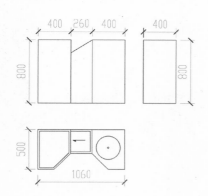

一体化不锈钢洗脸盆

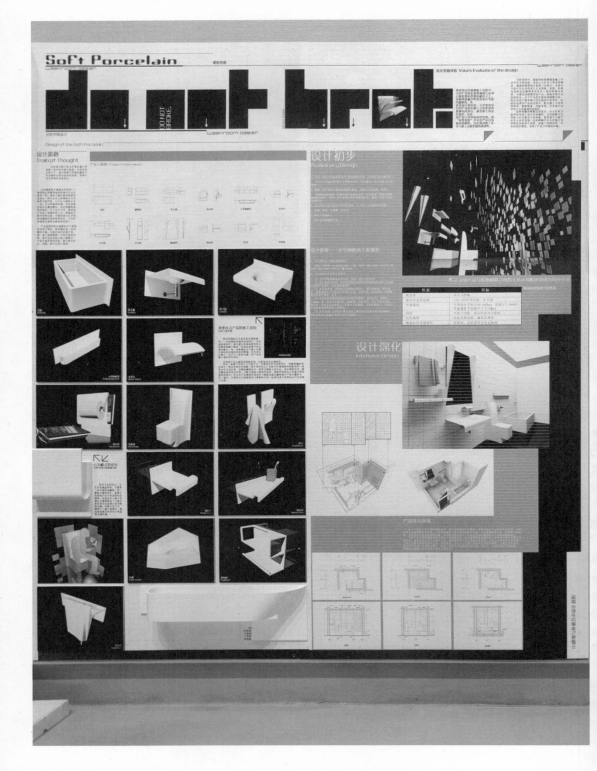

乐家组 > 成员：赵阳
卫浴空间设计

设计思路：

为实现卫浴产品与环境在施工和风格上更好的对接与延展，从室内的立面入手，提出将置于环境边缘的产品从墙体向室内延伸的设想，实现产品与环境的完美结合。

解决问题：

在卫浴空间里，墙面防潮材料是装修过程中必不可少的，再加上人们为了审美的需求，墙面的装饰语言显得十分孤立，无法与卫浴产品本身的设计互为因果。设想，如果为这样的边缘需求而设计一系列既满足防潮，又满足美学与功能的产品，将起到事半功倍的作用；由于产品的尺度形成模数关系，且产品本身有多种色彩与材质方面的设计，所以为用户留有较大的自我设计的空间，在选用此系列产品的过程中，配合施工与美学的要求，搭配随意，风格多样。

方案优势：

1. 拆装便利性
2. 整合多样性
3. 发展延续性
4. 对装修业以及建筑业的促进

正如建筑设计最根本的宗旨——建筑是从所属的地理环境中生长出来的一样，我的方案的最初设想也是设计一种可以从卫浴墙体生长出来的卫浴产品，它可以与墙砖互为一体，并与环境相协调，这也是我的设计从概念孵化一直到最终成果的宗旨。有了这个方向，我的设计也有了明确的切入点，那就是卫浴空间的立面，当我的设计从空间的边缘逐步延伸到室内时，产品的形态变化规律也就基本形成了。

产品造型的变化规律来自于纸张的拉伸与弯折。假设墙面是一张完整的白纸，当我在室内的某个高度、某个进深需要一个洗手盆的时候，便可以在这张白纸上裁剪出一个洗手盆所需的面积，然后将它拉出，折起，便可以投入使用。

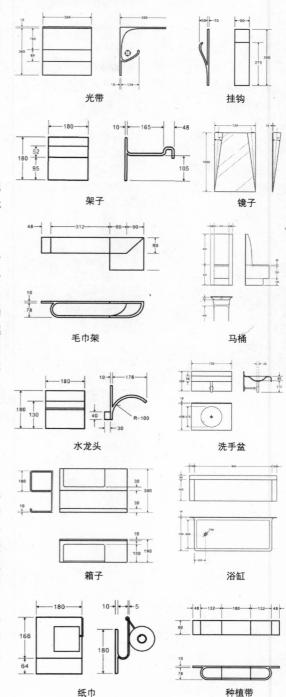

光带　挂钩

架子　镜子

毛巾架　马桶

水龙头　洗手盆

箱子　浴缸

纸巾　种植带

承重挂式产品的施工说明
（以洗手盆为例）

　　瓷砖的铺贴方式是在原有建筑墙体——水泥墙或砖墙的表面抹上一层水泥砂浆找平，然后通过水泥砂浆的粘力将瓷砖帖附于墙面，但是如果将产品与瓷砖融为一体，虽然避免了施工过程中破坏原有墙面材质的弊端，但在设计过程中，也产生了新的问题，即产品依附于墙面的牢固性。

　　为使得产品与墙面的接触牢固，必须要动用金属构件。

　　首先，依据产品的尺寸与受力点，在墙体的适当位置钻孔，将膨胀螺栓固定其中，然后将浇注的钢板（每个承重挂式产品配有所属规格的钢板构件）按照点对点的位置，使膨胀螺栓的另一端穿过钢板上的孔位，再在钢板的另一侧用螺丝将其固定牢靠。为配合钢板与瓷器的衔接，钢板厚度事先已经被计算到瓷砖厚度中，所以在产品瓷砖的背面有钢板边缘及螺丝端口严丝合缝的卡位。最后，只到用云石胶将瓷砖与钢板粘合到一起便完成了承重挂式产品的施工过程。

行为模式的优化
卫浴空间中的阅读空间

　　使用卫生间的人为打发如厕时间，习惯带一本书或者杂志翻阅。这一款纸巾架的设计延续了此系列产品中形态变化的规律，在造型向上掀开的部分与墙面保持一个狭小的空间可以起到小型书架的功能；在掀开的下方，兼容了一盏小型壁灯，满足取阅图书时有利于阅读的光照环境。

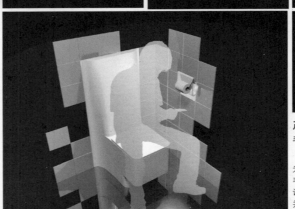

产品功能优化
毛巾架

　　传统的毛巾架由不锈钢管制成，其光滑的表面加上圆柱造型，使得晾干后的毛巾很容易从其上脱落。这一款毛巾架的设计延续了此系列产品形态变化的规律，并加宽了使用临界面的高度，不仅造型美观，也避免了毛巾脱落的现象。

设计初步

构成立面的模数关系——以18×18为产品平面尺寸的基本单位，在此基础上进行倍数合并或剪裁。

卫浴产品造型演化规律——纸张的弯曲、拉伸、围合。统一产品的形态与风格，并使每一件产品都具有独自的造型演变方式，不与其他相雷同。

色彩系列定位——白色，橙色，蓝色，绿色。

选材考究——玻璃，不锈钢，纤维，亚克力。

户型选择——大多数户型均可使用，除弧面墙体外。

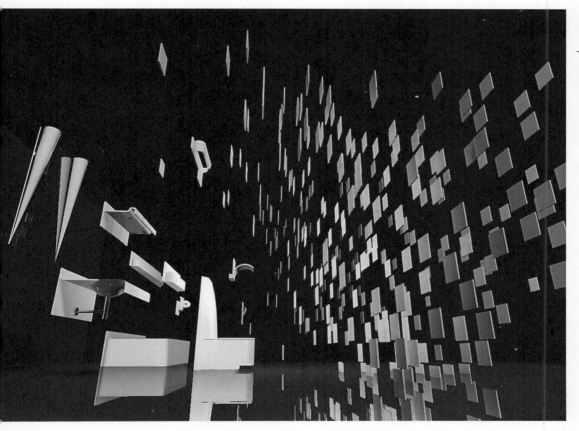

设计依据——卫生间防水工程规范

1. 卫生间防水工程的控制程序

安装、预留洞、管道就位正确→土建、堵洞→灌水实验
→找平层→防水层→灌水实验→保护层→灌水实验

2. 卫生间防水工程的工艺要求

(1) 卫生间露面振捣必须密实，形成一道自身防水层。

(2) 所有楼板的管洞、套洞管周围的缝隙均用掺加膨胀剂
的豆石混凝土浇灌严实抹平，用水泥砂浆找平。

(3) 所有转角处一律做成半径10mm的均匀一致平滑圆
角，所有管件、地漏或排水口等部位必须就位正确，安装牢
固，收头圆滑，并用嵌缝材料进行嵌填、补平。

(4) 在基层表面保持湿润状态时即可涂刷第一层防水
层，厚度为1.2mm。第一层防水层触干时，涂刷第二层防水
层，当天气温度较高时，须在第一层防水层表面喷上一层雾
水以作湿润。在常温情况下，可首日在涂层表面喷洒清水三
次即可。

(5) 防水层施工完毕进行灌水实验，蓄水深度应高出防
水层10cm，24h后检查无渗漏方可进行保护层的施工。

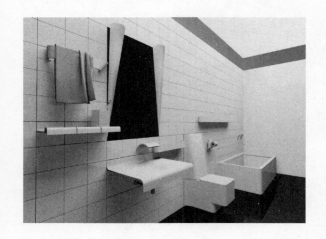

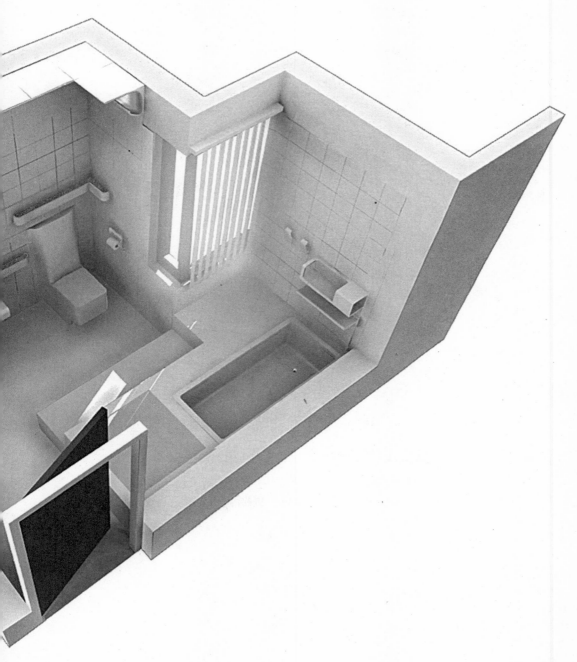

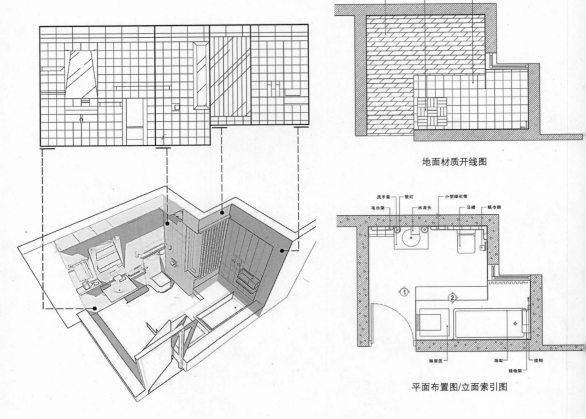

地面材质开线图

平面布置图/立面索引图

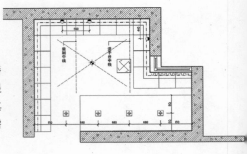

灯具开线图

产品导入环境——空间环境的设计

　　由于产品尺寸有已定的模数关系，所以可根据用户的需求，拼凑成适合自己使用的卫生间。这种由单个元素所整合的环境为消费者提供了较大的自我设计空间，具有较强的灵活性、多样性与延续性。其中部分产品具有照明功能，所以在空间布局上，对室内的光环境也需一个合理的统筹设计。

　　卫浴产品的使用功能并非单独的个体所能成立，是需要搭配起来使用的。例如镜子和毛巾架之间的关系，洗手盆和水龙头之间的关系，坐便器和纸巾架之间的关系等等，它们之间的距离与高差都与人的行为模式有着密切的关系；从宏观来看，这几个小环境之间也存在着使用流程、干湿分区的分布。所以在产品导入环境的过程中，两者之间的关系也是密切相关的，室内平、立面的设计不容忽视，一切都必须围绕人的行为模式进行合理安排。

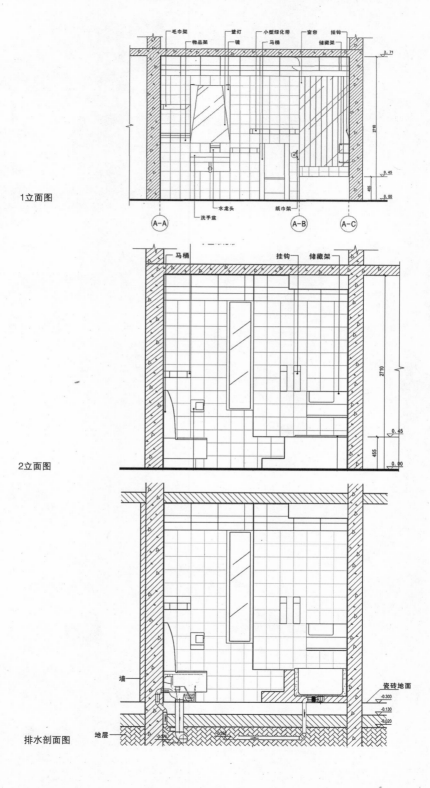

毛巾架　　　壁灯　　　小型绿化带　窗帘　挂钩
物品架　　　镜　　　马桶　　　储藏架

3.71

2710

0.45

455

0.00

1立面图

A-A　　　水龙头　　　　纸巾架　　A-B　　A-C
洗手盆

马桶　　　　　　　挂钩　储藏架

2710

0.45

455

0.00

2立面图

墙　　　　　　　　　　　　　　瓷砖地面
-0.300
-0.130
+0.020
排水剖面图　地层

★ 乐家组 > 成员：郭洁欣　赵　阳　唐子韵
　　　　　　　陆小姗　朱美萍　邢树学

品牌及空间的调研策划报告

1 住宅

行为与态度
市场调研
问题
访问设计师

2 酒店

类型调研
空间调研
态度与行为
访问设计师

3 儿童房

儿童卫生习惯与产品的关系
儿童年龄变化与产品的关系
儿童年龄变化与自理的能力
儿童现有卫浴品牌调研参考
儿童使用现不同洁具的问题
儿童文化、心理、思想的特
儿童卫浴主要使用场所与空

5

写字楼

市场调研
问题分析流程
问题归类
提取需求
性质定位
主题方向

4

医院

市场调研
空间类型
提出问题
问题分析
环境问题
设计方向

6

商业中心

空间调研
人群调研
行为调研

行为与态度

东、西方人对卫浴的差异

西方人
西方人对于卫浴的概念是舒适健康，享受甚至是社交。他们对待卫浴的态度近乎是圣洁的，亦有部分国家会借助浴室以会客，因此西方人对于卫浴的高要求由来以久。

东方人
东方人对于卫浴的概念是简单的舒适清洁，卫生干净。东方人相对内敛含蓄，从古而起认为卫浴是不洁的，但东方人认为浸浴有一种解病的疗效，因此东方人对于浴缸总会存在一种理想主义。而且木质材料与卫浴有着密不可分的关系。

市场调研

根据年龄分类，调查人们对卫浴的态度及行为

	少年	青年	中年	老年
对于卫浴的态度	停留时间不多，一种无所谓的感觉	崇尚个性时尚，满足功能需要即可	享受卫浴，对于功能、造型等都有所追求	要求安全、方便、简易为主
在卫浴中的行为特点	纯粹的洗澡、如厕	打游戏、看书、抽烟、洗脸等	Spa、搞卫生、化妆等	如厕时间较长、淋浴的方式的不同

问题

现时的住宅卫浴空间多是以业主的东拼西凑的购买形式来布置。

然而不管是布局亦或细节方面都存在着较大的问题。

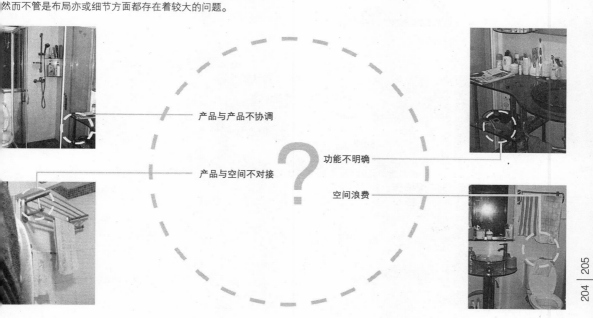

产品与产品不协调

产品与空间不对接

？

功能不明确

空间浪费

访问设计师

设计师的选择

从20世纪开始，各大品牌开始发展节水型卫浴产品，例如美标就推出了无水小便池和4 L 水冲洗马桶等节水产品。一般家庭亦开始普及节水型卫浴产品，不管是龙头、坐便器亦或是淋浴设备。在中国这个较为复杂的市场环境下，设计师在住宅项目中选择卫浴的标准主要来源于：业主的要求、产品价格、安装难度、取货渠道、产品的性价比值。

其次，保洁程度、耐用性也是其选择的重要标准。

节水型水龙头环保节能，是设计师及业主的首选。

天娜系列坐便器和吉拉达系列坐便器：性价比较高、造型时尚。

2 酒店

类型调研
空间调研
态度与行为
访问设计师

类型调研

商务酒店
卫浴设计上注重高贵、典雅的空间气氛

度假酒店
卫浴设计上注重地方文化特色的体现

创意酒店
卫浴设计上注重时尚和艺术的体现

空间调研

沐浴间透明化
睡房空间更通透、开敞
浴室空间成为景观

设有浴帘
使用者可选择开放或不开放

坐厕区另挡隔

态度与行为

酒店 公共场所 公共用品

关注1:	卫生情况	是否干爽和没有污垢
关注2:	环境情况	装修是否漂亮
关注3:	使用情况	是否方便、舒适
关注4:	体验情况	是否有与众不同的服务和体验

物品	使用情况	原因	总结
浴缸	不用*女性*	与身体接触最密切害怕病菌传染	对公共用品特别是与身体直接接触的类别比较敏感
洗手盘	会用		
坐厕	会用 比较小心*女性*	毕竟与身体重要部位接触最好有一次性隔离物品配置如纸巾	
淋浴	会用		

对卫浴间开放的态度

入住人群	年龄	态度	总结
单人	任何年龄	开放	东方人对卫浴行为的开放比较保守，但对卫浴空间的开放还比较接纳
与爱侣或夫妻	20-40	可开/ 开放	
	40以上	开放	
与同性朋友	任何年龄	开放	国内酒店浴室开放的目的在于使房间空间更通透、宽敞，使卫浴空间成为房间中的一道景观
与父母	5岁以下	可开放	
	5岁以上	开放	

使用空间卫浴行为

自带用品	化妆品 护肤品 甚至洗浴用品 毛巾等	需要摆放
清洗衣物	内衣裤 袜子	需要晾挂

访问设计师

为酒店选配卫浴产品的关注点

前提	符合甲方规定的成本范围
重点	高性价比的产品
注重	1. 安装与运输的便捷
	2. 使用的安全性
	3. 易洁性 耐用性

提示

大部分4—5星级酒店还没有使用双档冲水坐厕。

3 儿童房

父母幼师问卷调查

家庭父母调查表

伟大的父母：非常感谢您抽出宝贵的时间填写...

问卷调查（PART 1）
你有小孩吗？ □无　□有 1 个

孩子性别：□男

问卷调查（PART 2）
你的同住家人　□你的伴侣
家的户型　　□两房一卫
　　　　　　其他（
小孩有自己独立的房间吗...

1. 小孩有自己的独立...

小孩有自己的独...

小孩有自己的...

2. 你需要带小...

你需要带...

你需要...

幼师调查表

尊敬的老师：
非常感谢您抽出宝贵的时间填写这份调查表，您的意见是对我们工作的最大支持！

1. 园的名称 （

2. 开园时间 星期 （ 　　 ）至星期（ 　　 ）　每天 （ ）：（ ）----- （ ）：（ ）

3. 你园小班小朋友年龄 （ 　　 ）—（ 　　 ）岁，每班平均 （ 　　 ）人
　会自己洗手　（ ）大多数会　（ ）大多数不会　（ ）一半会　（ ）不清楚
　会自己漱口　（ ）大多数会　（ ）大多数不会　（ ）一半会　（ ）不清楚
　会自己上厕所（ ）大多数会　（ ）大多数不会　（ ）一半会　（ ）不清楚
　会自己洗澡　（ ）大多数会　（ ）大多数不会　（ ）一半会　（ ）不清楚

4. 你园中班小朋友年龄 （ 　　 ）—（ 　　 ）岁，每班平均 （ 　　 ）人
　会自己洗手　（ ）大多数会　（ ）大多数不会　（ ）一半会　（ ）不清楚
　会自己漱口　（ ）大多数会　（ ）大多数不会　（ ）一半会　（ ）不清楚
　会自己上厕所（ ）大多数会　（ ）大多数不会　（ ）一半会　（ ）不清楚
　会自己洗澡　（ ）大多数会　（ ）大多数不会　（ ）一半会　（ ）不清楚

5. 你园大班小朋友年龄 （ 　　 ）—（ 　　 ）岁，每班平均 （ 　　 ）人
　会自己洗手　（ ）大多数会　（ ）大多数不会　（ ）一半会　（ ）不清楚
　会自己漱口　（ ）大多数会　（ ）大多数不会　（ ）一半会　（ ）不清楚
　会自己上厕所（ ）大多数会　（ ）大多数不会　（ ）一半会　（ ）不清楚
　会自己洗澡　（ ）大多数会　（ ）大多数不会　（ ）一半会　（ ）不清楚

6. 你园有专门儿童使用的马桶吗？　（ ）没有　（ ）有，每班（ ）个
　你园有专门儿童使用的洗手盆吗？（ ）没有　（ ）有，每班（ ）个
　你园有专门儿童使用的喝水器吗？（ ）没有　（ ）有，每班（ ）个
　你园有专门男女儿童使用的小便器吗？（ ）没有　（ ）有，每班（ ）个
　你园有专门儿童使用的浴盆吗？（ ）没有　（ ）有，每班（ ）个

7. 你园儿童厕所有分男女吗？　（ ）有　（ ）没有

8. 你园有专门教育儿童定时排便的训练吗？　（ ）有　（ ）没有
　你园有专门教育儿童把后冲厕的训练吗？　（ ）有　（ ）没有
　你园有专门教育儿童正确漱口的训练吗？　（ ）有　（ ）没有
　你园有专门教育儿童洗手的训练吗？　（ ）有　（ ）没有
　你园有专门教育儿童洗澡的训练吗？　（ ）有　（ ）没有

9. 儿童喜欢上卫生间吗？　（ ）喜欢　（ ）不喜欢　（ ）一般　（ ）不清楚
　儿童除了在卫生间还会做什么？（ ）聊天　（ ）玩游戏　（ ）看书　（ ）唱歌　（ ）哭
　其他_____
　儿童在卫生间发生过意外吗？
　其他_____ （ ）急倒　（ ）打架　（ ）没有

儿童卫生习惯与产品的关系

好的清洗习惯

好的排便习惯

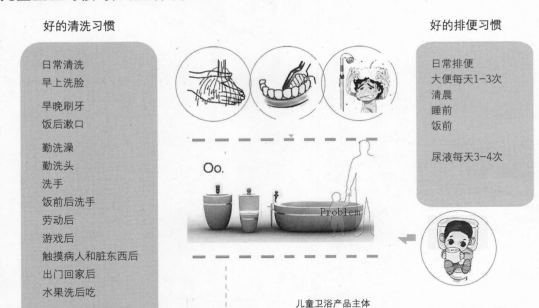

日常清洗
早上洗脸

早晚刷牙
饭后漱口

勤洗澡
勤洗头
洗手
饭前后洗手
劳动后
游戏后
触摸病人和脏东西后
出门回家后
水果洗后吃

日常排便
大便每天1-3次
清晨
睡前
饭前

尿液每天3-4次

Oo.

Problem

儿童卫浴产品主体

马桶、洗手盆、浴缸

儿童年龄变化与产品的关系

尺度关系 — — — — — — — — — — — — — — — — — — — 3次变化每次递增100cm

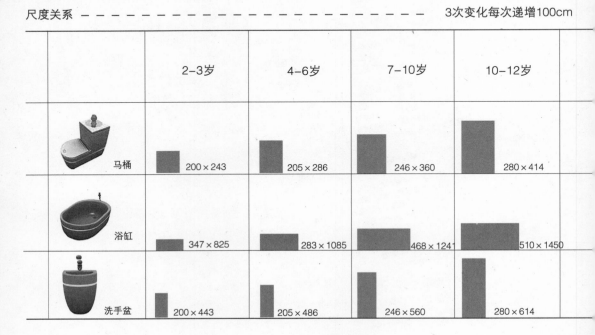

		2-3岁	4-6岁	7-10岁	10-12岁
	马桶	200×243	205×286	246×360	280×414
	浴缸	347×825	283×1085	468×1241	510×1450
	洗手盆	200×443	205×486	246×560	280×614

	2–3岁	4–6岁	7–10岁	10–12岁
马桶				
浴缸				
洗手盆	80%喜欢玩水	50%喜欢玩水	开始懂得节约水	80%喜欢玩水

行为关系 — 留有功能变化的余地

	2–3岁	4–6岁	7–10岁	10–12岁
马桶	排便 聊天	排便 发泄情绪	排便 玩游戏	上厕所 手机聊天
浴缸	父母一起洗澡 玩耍	洗澡 听儿歌	看戏 洗澡 听歌	看电视 洗澡 聊天唱歌
洗手盆	清水洗手 洗脸 漱口	香皂洗小件物品 洗脸 洗手	香皂洗衣物 洗脸洗手	香皂洗衣物鞋 洗手液洗手 洗面奶洗脸

儿童年龄变化与自理的能力 – – – – – – – – – – – – – – – – – – 考虑使用时间与人的关系

	2-3岁	4-6岁	7-10岁	10-12岁
马桶	需要大人冲厕所擦屁股	自己冲厕	懂得自己清洁	清洁厕所
浴缸	需要父母帮忙	5岁左右自己洗	懂得自己清洁	轻松自如清洁
洗手盆	2岁开始会洗手 不会洗头洗脸	6岁能使用700高洗手台 不会洗头 学会清洁	懂得自己清洁	轻松自如清洁

儿童现有卫浴品牌调研参考 – – – – – – – – – – – – – – – – 参考尺度关系和配件运用

凯乐玛 第一家提出儿童卫浴产品的品牌
针对儿童的年龄　尺度　形态　色彩

市场产品
可拆卸性

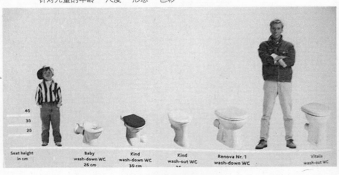

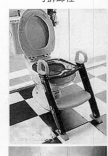

上海设计师DAVID Hu　趣味儿童卫浴产品组合设计

儿童使用现不同洁具的问题 — — — — — — — — — — — — — 证明需要有水系统的个人产品

不同洁具		问题
使用大人的浴具		1.与大人公用不卫生 2.尺度不适合不舒服 3.容易发生意外
使用无水系统的儿童浴具		1.清洁麻烦不卫生 2.容易倒和弄脏
使用塑料浴具配件		1.只符合儿童某一个时间段 2.尺度不适合不舒服 3.不安全
使用专门为儿童品牌浴具	Woop!	1.使用寿命与价值问题 2.拆装管道问题

儿童文化、心理、思想的特征 — — — — — — — — — — — — — 证明儿童需要自己的卫浴

儿童特征

当看到自己父母使用的卫浴产品

求学好奇	——————	偷偷使用
自救能力差	——————	容易发生危险
依赖性	——————	父母帮助指导
自主性强	——————	想自己操控
追求时尚 易接受新事物	——————	喜欢自己选择

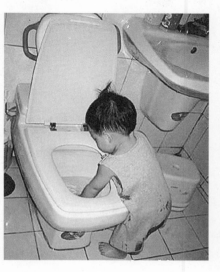

儿童卫浴主要使用场所与空间 – – – – – – – – – – – – – – – 幼儿园

78%城市家庭在儿童2岁时候就送儿童入幼儿园
幼儿园小朋友的年龄为2.5岁至6岁
99%幼儿园开园时间上班日到下午18：00没有洗澡的设备
家庭应该配合教学让儿童坚持好的习惯和学会洗澡

洗手 幼儿园——设备与卫生教育较完善

晓港中马路幼儿园　　番禺育蕾幼儿园

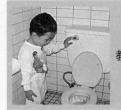

定时排便、便后冲厕

教育　　　　　　两岁半上幼儿园后会自己

漱口梳洗的教导练习

洗手
漱口93%
上厕所
不会自己洗澡88%

儿童卫浴主要使用场所与空间 – – – – – – – – – – – – – – – 家庭

家庭一 专门儿童卫生间

家庭二 在大人卫生间的无冲水系统产品

家庭三 与大人卫生间连通

不用了怎么办

很快就要用不了

很不搭配

浪费、替换麻烦

清洁麻烦、不干净、空间不协调

张女士 外企中层管理人员

孩子不到两岁自己睡，房间和父母相连，主卧卫生间和孩子的卫生间打通，大人和孩子有独立洗手盆马桶。

但没考虑孩子很快长大产品不合适孩子也要自己的独立空间，卫生间又要重新装修一次——浪费，拆后管道处理。

浪费、拆后管道处理

儿童卫浴主要使用场所与空间 - 家庭

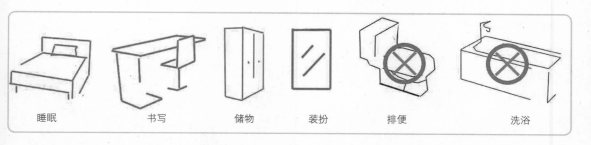

睡眠　　　　　　书写　　　　　　储物　　　　装扮　　　　排便　　　　　洗浴

儿童房　　　孩子也是主人　　他们也应该拥有自己的世界　　自小培养自我意识

80%有孩子的城市家庭都为两个居室以上且有两卫孩子有儿童房，但没有自己独立的卫浴空间使用客厕。

儿童卫浴主要使用场所与空间 - 公共场所

肯德基　　　　　　　麦当劳

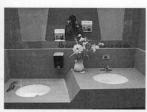 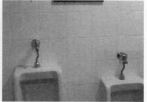

大部分为儿童提供卫生设施的场所都是在成人设备隔壁设置一个尺度小一点的设施。

不够高?

实际上这些设施只适合6-14岁的小朋友，10-14岁的小朋友也会使用成人的设施，2-6岁的小朋友还是需要成人的帮助才能使用。

市场调研
空间类型
提出问题
问题分析
环境问题
设计方向

市场调研

4 医院

直观问题：脏+乱

调研得出：医院厕所普遍有两个特征：一是味大，二是卫生脏、乱、差。比如地上湿漉漉，废纸篓满了无人清理，便池经常冲洗不干净。由于以上种种原因，求诊者普遍认为，作为医院这个特殊的地方，肯定沾满了细菌和病菌。因此，不到万不得已，人们一般不会在医院上厕所。

空间类型

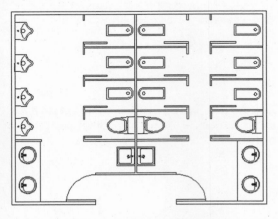

公共的卫生间形式大同小异。特点：使用人群多、使用密度大、卫生条件不好、容易交叉感染病毒。

非公共即病房内专属的卫生间。特点：该类多为住院病人所用，卫生条件相对于公共的要好，但是受到空间的限制，让人感觉比较压抑。

提出问题

医生
- 三者病菌的交叉感染问题
- 病菌的消除及如厕后病菌的再带入
- 带着尿瓶验尿——排泄过程及心理带来很多不便(功能+心理)

病人
- 身体虚弱不舒适的情况下如厕——心理上容易产生一些障碍.如:怕滑怕摔(心理方面)
- 验尿前在卫生间取尿的过程——该环节存在很多卫生、功能及心理上的问题(功能+心理)

家属
- 陪护如厕的情况——双方尴尬的情况(心理方面)
- 经过调研卫生间给人的第一感觉——脏(心理方面)

问题分析

带着吊瓶如厕

病人心理分析: 1. 如厕过程要一只手解决

　　　　　　　2. 吊瓶要高过头部(担心回血)

　　　　　　　3. 动来动去针管容易移位

　　　　　　　4. 不舒适的如厕过程

　　　　　　　5. 为什么有挂钩病人都不用

解决方法：该过程能不能成为卫生间的一个附加功能？

验尿

病人心理及存在问题分析：

检验者：

1.害羞心理

2.不能一次解决完(生理上的压抑)

3.尿杯的随意丢弃(卫生污染问题+资源浪费)

4.容易把尿液洒到地上或者手上(操作程序问题)

其他如厕者：

直观上形成视觉污染

心理上对医院卫生间产生一种脏的压抑

解决方法：能不能把这一过程结合产品系统化？

环境问题

脏乱 地面水迹斑斑 气味

结　论
Conclusion

Warning：医院是消除病菌的地方
　　　　而卫生间则成为传播病菌的源泉

设计方向

产品改良
Product improvements
技术 材料 生产工艺

环境
Environmen
环境 色彩 材质

健康 **+** 安全
Health　　Safe

功能
Function

心理
Psychologica

5 写字楼

市场调研

| 办公时间 | — | 朝九晚五 + 加班 |

| 办公内容 | — | 阅读 + 手写 + 会议 + 思考 + 汇报 + 电脑作业 |

办公职业病

心理压力
- 焦虑
- 疲劳
- 抑郁
- 人际沟通不畅

身体疾病

办公室综合症	—	头痛　困倦　咳嗽　皮肤瘙痒　眼睛不适
复印机综合症	—	头痛　头晕　眼与鼻咽发干
低头综合症	—	出汗　肩颈与上臂酸痛　间歇麻木
肌肉饥饿症	—	缺血缺氧　神经兴奋性降低　疲惫无力　肌肉萎缩
空调综合症	—	呼吸道干燥　鼻塞　头痛　感冒　关节酸痛　胸闷　憋气　恶心呕吐

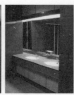

信 F48

金利来 F9

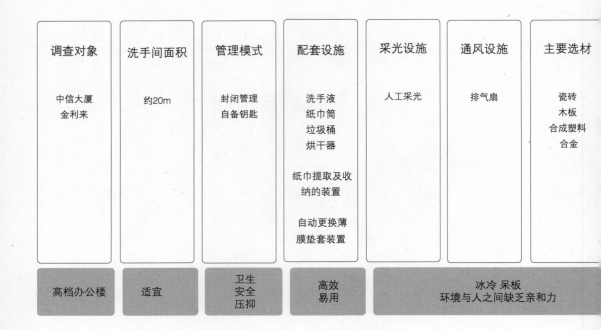

调查对象	洗手间面积	管理模式	配套设施	采光设施	通风设施	主要选材
中信大厦 金利来	约20m	封闭管理 自备钥匙	洗手液 纸巾筒 垃圾桶 烘干器 纸巾提取及收纳的装置 自动更换薄膜垫套装置	人工采光	排气扇	瓷砖 木板 合成塑料 合金
高档办公楼	适宜	卫生 安全 压抑	高效 易用		冰冷 呆板 环境与人之间缺乏亲和力	

问题分析流程

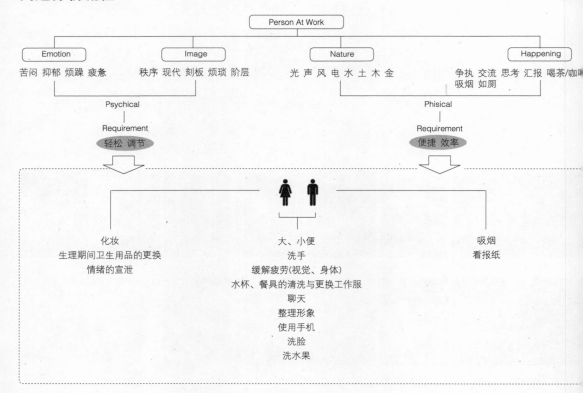

Person At Work

Emotion — Image — Nature — Happening

苦闷 抑郁 烦躁 疲惫　　秩序 现代 刻板 烦琐 阶层　　光 声 风 电 水 土 木 金　　争执 交流 思考 汇报 喝茶/咖啡
吸烟 如厕

Psychical　　　　　　　　　　　　　　　　　　Phisical

Requirement　　　　　　　　　　　　　　　Requirement

轻松 调节　　　　　　　　　　　　　　　　便捷 效率

化妆
生理期间卫生用品的更换
情绪的宣泄

大、小便
洗手
缓解疲劳(视觉、身体)
水杯、餐具的清洗与更换工作服
聊天
整理形象
使用手机
洗脸
洗水果

吸烟
看报纸

吸烟　洗手间里没有专门为吸烟所准备的烟灰缸，烟灰或烟头被丢在小便池、大便池或地上。

看报纸　有些人习惯将报纸带进洗手间看，但是却没有带走的习惯，随手丢在洗手盆旁边或将垃圾桶塞满。

Men's Activity In Toilet

大、小便　男士使用蹲便或坐便器，大小便同时进行时，易尿到便池外面(便池长度不宜)。

洗手　洗手液的残余液体滴在洗手台上，员工洗完手仓促促将水甩得到处都是。

缓解疲劳（视觉、身体）　由于洗手间的不卫生或光线的昏暗，造成与工作时同样的压抑感。

水杯、餐具的清洗　普通洗手间的水龙头较低较长的杯子无法清洗；不卫生的环境不允许暂时搁置。

更换工作服　由于条件限制，更换工作服只能在洗手间进行，更换工作服裤子需要脱鞋，行为极其不便。

聊天　员工喜欢在工作之余聊天和交流，但是洗手间的环境甚至让人连开口都有心理障碍。

Women's Activity In Toilet

整理形象　照镜子的时间比上厕所的时间还要长，女员工尤甚。

使用手机　涉及隐私话题，员工会选择去洗手间打电话；出于不慎，手机掉进马桶里是常见现象。

洗脸　洗脸的时候，水很容易溅到洗手台或地上。

洗水果　不得已，去卫生间洗水果的心情与洗手间的环境产生纠葛。

化妆　由于洗脸池的阻挡，人与镜子之间的距离被拉长，不方便女士化妆或补妆。

卫生用品的更换　办公空间不同于其他公共场合，女士卫生品的丢弃，会与下一个使用洗手间的人产生尴尬，也涉及垃圾回收的问题。

情绪的宣泄　女性相对男性心理较脆弱，承受不住的时候会在卫生间哭，以宣泄情绪，但是不愿意让别人看见。

提取需求

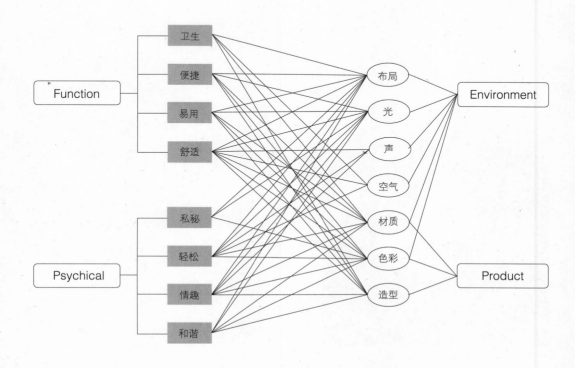

性质定位

Current Situation
环境现状

冰冷、严谨的工作环境 寂寞、呆板的卫生间环境

Futural Position
设计方向性质定位

冰冷、严谨的工作环境 VS 轻松、舒适的卫生间环境

主题方向

6 商业中心

空间调研

常见功能配置

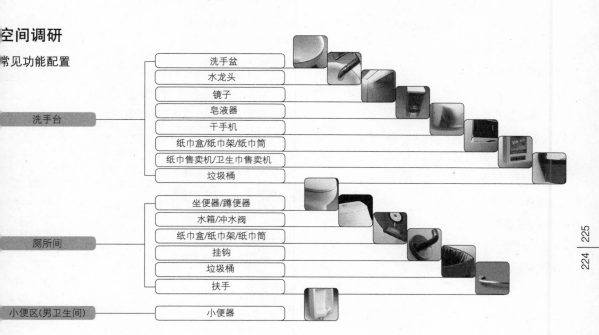

洗手台
- 洗手盆
- 水龙头
- 镜子
- 皂液器
- 干手机
- 纸巾盒/纸巾架/纸巾筒
- 纸巾售卖机/卫生巾售卖机
- 垃圾桶

厕所间
- 坐便器/蹲便器
- 水箱/冲水阀
- 纸巾盒/纸巾架/纸巾筒
- 挂钩
- 垃圾桶
- 扶手

小便区(男卫生间)
- 小便器

人群调研

商业中心卫生间使用人群及其特点

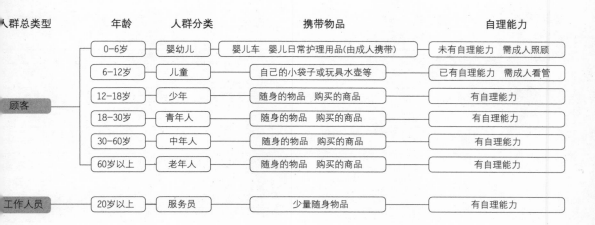

人群总类型	年龄	人群分类	携带物品	自理能力
顾客	0-6岁	婴幼儿	婴儿车 婴儿日常护理用品(由成人携带)	未有自理能力 需成人照顾
	6-12岁	儿童	自己的小袋子或玩具水壶等	已有自理能力 需成人看管
	12-18岁	少年	随身的物品 购买的商品	有自理能力
	18-30岁	青年人	随身的物品 购买的商品	有自理能力
	30-60岁	中年人	随身的物品 购买的商品	有自理能力
	60岁以上	老年人	随身的物品 购买的商品	有自理能力
工作人员	20岁以上	服务员	少量随身物品	有自理能力

行为调研

如厕

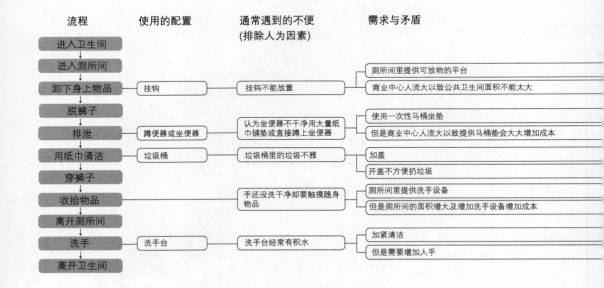

流程	使用的配置	通常遇到的不便 (排除人为因素)	需求与矛盾
进入卫生间			
进入厕所间			
卸下身上物品	挂钩	挂钩不能放置	厕所间里提供可放物的平台 商业中心人流大以致公共卫生间面积不能太大
脱裤子			
排泄	蹲便器或坐便器	认为坐便器不干净用大量纸巾铺垫或直接蹲上坐便器	使用一次性马桶坐垫 但是商业中心人流大以致提供马桶垫会大大增加成本
用纸巾清洁	垃圾桶	垃圾桶里的垃圾不雅	加盖 开盖不方便扔垃圾
穿裤子			
收拾物品		手还没洗干净却要触摸随身物品	厕所间里提供洗手设备 但是厕所间的面积增大及增加洗手设备增加成本
离开厕所间			
洗手	洗手台	洗手台经常有积水	加紧清洁 但是需要增加人手
离开卫生间			

洗手

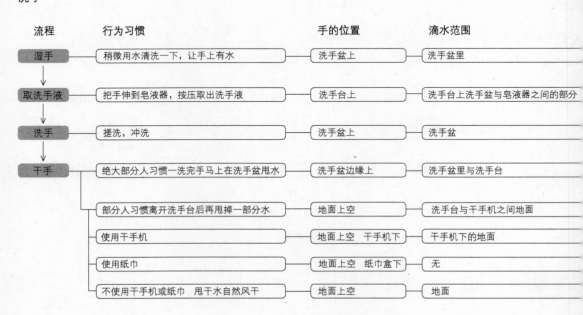

流程	行为习惯	手的位置	滴水范围
湿手	稍微用水清洗一下，让手上有水	洗手盆上	洗手盆里
取洗手液	把手伸到皂液器，按压取出洗手液	洗手台上	洗手台上洗手盆与皂液器之间的部分
洗手	搓洗，冲洗	洗手盆上	洗手盆
干手	绝大部分人习惯一洗完手马上在洗手盆甩水	洗手盆边缘上	洗手盆里与洗手台
	部分人习惯离开洗手台后再甩掉一部分水	地面上空	洗手台与干手机之间地面
	使用干手机	地面上空　干手机下	干手机下的地面
	使用纸巾	地面上空　纸巾盒下	无
	不使用干手机或纸巾　甩干水自然风干	地面上空	地面

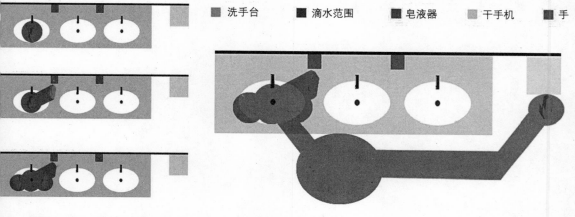

■ 洗手台 ■ 滴水范围 ■ 皂液器 ■ 干手机 ■ 手

人洗手后，洗手台与地面就有一定量的水。

结论：

1.商业中心的公共卫生间的使用者通常携带大量物品，但通常没有足够的空间配置满足这一要求。

2.人的行为习惯以及卫生间的布局导致洗手台及地面经常积水。

MAR.15

设计成果展示·临建组

黄江霆 江仲仪 魏桦 林略西 林远合 安娃 何休 刘希蓝 潘琳 陈宁

—JUN.8

临建A组

组员：黄江霆、江仲仪、魏　铧、林略西

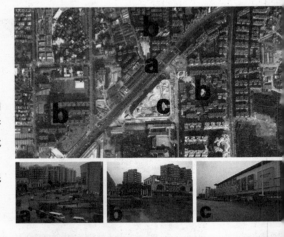

项目背景

　　建筑基地位于公共广场的三叉路口(图)，有几大问题，同时又有几大优势。位于车流集中的国道旁边，噪声问题比较严重；南方强烈的日照也是建筑面临的一个很重要的问题。但优势也是非常明显，它的交通非常方便，基地位置信息流量大，作为一个酒吧，它的噪声也是一个比较严重的问题，周围居民区比较多，控制噪声是建筑需要解决的重要问题。

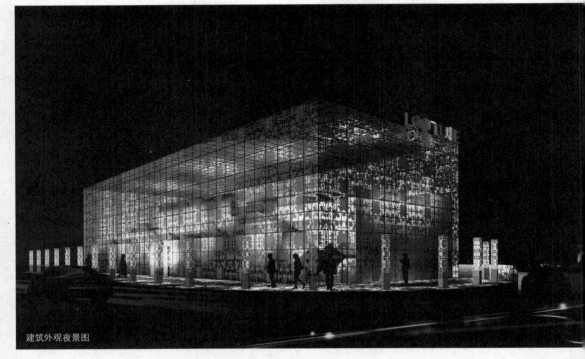

建筑外观夜景图

我们提出双层表皮的概念
双层表皮

外表皮作为物理表皮合信息表皮，解决建筑的环境问题，同时利用其信息量大的优势传达建筑信息，利用广告招商创造商业利润。

设施成为整个商场的信息传达站。利用外立面的视觉传达资源,对立面进行整合设计，进行广告招商，通过平面广告和多媒体形式进行信息传达与展示。设施内成为临时商业活动的举行地，通过活动传达商场内部的商业信息。

建筑外观日景图 建筑室内二层空间

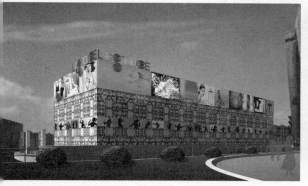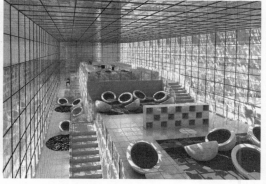

BOX IN BOX
盒子套盒子 空间套空间 封套结构

BOX WITH BOX
盒子与盒子的连接 标准化可变性

BOX BETWEEN BOX
空间与空间 灰色空间 过渡空间

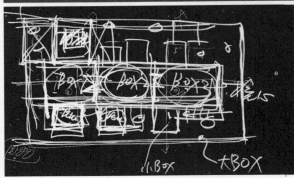

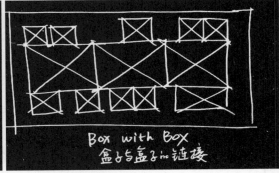

BOX IN BOX

　　外表皮是一个大的盒子，也就是建筑的物理和信息表皮，内部由若干个模数化的小盒子组成。

BOX WITH BOX

　　盒子与盒子之间通过标准化物件进行灵活组装和连接，形成多种组合方式。

BOX BETWEEN BOX

　　盒子与盒子之间形成建筑灰空间(交通空间 绿化 过渡空间)。

　　一层空间的高低不等形成二层空间的错落关系，二层形成一个高低不等划分不同区域的空间，与一层空间通过错层达到视觉的直接交流。

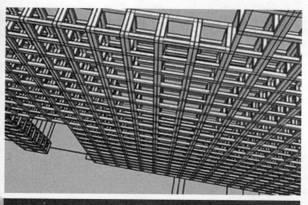

建筑模数

标准化构件,标准化生产,可灵活组装,拆卸,可回收

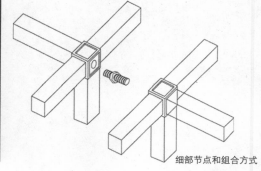

细部节点和组合方式

建筑外表皮以1m×1m的模数进行设计。内部结构以标准化物件进行组装,标准的模数使结构体组合拆卸都非常方便。

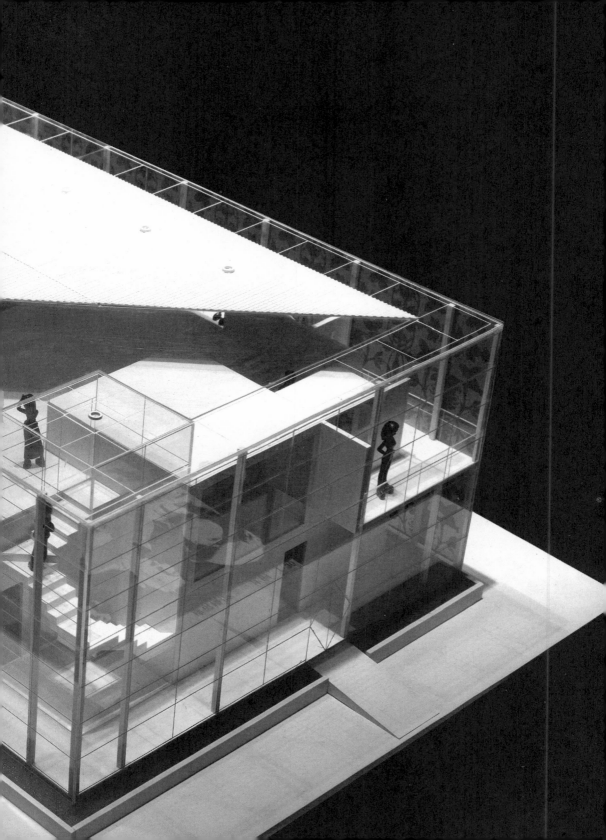

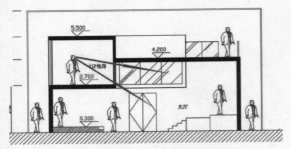

二层包房与大厅空间形成错层空间，包房与大厅，包房与二层公共空间，包房与通道形成互动。二层公共空间与一层大厅打通，共享一层大厅气氛。

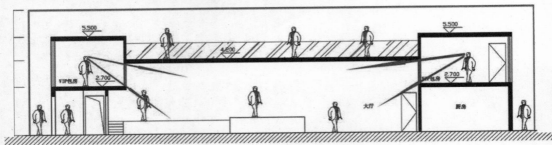

灯光 表皮与建筑

外表皮设计成玻璃幕墙结构，将图案印刷在整个外表皮玻璃上，图案作为整个酒吧符号象征，传达了酒吧的信息。阳光照射，通过内部贴防爆隔热膜，减少建筑的能耗，同时也起了阻隔视线的作用。整个建筑以最简洁的立方体形式出现，半透明的玻璃表皮完全融入周围的环境。夜间通过电脑对LED灯光的控制，使建筑纯粹成为光与色的舞台。建筑形式在这里被完全消解。

夜景灯光模拟

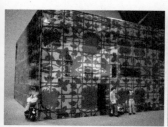

实体空间模拟

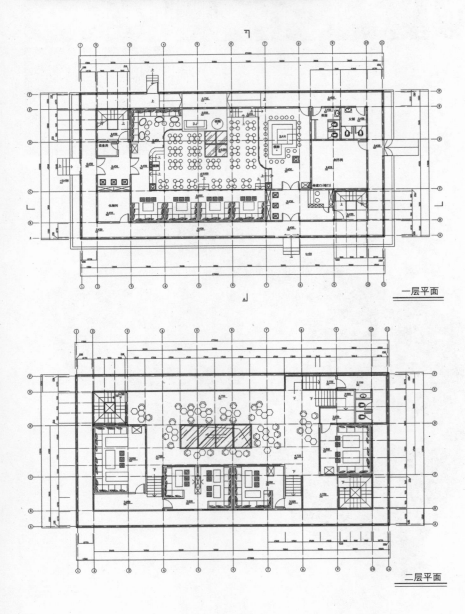

一层平面

二层平面　建筑结构深化图纸

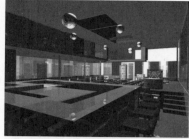
一层空间透视

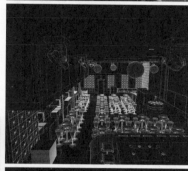
一层空间透视

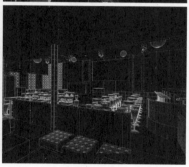
二层俯视图

大厅空间概念草图

平面与空间布局
人气 拥挤 "满" "聚"

装饰 符号 风格
中性 低调奢华（内敛） 混搭 迷幻

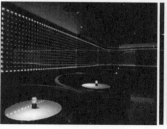

　　室内设计延续表皮元素，外表皮图案符号被延伸到室内设计和软装饰设计，放弃一味的前卫和西化，追求一种内敛的、低调的奢华风格，偏向中性，能适合酒吧的定位，和经营成一体化，从装修、家具、配饰到员工的服装、服务一体化，力求创造独特的品牌文化。整个室内的设计采取混搭的手法，将工业的材料与新古典的元素符号柔和地搭配起来，整个场基调定为高档的黑色，大量LED灯的运用在这个空间产生无限的变化，大量运用镜面材料，使空间延伸、迷幻。

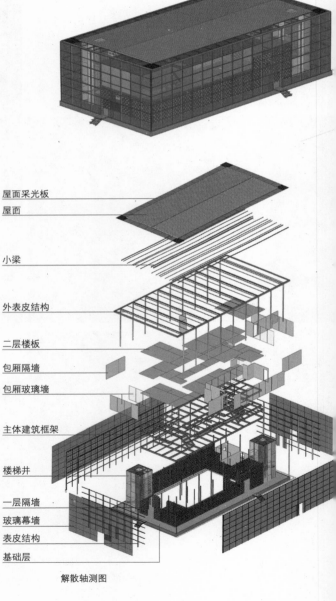

建筑表皮

基础平面

基础

柱网

内建筑框架

屋面采光板
屋面

小梁

外表皮结构

二层楼板
包厢隔墙

包厢玻璃墙

主体建筑框架

楼梯井

一层隔墙
玻璃幕墙
表皮结构
基础层

解散轴测图

一层内隔墙

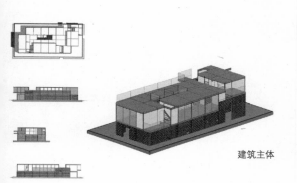

建筑主体

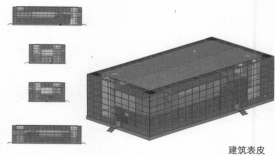

建筑表皮

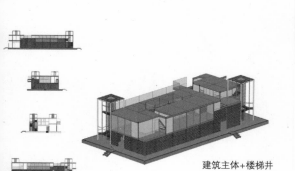

建筑主体+楼梯井

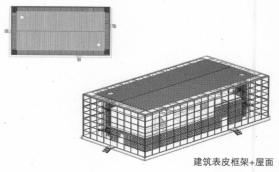

建筑表皮框架+屋面

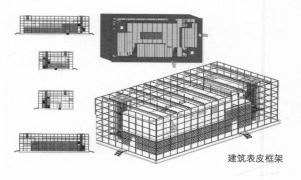

建筑表皮框架

细部节点
楼梯井

室内包房平面标识

Logo设计

酒吧宣传海报

服务员与DANCERS服装

VI系统与室内应用

酒吧名字：乐诱lostcube 迷失立方

主题形象：皇帝 女皇 高雅脱俗

服装：紫黑色调 植物图案

室内纹样（表皮、家具、地毯）

二层空间效果

建筑深化
结构细化 节点构造细化

室内深化
室内平面 立面 剖面 效果图制作

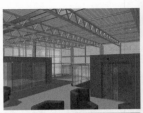

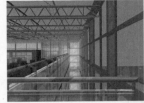

轴测图

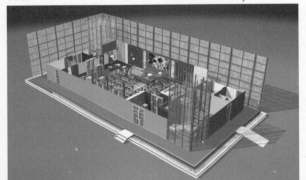

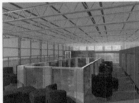

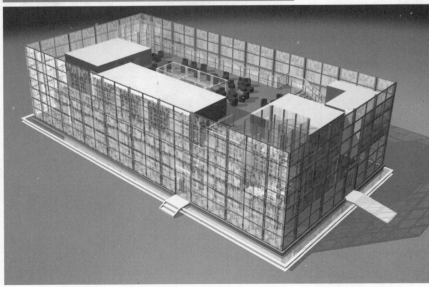

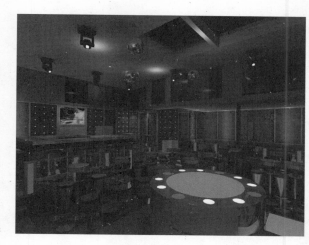

立面与平面渲染效果

大厅空间渲染图

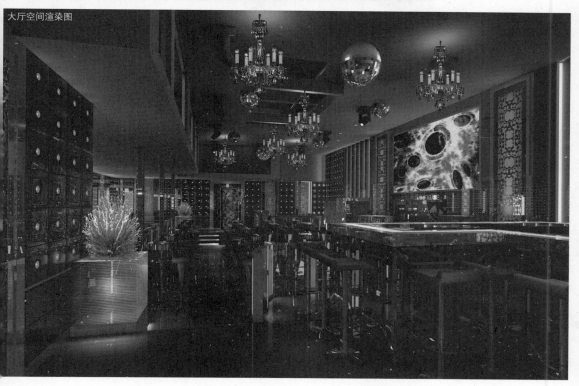

临建B-1组

组员：潘琳 陈宁 何休

临建B-1组设计方案

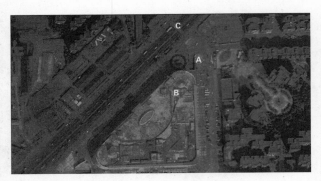

项目背景：

项目基地位于广州市南海黄岐嘉洲广场的门前广场空地，占地面积400m²，长30m，宽13m。项目要求在符合法律法规要求下用临时性的建构手段在此设计一个很"正"的夜场。依据法规，临时性的建筑限高7m，且沿街建筑需向街道退让5m。

A 项目用地

B 南海嘉洲广场

C 国道325

方案说明：

中文名称：井.点

英文名称：[WELL.POINT]

此夜场空间位于广州市南海黄岐嘉洲广场的门前广场，用地面积小且狭长，其中必须与沿街退让的距离和地下停车场的风井位置这两个因素对设计影响极大。我们使用临时性建筑的总思路，意图打造一个饱满的体验空间。在完成和实现临时性概念过程中起最重要作用的就是材料。空间中一个无处不在的元素是金属网格，建筑结构、楼板、墙面装置都使用这种元素，它被视之为该方案主题——"井.点"的具象表现并决意将之进行到底。如上部空间的地面采用金属网格便于视线的交流以建构起空间的互动关系。金属网格以四格为一单元，方便搬运、拆装、组合，适应各连锁及夜场的统一推广需要。空间外观简洁明了，界面处理充分考虑项目所处地域杂乱的情况，以简单引起关注，并在信息传达的细节处理上着重墨。内部空间的体验设计依据给甲方的经营模式策划，在时间段颜色属性的运用中配置了6个空间节点来承担空间中的体验功能，构成一个三维立体的中心"装置"，达到让热烈气氛感染空间中各个角落的效果。

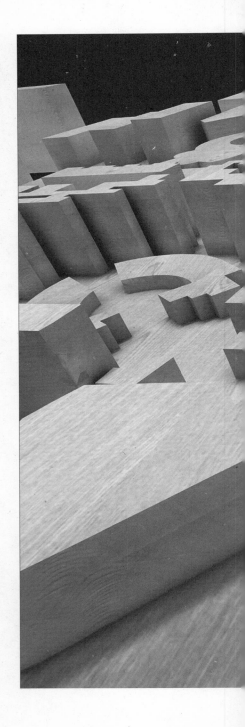

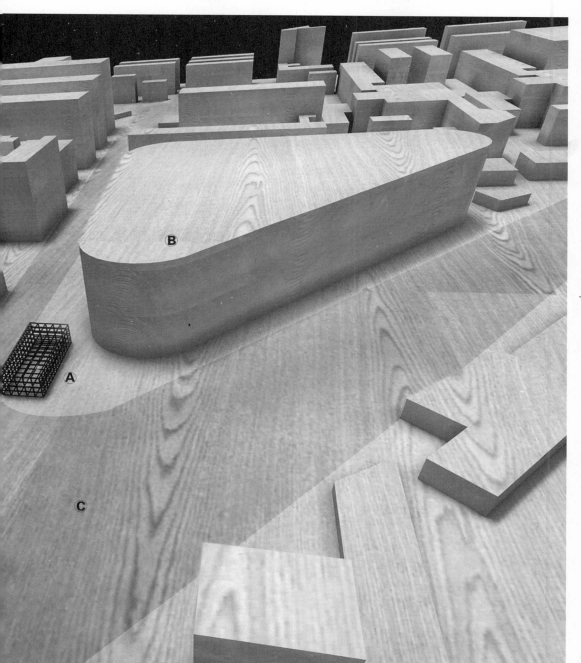

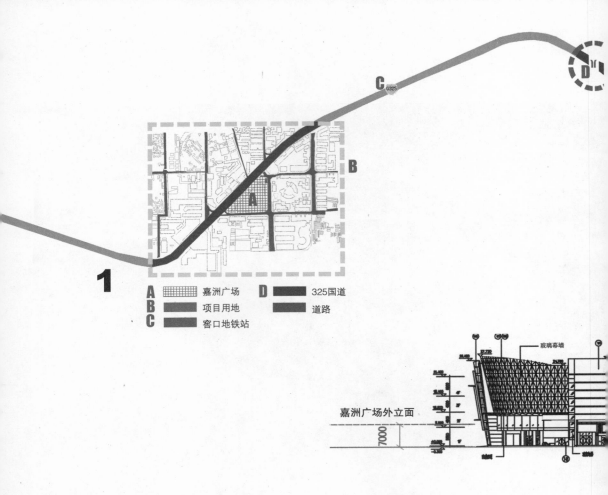

A	嘉洲广场	D	325国道
B	项目用地		道路
C	窖口地铁站		

嘉洲广场外立面

项目用地分析

图1——地段路网分析图。比邻325国道，往东直通广州市区，交通便利。背后的嘉洲广场体量巨大，是该区域通路的地标性建筑。

图2——功能区域分析图。该点被西面老工厂、北面住宅区、东面公寓住宅区所包围，是该地域最重要的娱乐商业中心。

图3——人群规类分析图。车流的巨大帮助了影响力的传播，商业中心的地段和面向居住集中区域使人群以休闲和放松为特征。

图4——建筑限高7m。

图5——占地范围和嘉洲广场地下车库入口，沿街退让5m。

图6——嘉洲广场地下停车场风井位置对项目用地的影响很大。

图7——空间界面对外界信息传达的程度分析。

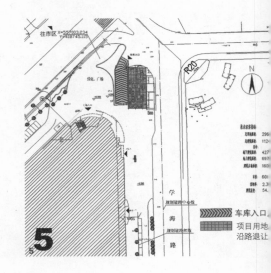

车库入口

项目用地
沿路退让

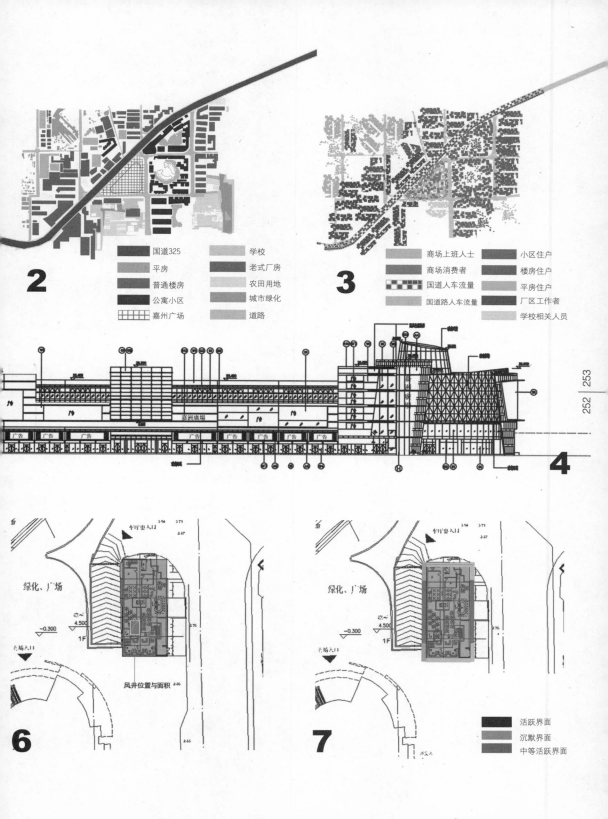

2

国道325
平房
普通楼房
公寓小区
嘉州广场
学校
老式厂房
农田用地
城市绿化
道路

3

商场上班人士
商场消费者
国道人车流量
国道路人车流量
小区住户
楼房住户
平房住户
厂区工作者
学校相关人员

4

6

绿化、广场

风井位置与面积

7

绿化、广场

活跃界面
沉默界面
中等活跃界面

方案设计策划说明：

　　处于二线城镇地区的该项目，类型定位不宜过于高档，创意应建立在以聚人气，制造气氛为主的娱乐模式上。整合现有夜场的几大类型，从体验空间的角度切入，我们只考虑如何让"啤酒＋跳舞＋SHOW"这个通用模式更加好玩与吸引，放大玩家自带娱乐模式的部分初步尝试在方案中体现。

"井.点"空间与节点配置功能操作策划图：

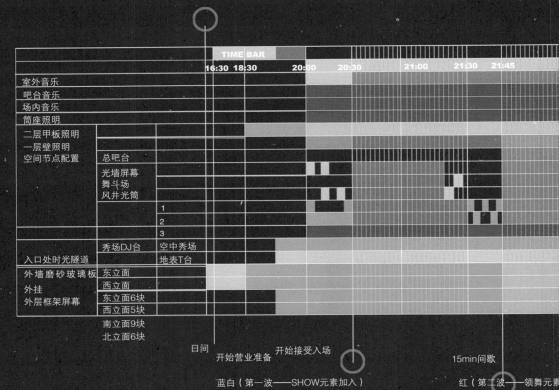

日间　开始营业准备　开始接受入场　　　　　　　　15min间歇

蓝白（第一波——SHOW元素加入）
　　　　节点功能以引导顾客
进入气氛为主题，内容以
SHOW带动。顾客行为是落座
饮酒观看。

红（第二波——领舞元素加动）
加入夜场专业的以带动气氛并指向观众互动
的的表演元素，煽动顾客互动感染整个舞场。在后
分配置的舞斗场空间节点开始使用，让顾客带进玩
式，风井光筒和光墙屏幕充分配合，混合整个场
表演与大众的参与两方元素，方式如使用光屏对屏
同步看到的舞斗场表演进行投票抽奖等夜场游戏模式

1 从外观开始就以屏幕幕墙为装置，使外界面能传达甚至同步传达内部空间的内容，同时取得室内外一体化的第一点统一。

2 内部空间再以光墙幕墙重复外观印象并强调，并且凝聚内部空间视线，幕墙中的空中秀场带动全场气氛。与此呼应的，一个概念性的舞斗场嵌在空中秀场的对面，其功能使用以玩家自带娱乐方式这个亮点区别于专业表演人员使用的空中秀场，而利用用地限制条件所巧妙设置的风井光筒，以影像的方式在两者之间穿插互动。

3 一层地表的T台、筒座等节点设置让中井乡三维化立体化，达到"充斥"的强烈效果。

4 吧台区闹中取静，为不同需要顾客提供多一种

5 有功能和视觉的双重优势的金属网格元素用取得室内外一体化的第二点统一。

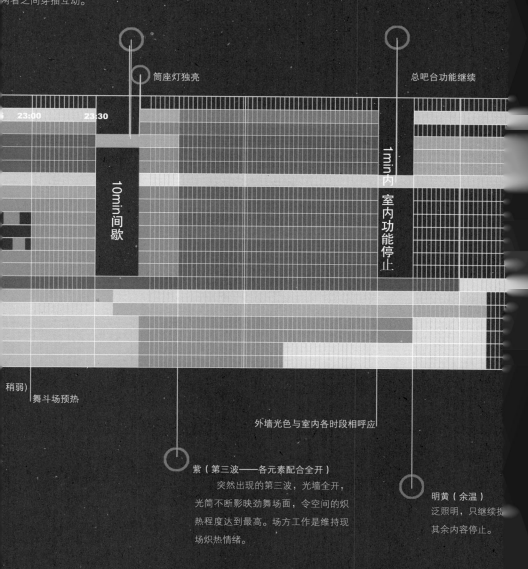

筒座灯独亮

总吧台功能继续

23:00　　23:30

10min间歇

1min内 室内功能停止

稍弱)
舞斗场预热

外墙光色与室内各时段相呼应

紫（第三波——各元素配合全开）
突然出现的第三波，光墙全开，光筒不断影映劲舞场面，令空间的炽热程度达到最高。场方工作是维持现场炽热情绪。

明黄（余温）
泛照明，只继续损其余内容停止。

设计应对

　　本项目外环境杂糅，具有典型的一线城市与二线城市结合部的特征——杂乱却富含生机，对应的在本设计的建筑外观形态上，中性、涵蓄、静默成为主调，其意在以单纯含蓄引发周边关注。同时在另一方面，外观各界面又必须充分应对该地巨大的人车流量，利用其张显存在并向外传达信息，以有利项目的经营。在应对项目的使用临时性建筑方式的要求上，建筑体设计采用轻钢结构构架，南北立面的屏幕墙搭接在主结构上，东西立面在内墙围护外外挂双层波纹复合板，室内空间构筑大量采用金属网格表皮与轻钢支承结构，以满足"方便搬运、拆装、组合，适应各连锁及夜场的统一推广需要"这个目标。同时无处不在的金属网格元素使建筑与室内空间取得了形式统一。

　　西立面隔着车库入口隧道面对嘉洲广场正门广场，可以被国道325上的车流看到，在建筑的西南转角与西北转角各设计三块屏幕幕墙，其余面积都以外挂的波纹复合板填充，大面积的单纯波纹复合板表皮使建筑体简单沉默，以期引发关注，同时结合屏幕幕墙能精到地传达信息。

　　南立面由于处于用地进深感最好的方向，同时能利用嘉洲广场东面广场空地聚集人流，设计为建筑的主入口，这个面最为活跃，入口隐藏在14块划一的屏幕幕墙之中，外墙同时可承担一定程度的户外活动背景墙。

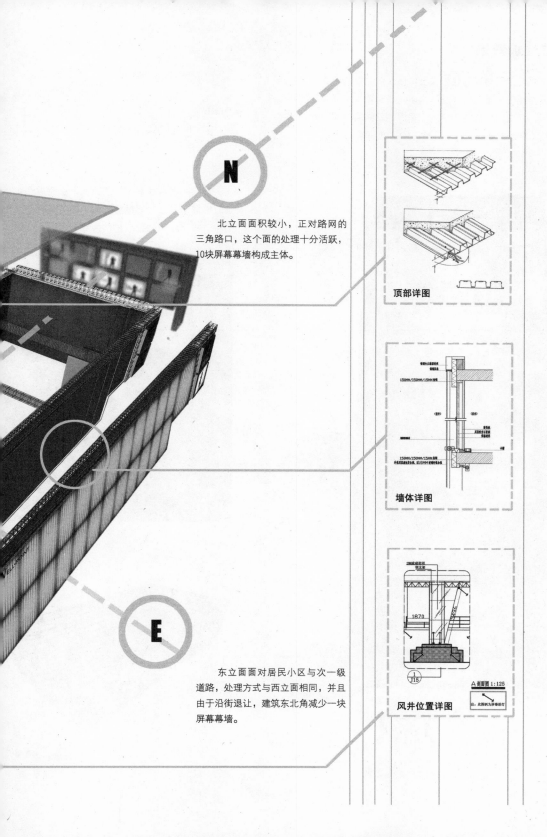

N

北立面面积较小，正对路网的
三角路口，这个面的处理十分活跃，
10块屏幕幕墙构成主体。

顶部详图

墙体详图

E

东立面面对居民小区与次一级
道路，处理方式与西立面相同，并且
由于沿街退让，建筑东北角减少一块
屏幕幕墙。

风井位置详图

双层叠加效果

　　外观开始以屏幕幕墙为装置，使外界面能传达甚至同步传达内部空间的内容。内部空间再以光墙幕墙重复外观印象并加以强调，双重的印象叠加令人记忆深刻，并且空间中大量运用的网格元素继续强化这种"井格"的视觉印象。

　　项目的要求是临时性的建筑，在完成和实现临时性概念过程中起最重要作用的就是材料。我们将"井"字格的钢结构作为整个建筑空间的构成元素，其构造了最小的结构单元，也形成了最大的节点配置。

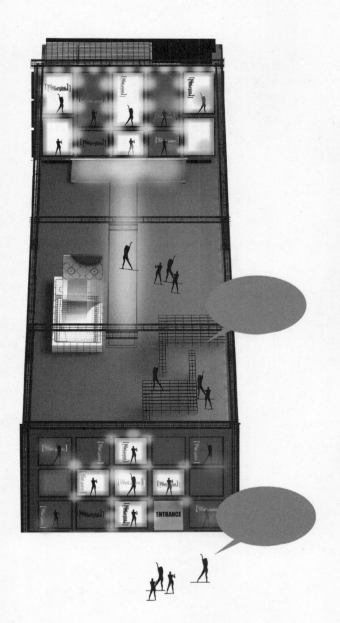

室内构造单元

网格空间

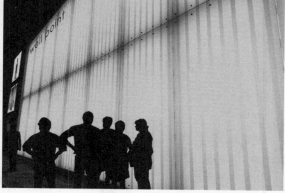

细部效果

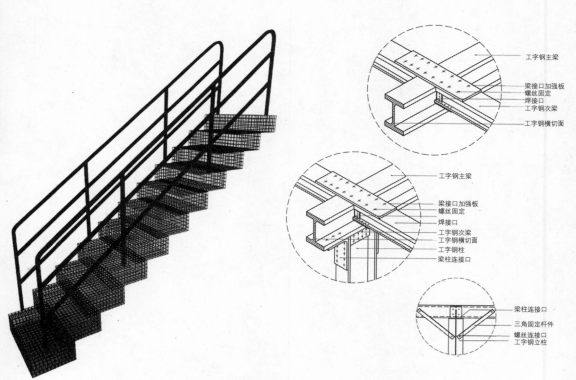

网格楼梯

工字钢主梁

梁接口加强板
螺丝固定
焊接口
工字钢次梁

工字钢横切面

工字钢主梁

梁接口加强板
螺丝固定
焊接口
工字钢次梁
工字钢横切面
工字钢柱

梁柱连接口

梁柱连接口

三角固定杆件

螺丝连接口
工字钢立柱

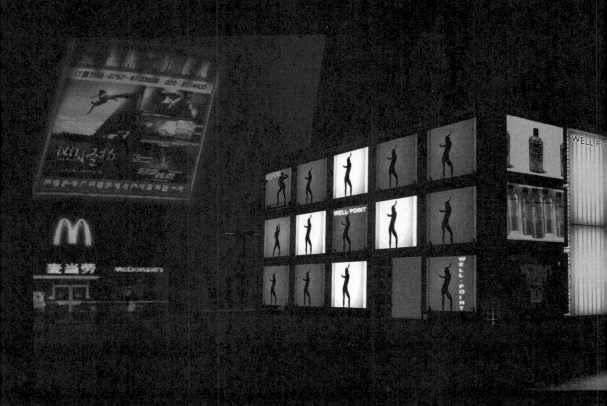

建筑日间外观

　　建筑外观比较单纯，一个密闭的方盒子，东西立面不做过多修饰，以半透明的波纹复合板为主，只配合5块屏幕传达信息。东立面一层为向沿街道路退让5m，做了梯级处理。

建筑夜间外观
　　夜间4个对外界面全部展开，东西立面以光色一改日间沉默的状态向外展示，而南北两个立面配置的方格屏幕幕墙则更加是不断传达着夜场的浓烈情绪。"WELL.POINT"的LOGO则出现在屏幕幕墙中。

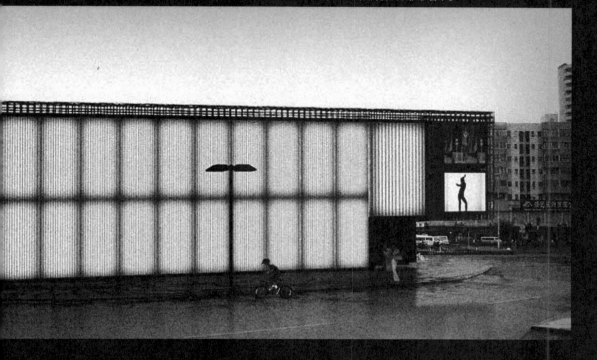

设计概念：

　　迅速聚集人气是夜场的重点，将本项目狭小的空间最大限度地使用，运用空间中心环绕人群的思路安排空间的布局，形成了中井的内部形态。

中井空间布局

体验空间：

　　空间中设置了6个空间节点，在使用功能上相互关联，形成了三维的立体连续，其各自的地位一反以往的从属关系，而是各有其侧重与参与者，没有任何一个点空间体验都是不完整的，其共同联系成一个空间中的装置整体，这个装置就叫"聚集"。

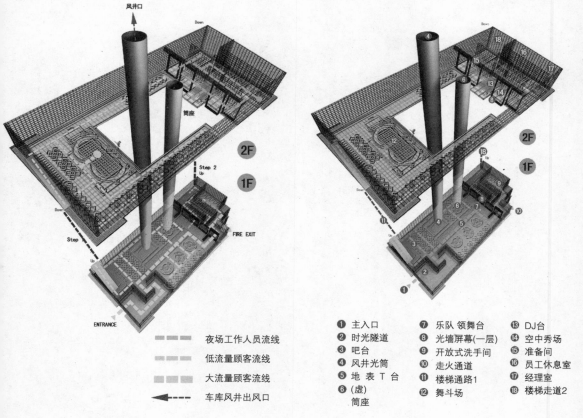

夜场工作人员流线

低流量顾客流线

大流量顾客流线

车库风井出风口

① 主入口	⑦ 乐队 领舞台	⑬ DJ台
② 时光隧道	⑧ 光墙屏幕(一层)	⑭ 空中秀场
③ 吧台	⑨ 开放式洗手间	⑮ 准备间
④ 风井光筒	⑩ 走火通道	⑯ 员工休息室
⑤ 地 表 T 台	⑪ 楼梯通路1	⑰ 经理室
⑥ (虚) 筒座	⑫ 舞斗场	⑱ 楼梯走道2

节点配置与空间体验

体验空间：

空间中设置了6个空间节点。在使用功能上相互关联，形成了三维的立体连续，其各自的地位一反以往的从属关系，而是各有其侧重与参与者，没有任何一个点空间体验都是不完整的，其共同联系成一个空间中的装置整体，这个装置就叫"聚集"。

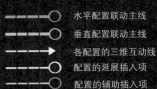

- ○ 水平配置联动主线
- ○ 垂直配置联动主线
- → 各配置的三维互动线
- ○ 配置的延展插入项
- ○ 配置的辅助插入项

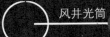

风井光筒 E

E垂直线

解决用地限制条件的垂直设置，贯通一二层空间并向三个面产生影响。

舞斗场 **C**

总吧台 **A**

AB联线

一层空间中的水平配置联动主线。A（总吧台）为空间中盈利所设置的主控点。B（地表T台）为"平民"参与的设置，功能中其是"虚隐"的T台。A、B点合辅助设置点G、I，沟通上下与纵深。

A/B

G辅助项

连接A与二层，加强A的空间控制力。

格子通道 **G**

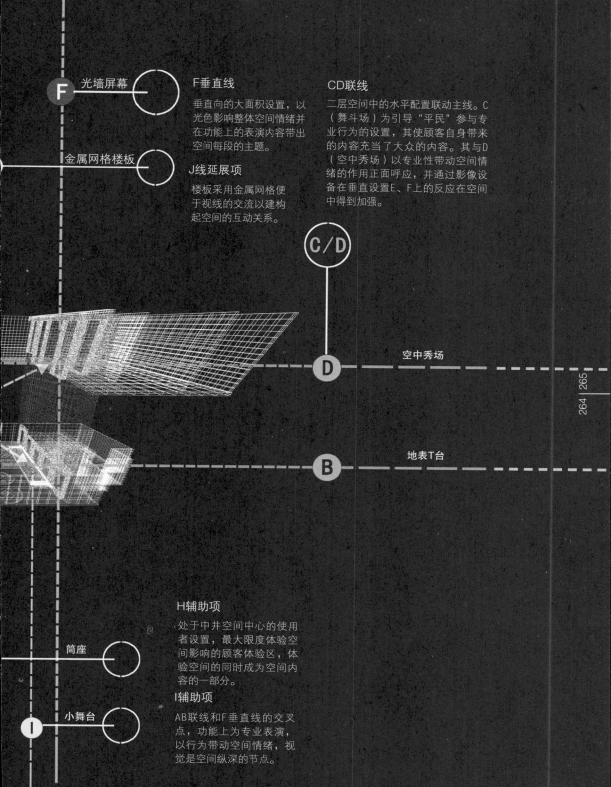

F 光墙屏幕

F垂直线

垂直向的大面积设置，以光色影响整体空间情绪并在功能上的表演内容带出空间每段的主题。

金属网格楼板

J线延展项

楼板采用金属网格便于视线的交流以建构起空间的互动关系。

CD联线

二层空间中的水平配置联动主线。C（舞斗场）为引导"平民"参与专业行为的设置，其使顾客自身带来的内容充当了大众的内容。其与D（空中秀场）以专业性带动空间情绪的作用正面呼应，并通过影像设备在垂直设置E、F上的反应在空间中得到加强。

C/D

D ──── 空中秀场

B ──── 地表T台

筒座

H辅助项

处于中井空间中心的使用者设置，最大限度体验空间影响的顾客体验区，体验空间的同时成为空间内容的一部分。

I 小舞台

I辅助项

AB联线和F垂直线的交叉点，功能上为专业表演，以行为带动空间情绪，视觉是空间纵深的节点。

空间节点深化

　　空间节点的深化与光色运用很有关系，在符合统一功能划分
下每个节点的形态、体量与位置都在光色的搭配中深化设计。

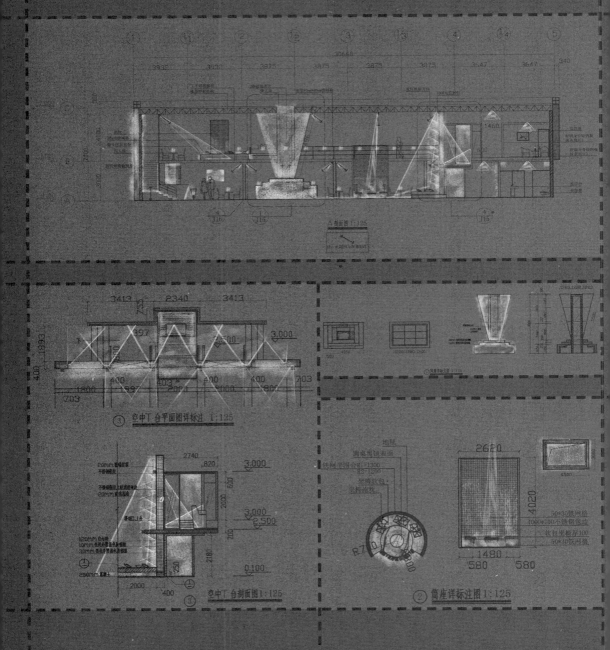

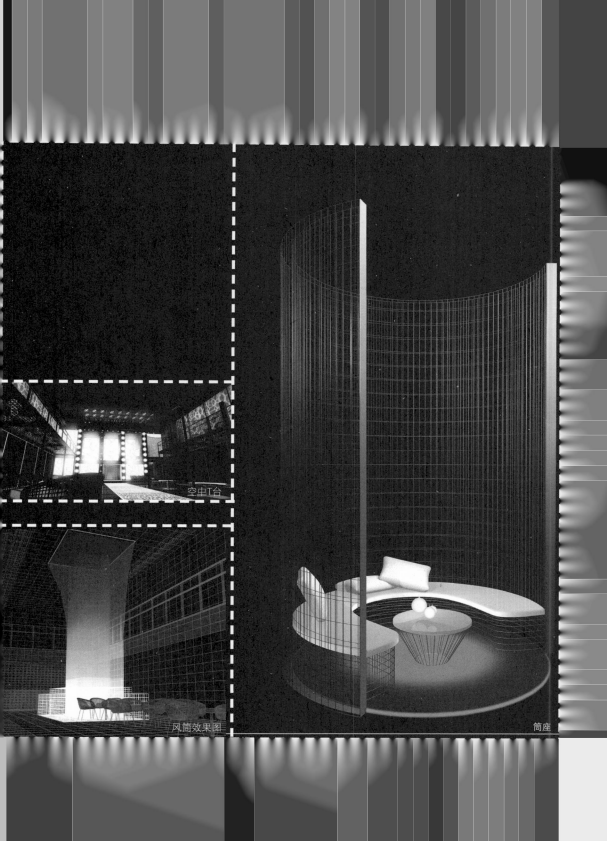

空中T台

风筒效果图

筒座

深化室内效果图

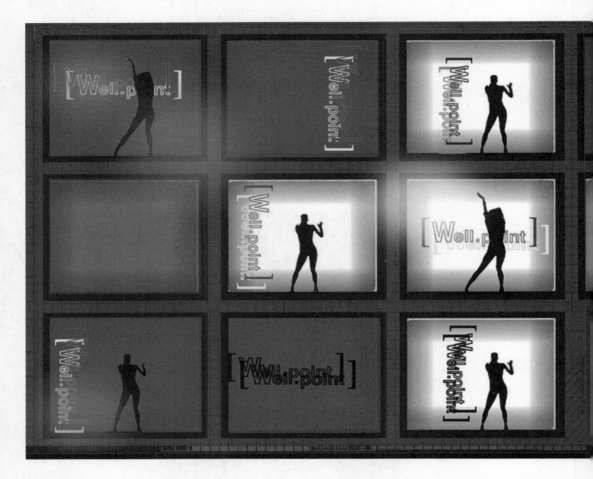

外墙灯光效果

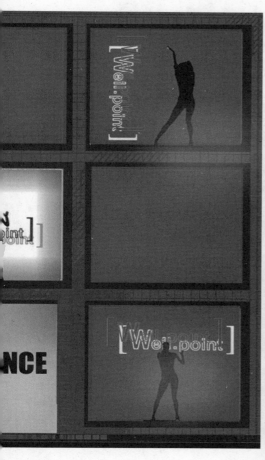

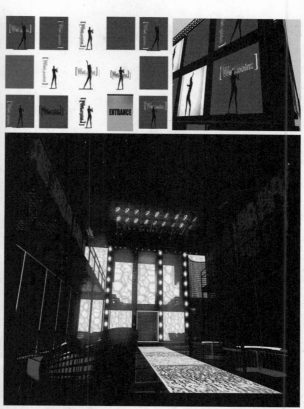

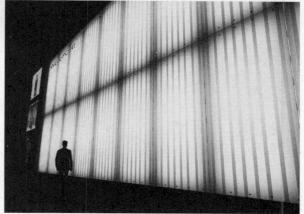

临建B-2组

组员：安娃 刘希蓝

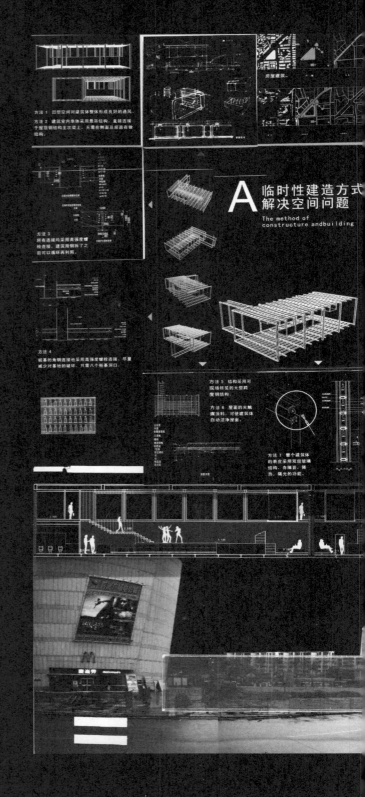

方法 1 回型空间对建筑整体形成良好的通风。

方法 2 建筑室内单体采用悬吊结构，直接连接于屋面钢结构主次梁上，无需在侧面及底面有微结构。

方法 3 所有连接均采用高强度螺栓连接，建筑用钢拆除了之后可以循环再利用。

方法 4 桩基的角钢连接也采用高强度螺栓连接，尽量减少对基地的破坏，只需八个桩基洞口。

A 临时性建造方式解决空间问题

The method of constructure andbuilding

方法 5 结构采用可现场拼装的大型跨度钢结构。

方法 6 屋面的光触媒涂料，可使建筑体自动洁净墙面。

方法 7 整个建筑体的表皮采用双层玻璃结构，有隔音、隔热、隔光的功能。

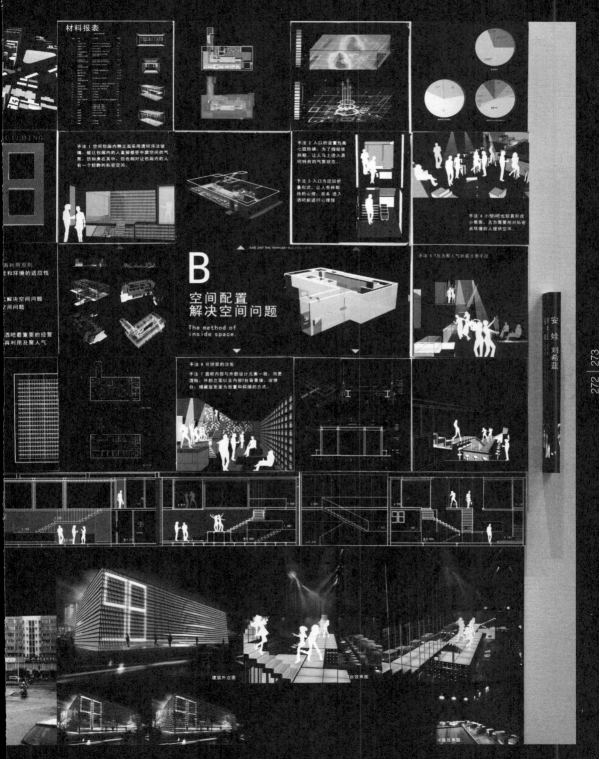

空间形态推敲

地基大样图手稿

地基大样图手稿

吊装包厢设想

建筑框架

建筑框架

吊装包厢管道

B 设计价值

设计价值主要是通过以下方面体现:
1.以空间配置解决空间问题
2.以临时性建造方式解决空间问题
3.以人文文化解决空间问题
4.以广义地域性解决空间问题

　　酒吧,这种娱乐性的商业场所,是一个让人放松,情绪发生剧烈变化的场所空间。并且是要赢利的。因此,面对这样一个实际项目,我们要紧紧抓住来酒吧消费人的心,抓住酒吧投资者的心,也抓住老师的心,这样才能使我们整个方案得到三赢的局面,好好的进行下去。

　　临时性酒吧有它特殊的存在价值。"临时性"有"流动"的和灵活变换的意思。临时性建筑应可适应不同的要求,作出场地变换,整体或部分的移动,构件调整,而又能较简易地组装起来。概念的重点在于灵活变换,可拆卸移动,便于运输组装。然而,临时性建筑并不是任意搭建的,其形式产生的依据和物质技术基础是由材料,结构和构造方式所形成的建造的逻辑关系。于是,临时性建筑建造的过程应该揭示建筑体在生成过程中,如何将特定的材料以某种特定的建造逻辑方式进行构成,是在特定的条件下对构造逻辑加以适宜的表现。

　　作为设计师,我们应该牢牢抓住时代发展方向,在全世界都在倡导节约型社会的同时,努力做好设计与环境的协调,设计与人们生活的协调工作。

临时性建造方式

构造及节点大样

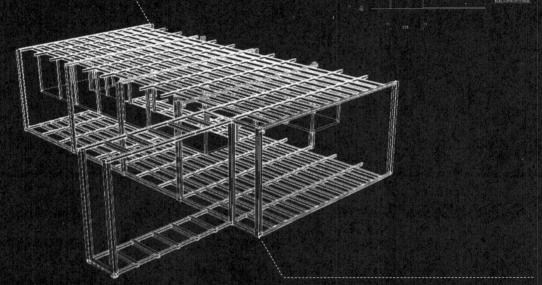

手法1 结构采用可现场拼装的大型跨度结构。

手法2 所有连接均采用高强度螺栓连接，建筑用钢拆了之后可以循环再利用。

手法3 钢桩基的角钢连接也采用高强度螺栓连接，尽量减少对基地的破坏，只需八个桩基洞口。

手法4 凹型空间对建筑体整体形成良好的通风。

手法5 建筑室内单体采用悬吊结构，直接连接于屋顶钢结构
主次梁上，无需在侧面及底面再做结构。

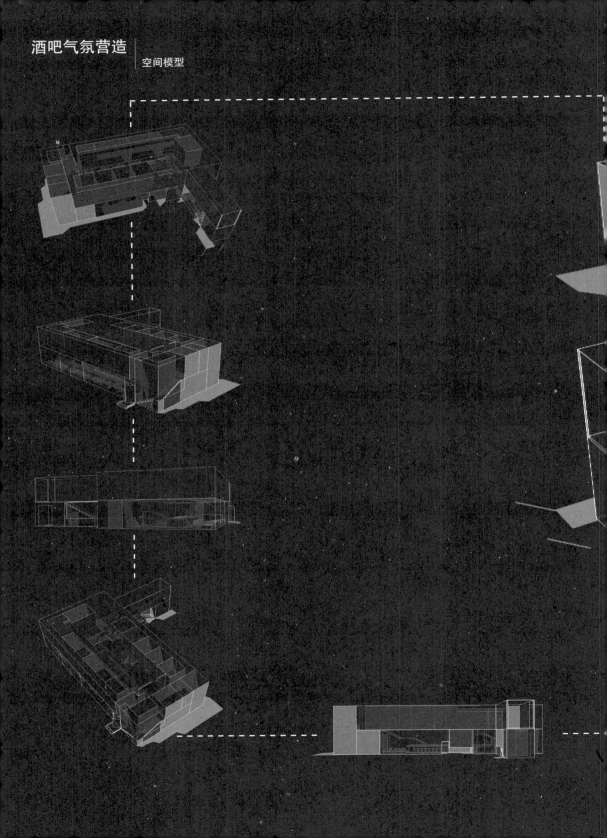

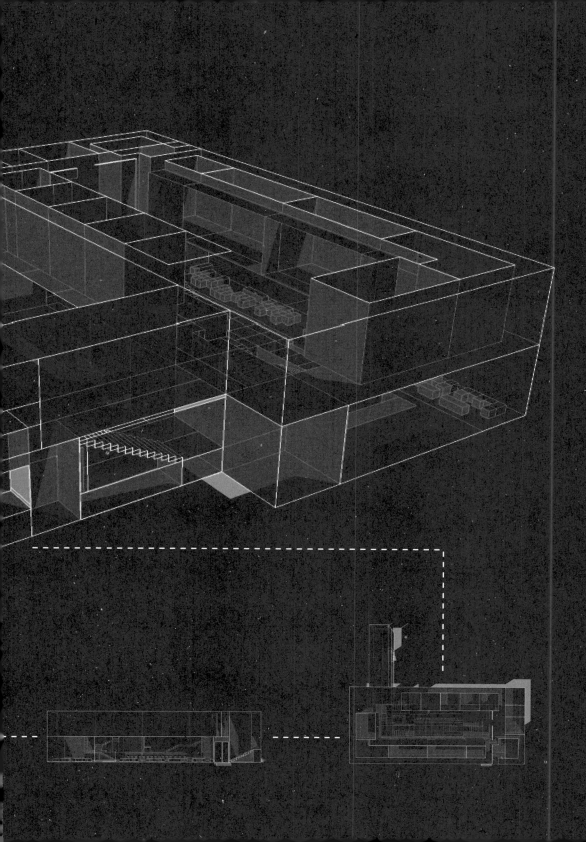

项目：96 空间
比例 1:50
地点：广东佛山南海桂步星湖广场
设计：安佳 刘希亚 黄亮 黄荣明 陈湘
导师：杨岩 李小虎

酒吧气氛营造
|手段

手法1 T台为聚人气的最重要手段

手法2 可拼装的沙发

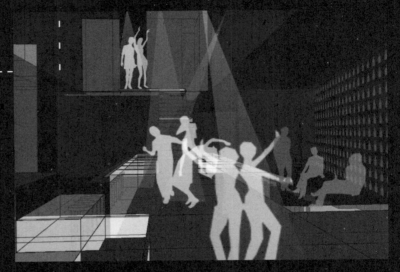

手法3 入口为迂回折叠形式，让人有种期待的心理

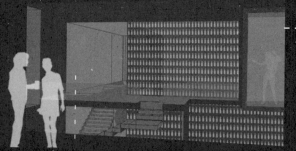

手法4 空间包厢内侧立面采用透明浮法玻璃。
让包厢内的人直接感受中厅气氛

手法5 散座区设置屏幕，为赛
季提供最佳聚集场地

手法7 小舞台设置成跳舞机形式

手法6 小型U吧也较易形成小氛围

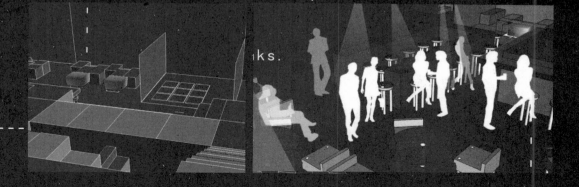

方案效果图

　　建筑表皮会随着时间的变化而变化，根据不同时间段营造出不同的氛围。在开场前段，灯光较为明亮并及暖色调为主，时间推移，灯光逐步调暗变冷，到最后只剩下一些LED，光纤等弱光源配合音响效果，带动全场气氛。

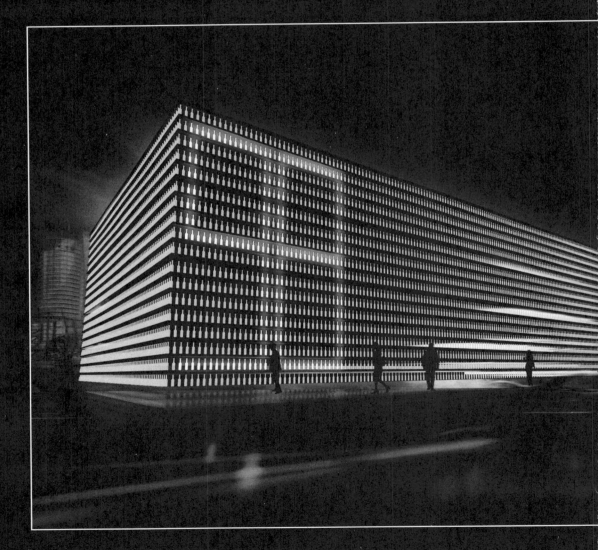

立面采用回收再利用的废弃玻璃酒瓶，既体现场所的性质，也倡导了可回收再利用的理念。

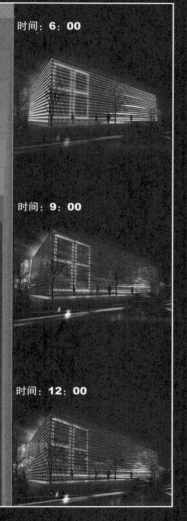

时间：6：00

时间：9：00

时间：12：00

整个建筑体的表皮采用双层玻璃结构，有隔声、隔热、隔光的功能。

方案效果图

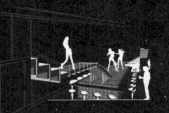

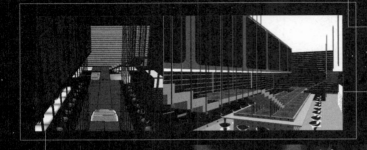

T台效果图

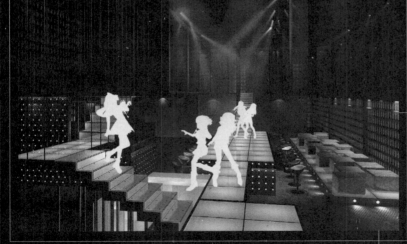

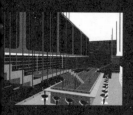

卡座空间

　　卡座部分的凳子全部是方体组成，可以根据需求的变换改变
组合方式，形成不同的空间。

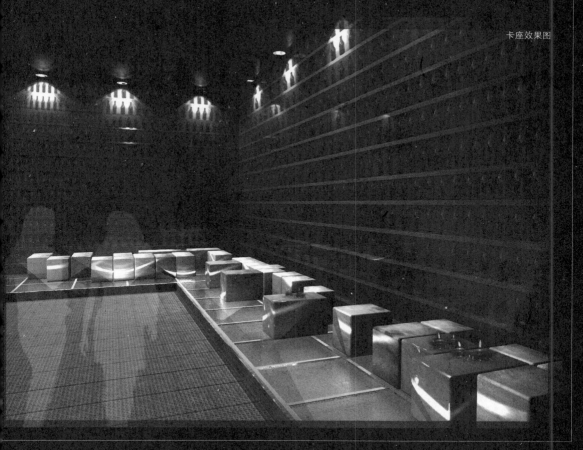

卡座效果图